1881 年至 1884 年，患上絕症，
仍希冀以任何方式留在世上

Marie Bashkirtseff
瑪麗婭・巴什基爾采娃 著

Mary Jane Serrano
瑪麗・簡・塞拉諾 | 王少凱 譯

孔寧 注

烏蘭天才女藝術家瑪麗婭・巴什基爾采娃的日記

渴望榮耀

Lust
for Glory

以六年的時間，每天工作十個小時，最後得到的是什麼？
是藝術才能的展露，是致命的惡疾──

「我希望成為一個大藝術家。如果我必將早早夭折，
我希望我的日記得以出版，它一定會給人以愉悅和啟發。」

【特別收錄】
與法國文豪
莫泊桑的
十二封通信

目錄

渴望
榮耀

MARIE
BASHKIRTSEFF

烏克蘭天才女藝術家瑪麗婭·巴什基爾采娃的日記

1881年

1881 年

1 月 8 日，星期六

我摯愛讀書，喜歡把書放在書架上，數著書的冊數，凝視它們。只要看見書架上擺滿了書，我就心情愉悅。我退身遠端，像欣賞畫那樣欣賞書。雖然只有七百本，可都是有分量的大部頭書，無論有多少普通書，也難以相提並論。

1 月 9 日，星期日

因為總不聽話，波坦醫生拒絕再治療我了。啊，要是能離開這裡去義大利，去巴勒莫①就好了。噢，為了那萬里無雲的天空，藍色的海洋，美麗、寧靜的義大利夜晚！只要想到再次見到義大利，就令我內心發狂！雖然還不知道如何在義大利好好享受一番，可還是感覺美好的事情彷彿在等待著我。不，那不是我想要說的；我想說的是，有美妙的幸福在等待著我，我想要好好享受，不再受人照顧，不再有焦慮。每當我自言自語「要去義大利」時，立刻就會想到「不，還不是時候」。首先，我必須要奮鬥，要工作，然後——不知道需要多久——要安定下來。義大利！不知道你的魅力何在，但你的名字卻對我產生了神奇、美妙且不可言喻的影響。

噢，是的，必須要離開了！我病得很嚴重，夏科醫生、波坦醫生都命令我離開！我以為南方的空氣會立刻治癒我的病，可怪就怪他們。媽

① 巴勒莫（Palermo），位於義大利西西里島西北部，是西西里島的首府。

媽為什麼不能來呢？他們說，我要求媽媽這麼做不合情理。但情況是，她還是不回來。好吧，終於結束了！我還有一年，也許——1882年，是我在所有懵懂的夢裡所期盼的重要一年。我關注1882年，這一年決定我的命運——但以何種方式，我卻不甚明瞭。也許，以我的死亡。

今晚，在工作室，他們將骷髏打扮成了路易士·蜜雪兒 [1]；她繫著紅紗巾，嘴裡叼著煙，手裡拿著畫刀和匕首。在我身上，也隱藏著一個骷髏，我們都終將變成這個樣子。湮滅！可怕的想法！

1月13日，星期四（俄曆新年）

還是有點咳嗽，一呼吸就感覺疼痛。除此之外，身體變化不大，既不瘦削也不蒼白。波坦醫生不再來了，他認為我需要的只是陽光和清新的空氣。是的，波坦誠實，不希望用無效的藥物填補我的身體，可他還是要求我喝驢奶和水麥芽汁。我確信，在溫暖宜人的戶外待上一冬天，我一定會好的，但是——更重要的是，再沒有人比我更清楚這一點了。我嗓子嬌嫩，心情時常煩躁，因此，嗓子每況愈下。

畢竟我什麼事都沒有，就是咳嗽和失聰。而且如你所見，這些都無關緊要。

① 路易士·蜜雪兒（Louise Michel，1830-1905），法國無政府主義者，巴黎公社裡的重要人物之一。她是第一個舉起黑色的旗幟的人，並使這種做法在無政府主義運動當中傳播開來。路易士·蜜雪兒現在仍然是具有重要影響意義的革命家和無政府主義者。

1 月 15 日，星期六

今天，考特先生開始上班了，替托尼在工作室上課。雖然朱利安指著我說，我是他提到的那個人，可我還是沒給考特看自己的畫。「這位小姐，」朱利安說，「準備在這裡畫。」他給考特看了那塊巨大的畫布，這是他們昨天費了好多力氣才挪進工作室的。

托尼這個人——著名藝術家、院士、藝術權威，知道自己該做什麼，得到這種人的傳授，真是榮幸。繪畫如文學，首先要學會藝術法則。然後，本性會告訴你，是去寫戲劇還是寫詩歌。要是托尼被暗殺了，我就會讓勒菲弗爾、博納 ① 、卡巴內爾 ② 取而代之——這可不是什麼好事。像卡羅勒斯 - 杜蘭 ③ 、巴斯蒂昂·勒帕熱、埃內爾那樣有脾氣的畫家，會不顧你的意願強迫你模仿他們，說只有通過臨摹，才會知道別人的缺點。只畫單一人物的畫家，我不會選擇他們作為自己的導師。可是，有些作品裡至少有半打的人物；相比於這些作品，我還是喜歡那些人物單一的作品。我想看到的畫家，應該為各個時代的歷史人物所簇擁。這些歷史人物，他們的聲望就是對畫家最好的站腳助威，讓我甘心傾聽這位畫家的建議。

有些情況下，即使最無趣的臉也會變得生動起來。我見到的模特兒中，有些人長著最普通的臉，可借助於帽子或衣飾，就會改頭換面，漂亮起來。我說這些，就是要告訴你我的變化。每天晚上，從工作室回

① 博納 (Léon Bonnat，1869-1949)，法國著名油畫大師、法國美術學院藝術教授、院長。朱利斯·卡普蘭 (Julius Kaplan) 將博納稱為「一位自由主義的老師，強調藝術簡約性凌駕學術成就，且整體效果凌駕細節。」

② 卡巴內爾 (Alexandre Cabanel，1823-1889)，法國學院派畫家。他的繪畫以學院藝術風格著稱，取材以歷史，古典，及宗教題材為主。

③ 卡羅勒斯 - 杜蘭 (Carolus-Duran，1837-1917)，法國畫家、藝術教授。

家，一番梳洗之後，穿上白袍，頭上紮上白色的細布頭巾，要麼模仿夏爾丹[1]畫中的老女人，要麼裝扮成熱魯茲[2]畫裡的少女。經過這一番恰到好處的打扮，我的臉顯得格外美麗動人。今晚，我頭上披的頭巾非同一般地大，讓我看起來像埃及人。不知道為什麼會這樣，但我的臉看起來還是滿富態的。通常情況下，「富態」這個詞不適合描述我的臉，但衣飾創造了奇蹟，令我煥然一新。

最近養成了個習慣，晚上頭上不包點東西，就感覺不舒服。而且我那「可悲的思想」，也喜歡隱藏起來。在家裡，我更自命不凡——也好像更為放鬆。

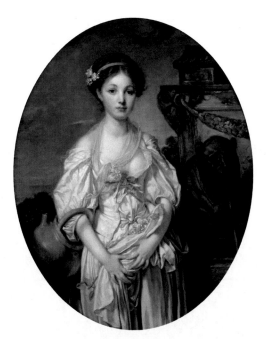

⊙ 讓·巴蒂斯特·格勒茲〈破壺〉，布面油畫，
109cm×87cm，1771年，藏於法國巴黎羅浮宮

① 夏爾丹 (Jean-Baptiste-Siméon Chardin，1699-1779)，法國畫家，著名的靜物畫大師。
② 熱魯茲 (Jean-Baptiste Greuze，1725-1805)，法國肖像畫家。

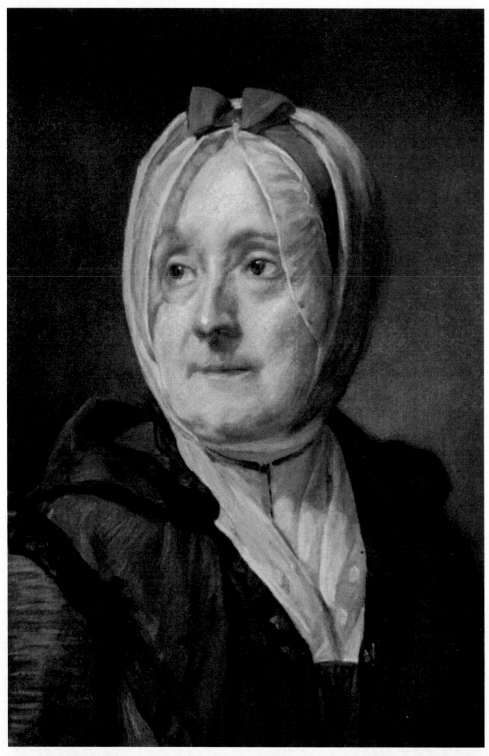

⊙讓・巴蒂斯特・西梅翁・夏爾丹〈老婦人〉，木板粉彩畫，46cm×38cm，1775年，
藏於法國巴黎羅浮宮

我還是不明白，為了摯愛的東西——像我這樣的凡人——或者為了愛情，人會犧牲生命。

但可以理解，為了自由的信念，為了任何可以改善人類狀況的目標，人要忍受折磨，甚至死亡。

對我而言，無論為了法國還是為了俄國，我都願隨時捍衛它的美好。祖國位於人類之後，畢竟不同的國家有差異，但我總以簡單且寬厚的態度對待每件事。

在這一點上，我不會為感情所左右，我既不是路易士‧蜜雪兒，也不是虛無主義者——什麼都不是。如果認為自由受到了嚴重威脅，我會第一個拿起武器捍衛它。

1 月 26 日，星期三

週二從工作室回來後，發燒了。黑暗裡，我坐在扶手椅中，渾身顫抖，一直處於半夢半醒之間，像上周每晚的情景一樣，自己的畫不斷在眼前浮現。這種狀態一直持續到了早晨 7 點。

一天沒有進食，只喝了些牛奶。晚上，病情更糟糕了。一開始我睡不著，快要睡著的時候，之前上的鬧表又叫醒了我。畫還是在我眼前晃動，我的想像力又在幫我畫畫了。總有一種無法抵抗的欲望，想滅掉所有畫好的東西，卻又總忙中出錯，把畫弄得一塌糊塗。我無法保持平靜，試圖說服自己這只是一個夢，卻徒勞無功。「那麼，這是發燒引起的癲狂嗎？」我自問道。我想，有這方面的因素。我知道它意味著什麼，要不是心神俱疲——尤其是肢體上的疲勞——我是不會後悔的。

癲狂之中最奇怪的事情，莫過於幻想自己在等朱利安，想讓他對我之前修改過的人物提些建議。

他是昨天來的，發現我所做的一切都錯了。在入夢之前，畫裡所有可以讚揚的地方，我早已塗抹掉了。

昨天晚上，很奇怪，我突然可以聽到聲音了。

感覺渾身傷痕累累。

2 月 3 日，星期四

現在，眼前出現了父母的肖像，是他們結婚之前的。我把肖像當成「文獻資料」懸掛起來。左拉，還有一些更大名氣的哲學家曾經說過，要想知道果，必須了解因。我出生時，母親年輕漂亮，充滿活力。她的頭髮是棕色的，眼睛是褐色的，肌膚鮮嫩欲滴。父親頭髮金黃，臉色蒼白，身體脆弱。祖父身體健碩，可祖母一生多病，年紀輕輕就去世了，留下了四個女兒，或多或少地出生時都有些毛病。外祖父和外祖母天生身體健碩，生了九個孩子，都健康活波。有些孩子，比如說媽媽和艾蒂安，模樣清秀。

我們傑出的臣民——多病的父親，後來變得強壯起來了。可年輕時嬌嫩如花的母親，卻不得不過上了可怕的生活，變得體弱多病、神經兮兮起來。

前天讀完了《小酒店》[1]。這本書講述的真相，給我打下了不可磨滅的印記，幾乎令我痛不欲生，感覺就像跟這些人在同呼吸、共命運一樣。

2月7日，星期一

我的畫，當初因為畫不出自己喜歡的人物，暫時被擱置一邊。現在又擺在了前臺，自己有點飄飄然的感覺。

我喜歡的巴斯蒂昂·勒帕熱展出了一幅威爾士親王的畫像。親王穿著亨利四世款的服裝，臉色如酒鬼。畫的背景是泰晤士河和英國艦隊，與〈蒙娜麗莎〉色調相仿。總體上講，這幅畫有霍爾拜因[2]的風格——也許有人會以為是霍爾拜因畫的。我不喜歡這樣，為什麼要模仿他人呢？

啊，要是能畫得像卡羅勒斯-杜蘭那樣該多好啊！這是我第一次剛看見什麼東西，就垂涎三尺，想占為己有——任何我想擁有的東西，只

[1]《小酒店》（*L'Assommoir*）法國作家埃米爾·左拉的《盧貢-馬卡爾家族》系列小說的第七部，發表於 1877 年，是一部研究酗酒後果的小說，把第二帝國時期巴黎下層人的生活描寫得活靈活現，一開始是在「公共福利報」上連載，引起軒然大波。文藝批評家阿爾塔·米羅的批評說：「這不是現實主義手法，這是骯髒描寫；這不是裸體展示，這是色情表演。」不久停止刊載，但這部小說贏得了福樓拜、莫泊桑、龔固爾兄弟的讚美。
小說內容描述一位名叫古波的老實人，原本是勤懇的蓋房頂工人，跟妻子洗衣婦綺爾維絲·馬加爾努力地工作存錢，開了一家洗衣店，又生了小女兒娜娜（Nana），一家人過著快樂的生活，每逢星期日夫妻倆會去聖杜安散步。但一天古波在工作時從醫院的屋頂上摔下，受傷期間酗酒不事勞作，使家庭關係陷入危機，綺爾維絲無法忍受前任情夫朗蒂埃又來糾纏她，因為生計困難，竟墮落到企圖賣淫的地步，最後跟著古波一起借酒消愁。他們的娜娜小時候目睹母親與朗蒂埃偷情的場景，在心裡深處埋下放蕩的種子，喜歡打扮得花枝招展，在十五歲那年做了花店的學徒，因無法忍受醉酒的父親暴力相向，最後與一名商人私奔，成為左拉第九部作品《娜娜》的原型。
[2] 霍爾拜因（Hans Holbein the Younger，約 1497-1543），德國畫家。最擅長油畫和版畫，屬於歐洲北方文藝復興時期的藝術家，他最著名的作品是許多肖像畫和系列木版畫〈死神之舞〉。

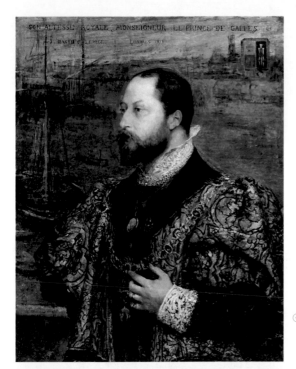

⊙ 巴斯蒂昂·勒帕熱〈威爾士親王肖像〉，布面油畫，39cm×28.7cm，1881 年，藏於法國巴黎奧賽博物館

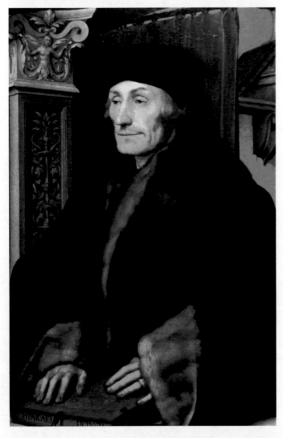

⊙ 小漢斯·霍爾拜因〈德西德里烏斯·伊拉斯謨肖像〉，木版油畫，73.6cm×51.4cm，1523年，藏於英國倫敦國家美術館

⊙ 卡羅勒斯-杜蘭〈吻〉（上），布面油畫，92cm×91.5cm，
1868年，藏於法國里爾美術宮
⊙ 卡羅勒斯-杜蘭〈快樂〉（下），布面油畫，90.2cm×139.7cm，
1870年，藏於美國國底特律藝術學院博物館

要是繪畫作品就行。這裡參展的其他作品，似乎都低俗、枯燥，純粹是
亂塗亂畫。

<h2 style="text-align:center">2 月 12 日，星期六</h2>

今天中午時，管理員衝進了工作室，激動得臉色漲紅，大聲說
道：朱利安先生獲得了十字勳章。大家都沸騰起來，諾威格立斯（A.
Neuvegliss）和我到去威洋・羅梭家（Vaillant-Roseau's）訂購了一大束
漂亮的鮮花，繫上了紅色的蝴蝶結。威洋・羅梭不是一般的花匠，他是
位藝術家—— 150 法郎買他的花，不算貴。

維勒維耶伊爾 3 點鐘回來的，是專門為他導師慶祝而來。朱利安繫著綬帶，宣稱這才是真正的自己。人生第一次，有幸看見一個男人幸福到極致的樣子。「也許有些人還有所求，」他說，「但對於我，已擁有了自己渴望的一切。」

維勒維耶伊爾和我下樓到校長的房間去看花籃。大家歡呼、慶祝，激動不已。朱利安向我們談了自己上了年紀的母親，他擔心這消息讓她承受不了。接著，他還談到了年過花甲的

⊙瑪麗婭・巴什基爾采娃（1881 年攝）

叔叔，叔叔聽到這個消息時像個孩子一樣哭了，還說：「難以想像，他來自遙遠偏僻的小村莊！想像一下，這會帶來怎樣的影響——一個農村的窮孩子，來到巴黎時身無分文——卻獲得了法國騎士榮譽勳章！」

2月13日，星期日

剛剛收到媽媽動情的來信，信的內容如下：

「我可愛的天使，我的寶貝瑪麗婭，　你不知道沒有你的日子我多麼難過，尤其是你的健康令我整日擔憂，多麼希望儘快去看你啊！

「我的驕傲，我的榮耀，我的幸福，我的快樂！但願你能想像得到，沒有你我要遭受多麼大的痛苦啊！我現在捧著你寫給阿尼茨科夫（Anitskoff）的信，像讀情書一樣一遍一遍地讀它，淚水已經把信打穿。我親吻你的小手、小腳，我祈求仁慈的上帝，希望能儘快在現實中也能親吻到它們。

「給你親愛的索菲姨帶去我真情的擁抱。

媽媽」

「哈爾科夫（Karkoff）大飯店

1月27日

2 月 14 日，星期一

　　兩個小時，愛麗絲‧布里斯班畫像中的頭部就完成了，朱利安告訴我不要再修它了。有時候，需要花上一周的時間描描抹抹。連衣裙和胸衣的一些地方，也需要點綴一番。

⊙瑪麗婭‧巴什基爾采娃〈愛麗絲‧布里斯班畫像〉，第二次世界大戰期間被毀

3 月 3 日，星期四

　　我病情嚴重，咳嗽得屬害，呼吸也困難，聲音裡透露出不詳的兆頭。我想，我得的是所謂的喉結核。

　　前不久才開始讀的《新約》，已經很長時間不讀了。接連兩次，恰

巧讀到其中的某一段時，就感覺它說出了自己的心聲。於是，我開始向耶穌祈禱了。我曾經是自然神論者，有段時間還當過無神論者，現在又回到了童貞女瑪利亞的身邊，回到了神奇的宗教上。但基督教，如上帝所示，與你們的天主教或我們的東正教幾無相似之處，它的信條我並不遵守。因此，我所信奉的基督教義多少打了折扣，無法切身體會那些諷喻字裡行間的含義，也無法理解其中的迷信和荒唐──它們往往是後人出於政治之類的動機引入的。

3 月 18 日，星期五

畫，已經完成了，只是還需要最後的潤色。

3 月 19 日，星期六

朱利安為我的第一幅畫想好了主題，還告訴了我。為此，他對自己很生氣，大聲抱怨道：「哼，這要是你的第二幅畫就好了。」「啊，隨便，」我回答道，「那就把它留到明年吧。」

朱利安發現我能夠拋棄虛榮，不去展示未完成的平庸作品，他看我的眼神中閃爍著希望的光芒。我要是放棄這幅畫，他會高興的，我也會高興，但其他人呢？我的朋友呢？他們會說，教授認為我的畫非常糟糕，說我畫不好；總之，我的畫被畫展拒絕了。

⊙瑪麗婭·巴什基爾采娃（1881 年攝）

　　我和朱利安嚴肅地談了次話，向他解釋了自己的感受。他非常理解，我也非常理解他的想法。他說我會受到認真對待的，甚至還會取得一定的成績，但這並不是我們的夢想。看畫的人不會走到畫前說：「什麼？！這幅畫是女人畫的？」最後，為了挽回面子，我提議讓這幅畫看起來像發生了什麼意外，但他就是不同意。他承認，他對這幅畫並不非常滿意，但他認為還行，會成功的。這樣，我不得不參加畫展了！

　　好吧，到此為止吧，我無奈放棄了。在 5 月 1 日之前，我該多麼焦慮啊！但願有個好名次！

3 月 24 日，星期四

剛剛在床下發現了一罐焦油，這是羅莎莉為了給我治病放的，是聽從了一個算命先生的建議！家裡人說，這個僕人表現出來的忠誠非常感人，反正媽媽很感動。可是我呢，我在床下的地板上潑了一罐水，打碎了一塊窗玻璃，然後怒氣衝衝地回書房睡覺去了。

3 月 29 日，星期二

在工作室聽說，布萊斯勞的畫被畫展接受了，卻沒有我的任何消息。一直畫到中午，然後去兜風，似乎這天長的沒完沒了。

3 月 30 日，星期三

假寐到 10 點，只為了不去畫室，心情鬱悶。

1881 年

4 月 1 日，星期五

不是愚人節的玩笑，我要成為女王。昨天，離開勒菲弗爾家後，朱利安深更半夜過來親口這麼說的。博吉達爾[1]自告奮勇，去樓下一個叫緹蒂埃赫 (Tidiere) 的年輕人那裡打探消息，宣稱我得到的是 2 號，這讓我有了更多的期待。

4 月 3 日，星期日

從未像昨晚那麼有精神頭兒聽帕蒂唱歌。她的聲音多麼有力量，多麼清脆，多麼動人啊！天啊！我也曾有過動人的歌喉！它也曾強勁有力，動人心扉！我的聲音，也曾經令人激動不已。可現在，連記憶都不曾留下！

那麼，永遠也不會恢復嗓音了？我還年輕，也許還有可能。

帕蒂沒有觸動人的心靈，卻可以讓人熱淚盈眶。聽到她的歌聲，使人想起了煙花燃放時的情景。昨晚，在唱到某一段兒時，她的歌聲清脆婉轉，像鳥兒在啼鳴，令我痴迷陶醉。

[1] 博吉達爾 (Prince Bojidar Karageorgevitch，1862-1908)，塞爾維亞藝術家、藝術評論家、翻譯家、旅行家。與法國作家皮埃爾·洛蒂、俄羅斯畫家瑪麗婭·巴什基采娃都是摯友。瑪麗婭去世時，他曾一直陪伴在其床前。

4 月 5 日，星期二

天大的驚喜！父親來了！來工作室看我了。回到家時，我發現父母待在廚房裡，母親對父親百般呵護。看到這夫妻恩愛的場景，戴娜和聖阿芒也深受感動。

4 月 6 日，星期三

被父親耽擱到 9 點，他堅持今天不讓我畫畫，但我太喜歡那幅人體肖像了。直到晚飯時，才又見到了一臉嚴肅的家人。之後，他們去了劇院，而我留在家裡。

父親想不明白，一個人怎麼會想成為藝術家？也想不明白，成為了某種人之後怎麼會令人榮耀起來？有時，我認為，他是佯裝有這種想法。

5 月 1 日，星期日

亞曆克西斯來得較早，他有一張票可以進兩個人，我也有這種票，所以我們可以去四個人：父親，母親，亞曆克西斯和我。我對自己的服裝不太滿意——深灰色的毛大衣，黑色的帽子，雖說漂亮，但有點普

通。我們一進去就找到了我的畫，位於榮耀廳左邊的第一個廳，第二排。能在這樣的位置展覽，我很高興。而且，自己的畫看起來那麼漂亮，也讓我非常吃驚。不是因為它漂亮，而是因為我預料它看起來嚇人，現在看起來還不錯。

可是，他們犯了個錯誤，目錄裡漏掉了我的名字（我已經提請他們注意了，他們會修正）。第一天，人們總想一下子把所有的畫都看完，所以，是欣賞不到好畫的。亞曆克西斯和我不時離開眾人四處轉轉，可轉眼之間，就再難找到大家了。我挽著他的胳膊——我是主動這麼做的——我們大大方方的走來走去，不懼怕任何人。遇到了一大幫熟人，聽到了許多讚揚；這些讚揚似乎並不是強拉硬扯的。這個自然，這些人最懂得如何恭維人，只要看見一幅大型畫作，畫裡面有許多人物，他們就認為夠了。

一周前，我給窮人發了一千法郎，沒有人知道這件事。我去了校長室，做完事情沒有等感謝就快速溜了出來。校長一定認為錢我是偷的，才會把它送人的。我的錢，上帝會給予回報的！

阿貝瑪[1]，一直和博吉達爾在各屋轉悠，他給我遞了話，說對我的畫感到滿意，說畫得有力量，有氣魄，等等。沒隔多久，我們又碰面了，還認識了一位叫莎拉·伯恩哈特[2]的朋友，她是位名人，非常優秀，她的表演令我印象深刻。

我們在畫展沙龍吃的早飯。加起來，跟藝術已經共處六個小時了。我不想再提畫了，可還是要好好表揚一下布萊斯勞的作品。她的這幅作品有許多美妙之處，可惜畫法粗糙，顏色過於厚重了。那些人物的手

① 阿貝瑪（Louise Abbéma，1858-1927），法國畫家、雕塑家、設計師。

② 莎拉·伯恩哈特（Sarah Bernhardt，1844-1923），法國舞臺劇和電影女演員。繼聖女貞德之後最有名的法國女人。在 1870 年代——「美好年代」的初期，伯恩哈特就以她在法國的舞臺劇表演而出名，其後聞名於歐洲和美洲。她在一系列早期劇情電影中擔任女演員並獲得成功，還得到了「神選的莎拉」（The Divine Sarah）的綽號。

⊙阿貝瑪〈莎拉‧伯恩哈特〉，藏地不詳

指，看起來像鳥爪子！那些鼻子，鼻孔居然開
著！還有那些指甲！畫的這麼僵硬，這麼沉重！
總之，她的畫給人留下學院派的印象，模仿的是
其導師巴斯蒂昂．勒帕熱。

自然界裡怎麼會找到這種色彩和視圖啊！

儘管如此，她的這幅畫還是擁有許多值得肯
定之處的，尤其是那三個頭顱，位於巴斯蒂昂．
勒帕熱的〈沃爾夫〉[1]和〈行乞者〉之間，格外
引人注目。

⊙ 巴斯蒂昂．勒帕熱〈沃爾夫〉，布面油畫，32cm×27cm，1881 年，藏於美國克利夫
　蘭藝術博物館
⊙ 巴斯蒂昂．勒帕熱〈行乞者〉，布面油畫，193.5cm×180.5cm，1881 年，藏於丹麥
　哥本哈根新嘉士伯美術館

[1] 沃爾夫（Albert Wolff，1835-1891），法國作家、劇作家、記者、藝術評論家。勒帕熱是沃爾夫
　非常欣賞的畫家。

⊙ 路易絲・布萊斯勞〈朋友〉，布面油畫，85cm×160cm，1881 年，藏於瑞士日內瓦藝
術歷史博物館

<div align="center">5 月 6 日，星期五</div>

　　今早去了畫展，見到了朱利安，他引見我認識了勒菲弗爾。勒菲弗爾告訴我，我的畫有許多可圈可點的地方。在家裡，家人總說世道要變；他們惹惱了我。父親的觀點，有時很荒唐，自己不這麼認為，卻硬要說我應該同意在俄國過夏天，好像這最重要似的。「人們會看見，」他說，「你沒有與家人分開住。」

　　我曾經與他們分開住過嗎？好吧，靜等其變吧。但不管怎樣，我不會出門的，我要靜靜地待在這裡！那時，我會獨自坐在扶手椅裡逍遙自在。雖然有點可悲，可只有這樣身體才舒服。

　　哎，這可怕的疲倦！我這個年齡就這樣，正常嗎？

這就是令我絕望的地方。要是命運好一點，我還能夠享受幸運嗎？還可以充分利用這唾手而來的機遇嗎？有時，我想，雖然自己還算有遠見，卻沒有別人那麼靈光了。

晚上，我精疲力盡、昏昏欲睡時，上帝的樂聲就會飄入腦海，它跌宕起伏，如奏鳴的交響樂；我的意志卻無法左右。

5 月 7 日，星期六

父親希望明天離開巴黎，母親要陪他走。這解絕不了任何事。

而我，要陪他們一起走嗎？我可以到戶外寫生，然後及時趕回比亞里茨①。

啊，一切都無關緊要了，已沒有什麼可以盼望的了。

5 月 8 日，星期日

看到自己的身體每況愈下，我卻有點高興。老天拒絕給我幸福。幸福被徹底毀了的時候，一切會發生改變，到那時就為時已晚。

毋庸諱言，大家都遵守人人為己的法則。家人假裝愛我，卻什麼都不為我做。現在，我已一無是處，在我和世界之間似乎隔著一層薄紗。但願有人知道世界的那邊是什麼——我們不知道；正是我的這種好奇心，

① 比亞里茨（Biarritz），法國西南部一旅遊地。

讓死亡這一念頭不再那麼可怕。

　　每一天，我都呼喊十幾次：我想死掉；這是一種絕望的表現。有人會自言自語：「我渴望死去。」可這並不是真話，只是在以另一種方式表達人生的難以忍受。無論怎樣，人們總是希望生存下去，尤其是我這個年齡的人。沒必要為我悲傷，在死亡這件事上，沒有人該受到怪罪，這是上帝的意志。

<div align="center">5 月 15 日，星期日</div>

　　要是他們再等上一周，無論如何，我都要和他們一起去俄國。頒獎時，我要是在現場的話，會控制不住自己的。這深深的懊悔，除了朱利安之外沒有人知道，我離開巴黎也是這個原因。我用假名去一位著名的醫生 C 那裡看病。他說，我的嗓子永遠不會復原了，而且狀況不容樂觀。右肺的胸膜已經病變，而且有一段時間了。我問得非常直接，所以在檢查之後，他不得不告訴了實情。

　　必須去阿勒瓦爾①進行一個療程的治療。好吧，從俄國回來後，我會去那裡的，再從那裡去比亞里茨。我要和托尼一起到鄉下采風，在戶外寫生，這對我的健康有好處。寫到這時，我已鬱悶難耐。

　　家裡的情形也足以讓人哭泣。一方面，他們必須要走，這讓媽媽感到絕望；另一方面，我卻不願意跟她一起走，同樣不願意索菲姨留下來。家裡有個荒唐的觀念，索菲姨必須要留下來照顧我。

　　我精疲力竭，一整天都未說話。這樣，自己才不會嚎啕大哭。我感

① 阿勒瓦爾（Allevard），法國伊澤爾省的一個市鎮。

到窒息，不斷耳鳴，還產生了奇怪的感覺：骨頭正穿過肌肉，慢慢融化掉。可憐的索菲姨，想讓我高興起來，要我和她待在一起陪她說話！我再說一遍，我精疲力竭，再不相信有什麼好事了。我認為，所有糟糕的事情都有可能發生。我既不想走也不想留下，只是在想，自己要是走了，他們不會待在那裡很長時間的。另外還有一個不想說的原因：布萊斯勞獲了獎，這件事讓我渴望離開這裡。啊，在所有的事情上，我都不走運！我——如此相信未來的人，如此虔誠祈禱的人，一定會死得很慘。好吧，在家人苦口婆心的勸說之下，離開的日期定在了週六。

<h3 style="text-align:center">5 月 20 日，星期五</h3>

我又開始猶豫去俄國的事了。波坦醫生今天來看我，我指望他幫助我留下來，而且不惹惱父親。那樣，不去俄國的事情，就有了眉目。

但博吉達爾卻給我了致命一擊。今天，委員會審查了參展的畫，他們非常欣賞布萊斯勞的作品！聽到這個消息，原本已經流出的淚水，開始如泉湧一般噴了出來。父母以為波坦說的話令我悲傷，我卻無法對他們說出實情，但兩個理由都足以讓我淚流。

畢竟波坦說的話不是什麼新聞了，而且要是我願意的話，他可以幫我留下來。但布萊斯勞的畫卻是致命的！我曾經讓波坦告訴家人我的病情，說得再嚴重些，這樣，父親就不會因為我留下而生氣了。

5 月 23 日，星期一

終於都收拾好了，我們去了車站。在離開的瞬間，我的猶猶豫豫還是讓家人發現了。我開始哭泣，媽媽陪在我旁邊，戴娜和索菲姨也圍攏過來。父親問他可以做什麼，我用淚水回答了他。汽笛響起了，我們之前沒有訂座位，所以大家都向車廂跑去，可進的卻是普通車廂（我反對這麼做）。我本要跟他們走，但門早已關上，車廂裡又擠得滿滿的，所以，還沒來得及說再見，他們就離開了。平日裡，與家人總是惡語相對，互相說著不招人喜歡的話，可到了分手時刻，這一切都已拋到了一邊。因為不願和他們一起走，我曾經哭過。可現在我哭泣，卻因為我留了下來，跟布萊斯勞沒有關係。不管怎樣，在這裡，我能夠照顧好自己，不會白白浪費時間。

5 月 24 日，星期二

沒有和家人一起走，我感到絕望……我要給柏林拍電報，告訴他們等我。

1881 年

5 月 25 日，星期三，柏林

昨天離開了巴黎。離開之前去見了托尼，他病得很厲害，我給他留了封感謝信，也給朱利安留了封信。朱利安沒在家，這也許是好事，因為他會讓我改變主意留下來，可我必須要走。過去的一周，家人都不敢互相照面，只擔心眼淚會掉下來！自己留下來時，想到這一切對索菲姨是多麼殘酷，我就經常哭泣；她一定看得出來。想到她留下來的事情時，我也哭泣過，她認為我根本不關心她。一想到這個人過著怎樣自我犧牲的生活時，我的心都融化了，眼淚就不自禁地掉下。她是一個好人，可連愛都不曾被人愛過！我愛她，勝過了愛任何人！終於到柏林了！家人和加布裡埃爾到車站接我，我們一起吃了飯。

失聰，是我最恐怖的，也是我所遭受的最可怕的打擊。現在的我，害怕曾經渴望的一切。現在的我，更有經驗了；現在的我，潛能馬上就要發揮出來了；現在的我，更懂得如何應對，似乎整個世界都盡在我掌控之中。我唯一需要的，就是一如既往地繼續忍耐。給我看病的醫生說，出現我這種狀況，只有千分之一的可能。「儘管放心，」他們說，「喉部發炎，不會讓你失去聽力的，那種情況很罕見。」可它卻偏偏發生在了我頭上。你根本無法想像，我無時不刻不處於緊張狀態。為了隱瞞這可怕的疾病，我付出了怎樣的努力。那些熟人，那些偶爾碰面的人，我都可以瞞住。可對工作室裡的人，我卻無法隱瞞。

它會對智力產生怎樣的影響呢？我怎樣做，才能充滿活力、擁有智慧呢？

啊，所有的一切都結束了。

5月26日，星期四，法斯克伊（Fascoee，基輔附近）

我必須進行這次長途旅行。四周景色壯觀，到處是一望無際的草原。草原，令我充滿好奇。那種浩瀚無際的感覺，讓我心情愉快。而草原上的村莊和森林，卻有點煞風景。最吸引我的，莫過於這裡的官員，他們和藹可親，熱情好客，即使最卑微的海關官員也是如此，他們會和你像熟人一樣聊天。雖然行駛了84個小時，可還有30個小時的路程，一想到這些，我就感覺眩暈。

5月29日，星期日，加夫蘭茲

昨天晚上，我們到達了波爾塔瓦。

保羅壯實多了，看起來有點凶。皮塔恩庫、瓦夫卡維斯基（Wolkovisky）和其他一些人過來看我們，父親非常高興。可是，在離開五年之後重新回來，我卻感到了一絲憂鬱。他看到我這個樣子，心裡有些不安。我不想掩蓋自己的情緒，而且跟父親已經沒有陌生感了，不想再試圖做什麼去取悅他。

晚飯時，上了一道菜，菜上點綴了些洋蔥。我站起身離開了廚房，公主和保羅妻子驚訝不已。保羅的妻子非常漂亮，有一頭非常迷人的黑髮，膚色嬌美，身材也不錯，是個好女人。

1881 年

6 月 4 日，星期六

朱利安寫信說，托尼在開敞篷車從他媽媽那裡回家時著涼了，危在旦夕，他為托尼哀悼，好像托尼已經死了似的。

6 月 5 日，星期日

昨天，給朱利安拍電報打探托尼的消息，我非常擔心托尼的病情。

6 月 6 日，星期一

托尼脫離了危險！聽到這個消息，羅莎莉喜極而泣。她說如果托尼死了，我一定會臥病不起的。她有些誇張，但是——她是個善良的好女孩。朱利安的信也隨電報一起到了，帶來了同樣的好消息。

6 月 13 日，星期一

　　我開始畫一幅農家女的畫，真人大小，農家女依靠在枝葉交錯的樹籬前。

6 月 27 日，星期一

　　已經畫好了草圖，我對這個主題感到滿意，它已醞釀了好久，我都迫不及待地想畫了。

7 月 6 日，星期三

　　畫完成了，比之前所有的畫都好。頭部畫了三次，尤其出色。

7 月 11 日，星期一

　　妮妮，她妹妹，還有黛娜過來找我。我一直在戶外作畫，她們過來

帶我回家。不知道誰碰巧談到了一個迷信的話題：鏡子破了是不吉利的徵兆。這讓我想起來，曾經有一兩次，我發現自己的房間裡同時點了三根蠟燭；這意味著我要死掉嗎？有時，死的想法嚇得我毛骨悚然。但是，只要一心崇拜上帝，雖然不能讓自己與死亡達成和解，卻也可以減少恐懼。或者，也許它意味著我要失明，但失明和死亡又有什麼區別呢？我一定會自殺的。但是，在另一個世界，又會發現什麼呢？這又意味著什麼呢？至少可以逃避現實的悲傷。或者，也許我會完全失聰，也許我會失明。一想到這個詞，我就憤懣不已，彷彿要將寫字的筆燒著一樣。我的上帝——我甚至不會跟以往一樣祈禱，要是它預示著我的親人——比如父親——的死亡，又該怎麼辦啊？要是換成媽媽呢？如果那樣的話，我內心永遠得不到安寧，因為我曾說過那麼多不吉利的話。

毫無疑問，上帝最不滿意我的地方，就是我記錄下來了所有的心路歷程——全部發自內心的真實想法。這些想法可以算成功勞，也可以當成過錯。如果一個想法，具有某些值得稱道之處，那麼，從認識這些優點的那一刻起，其優點就已經丟掉了。如果我的衝動具有慷慨、高貴和虔誠的優點，我會很快知道，因此，就會不自覺地就表現出滿足感，因為衝動令我的靈魂受益匪淺。可一旦將衝動付諸行動，要是只想著其益處，那麼，它的益處反而會丟失去。從我走下樓投入媽媽的懷裡，請求她原諒我過去對她惡言惡語的那一刻起，滿以為這種衝動會給我帶來了好處，可是，其好處也會因此壽終正寢。後來，我感覺到，實現自己的意圖，往往並不能給自己帶來很多益處；除去自身的原因，我做的要麼風度不夠要麼有點狼狽。再者，母親和我之間真正誠懇的感情交流幾無可能，她總認為我玩世不恭，要是我做了與平時不一樣的事情，她反而會認為我不正常，認為我是在演戲。

今天是聖保羅節，我穿上了靚麗的服裝，戴娜看起來非常迷人。

我、裡奧貝（Lihopay）和米莎談著笑著，我很開心，看起來也挺可愛的。其他人站在一旁，傾聽我們之間的逗趣兒。後來，大家跳起舞來，爸爸和媽媽一起跳，保羅和妻子跳的是貼面舞，而戴娜，情緒高昂，獨自跳著，一曲接著一曲；她跳得很棒，優雅迷人。我，儘管遭受可怕的折磨（失聰）——這令我心情慘澹，可還是跳了一會兒，卻提不起絲毫興致，即使裝裝樣子也無法辦到。

7 月 15 日，星期五

我們到了哈爾科夫，我咳嗽得厲害，呼吸也費勁。剛剛在鏡子中看過自己，期望看到諸多病兆。但是，沒有，還看不見什麼跡象。我身材苗條，但遠未達到那種消瘦的樣子。裸露的肩膀看起來光滑、紅潤，根本與咳嗽對不上茬兒，嗓子裡的咳嗽聲也聽不到。可我還是如以往一樣聽不見聲音。我著涼了，這也許就是我咳嗽得厲害的原因吧。好了，隨便吧！

今天，媽媽和我去了當地的一家修道院。媽媽跪在聖母瑪利亞的雕像前祈禱，比以往都更加虔誠。人們怎會向雕像祈禱呢？的確，我本打算這麼做，卻做不到。在自己的房間裡時——因為祈禱過了，感覺就好一點——當欲望自然而然地到來時，事情才會發生變化。我相信上帝會治癒我，而且也只有上帝才能治癒我。可是，在治癒我之前，他還要原諒我的種種過錯！

1881 年

7 月 16 日，星期六

今天早晨，我過去的崇拜者帕夏到了這裡。他變得更結實了，但還一如既往地粗魯，沒教養，但並不傷人。

7 月 21 日，星期四

我們到了基輔。據弗拉基米爾[①]所說，它是「聖城」、「俄國城市之母」。弗拉基米爾曾親身接受過洗禮，之後就給其他人洗禮。不管願不願意，他不分青紅皂白就把大家趕到第聶伯河裡。有些人，我猜，一定嗆了不少水。可是，最令這些呆子困惑的是神像的命運，在他們洗禮的同時，神像被投進了河裡。世上有些人，對俄國一無所知，所以，有必要告訴你一些之前不知道的事情。第聶伯河是世界上最美麗的河流之一，兩岸風景如畫。基輔的房子，看起來就像把房子不管三七二十一地胡亂扔在了一起，有上城和下城，街道非常陡峭。道路不太好走，距離又遠，好在風景不錯。古城的遺跡，已難覓蹤影。當時的俄國文明，滿足於建築簡陋的廟宇，既無藝術感也不結實，這也許就是我們過去沒有或者說幾乎沒有標誌性建築的緣由吧。如果誇張一些，我會說城市裡的教堂和房屋一樣多如牛毛。此外，還有許多天主教堂和修道院。事實上，人們會不時看見三四座這樣的教堂並排而立，教堂上面都有巨大的

[①] 弗拉基米爾（St. Wladimir，約 965-1015），古羅斯政治家、軍事家、諾夫哥羅德王公，基輔大公（978-1015）。他是留裡克王朝早期最重要的成員。

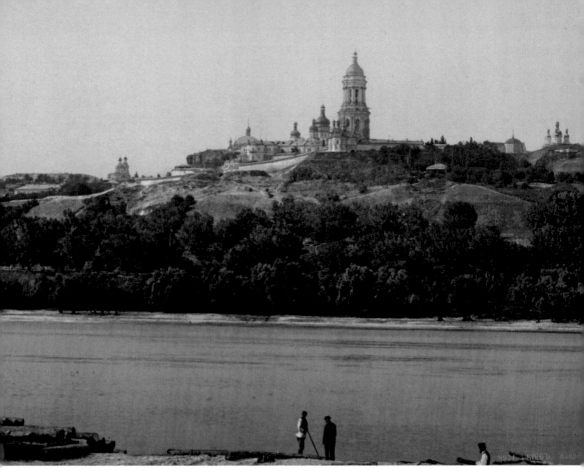

⊙ 基輔大修道院

鍍金圓頂。牆壁和立柱粉刷一新,屋頂和飛簷是綠色的。建築的前臉,經常裝飾著聖人的雕像,還有他們生活的場景,可做工卻非常粗糙。

　　我們首先參觀的基輔大修道院①,每天都有來自俄國各地數以千計的朝聖者到此膜拜。聖像屏,也叫隔牆,將祭壇與教堂主樓分開,上面覆蓋著聖人的雕像,要麼是畫上去的,要麼是鑲銀的。聖龕和大門都是鑲銀的,一定花了不少錢。聖人的棺槨也鑲嵌著銀器,枝狀大燭臺和蠟燭

① 基輔大修道院 (La Lavra,烏克蘭語:Києво-Печерська лавра),位於烏克蘭首都基輔的一座修道院。修道院修建於 1051 年,當時烏克蘭處於基輔大公國時代。自中世紀至近代,修道院都對烏克蘭的宗教、教育和學術有巨大的影響。在 1990 年,洞窟修道院和聖索菲亞大教堂一併列入世界文化遺產。

台亦是如此，一定價值不菲。人們說，僧侶的珍寶，都是一麻袋一麻袋裝的。

　　媽媽帶著前所未有的虔誠祈禱著，我確信爸爸和戴娜也在為我祈禱。然而，奇蹟並未發生。你儘管嘲笑吧！可對於我，幾乎就指望著祈禱了。我不關注所謂的教堂、聖跡或彌撒，但我依賴祈禱，依賴本人的祈禱，一如既往地依賴它。迄今為止，上帝還沒有聽到我的祈禱，也許終有一日，他會聽到的。我相信上帝，但我所信仰的上帝，是那個願意傾聽我們的聲音、「關注大家切身利益」的上帝嗎？

　　在教堂裡，上帝可能不會突然之間令我恢復健康，我不值得他這麼做，但他會同情我，派遣某個醫生治癒我——也許他過一段時間才會派這個醫生來，但不管怎樣，我都不會停止祈禱。

　　對媽媽來說，她信仰神像和聖物——簡而言之，她自己的宗教是異教——與大多數民眾一樣，他們虔誠卻並不明智。

　　要是相信了神像和聖物的力量，也許奇蹟就會發生。但讓我跪下的同時還祈禱，我卻無法辦到。我所見到更多的是，隨便找個地方跪下，然後敷衍了事般向上帝祈禱。可是，上帝無所不在。為什麼要相信那些東西呢？在我看來，這些拜物行為就是對上帝的羞辱，誤解了上帝。就多數民眾——比如，朝聖者——來說，他們看不見上帝，看到的只是一塊可能創造奇蹟的幹肉，或者一尊可以祈禱並傾聽他們祈禱的木偶。我錯了嗎？他們對嗎？

7 月 26 日，星期二，巴黎

終於到了！這才是生活！我去了不少地方，還去了工作室，他們用熱吻和歡呼迎接我。

7 月 27 日，星期三

我向朱利安提到了自己一直想畫的一個題材，但他對此並不熱情。兩個小時裡，他都在談論我的病情，毫無掩飾；他認為我病情嚴重。他有理由這麼想，兩個月的治療並未讓病情好轉。我自己知道病情嚴重，且每況愈下，而我也日漸憔悴。但與此同時，卻不願相信這可怕的事實。布萊斯勞獲得了榮譽獎，收到了一些訂單。M 夫人對她很感興趣。在 M 夫人的家裡，布萊斯勞遇到了巴黎最著名的藝術家，M 夫人還預訂了她的畫，用來參加即將舉行的畫展。布萊斯勞已經出售三四幅畫了。總之，她正走向幸運之路。而我呢？我是個結核病患者！朱利安試圖嚇唬我一下，以為這樣我就能好好照顧自己了。要是對治療效果有信心的話，我會照顧好自己的。在我這個年齡，遭遇這樣的事情，可謂命運多舛。朱利安的確說的對，一年之後，我就會看見自己變成什麼樣子了；而到那時，我就一無所有了。今天，去看科利尼翁（Colignon）了，她已奄奄一息。有些人的確變了！去之前，羅莎莉為我打了預防針，可看見科利尼翁時，我還是嚇著了；她看起來就像一具死屍。

她變成這個樣子，是不是太殘酷了？要是英年早逝的話，我至少能

喚起大家的同情。想到自己的命運，我就不勝悲傷。不，這似乎是不可能的啊！尼斯，羅馬，我的少女之夢，那不勒斯狂歡，藝術，抱負，無盡的夢想——所有的一切都將在棺槨裡結束，彷彿不曾擁有過一般——即使是愛情！

我是對的。像我這樣從孩童起就注定有此命運的人，有這樣的體質，可能活下去嗎？在這種情況下，要想壽終正寢，有些痴心妄想了。

然而，還是有些人，雖然他們要比我曾經希望的、甚至做夢都沒想過的還要幸運，可他們還是希望自己壽終正寢。

每種悲傷，都可找到慰藉，但如果虛榮遭到了打擊，就再無法慰藉，它比死亡本身更可悲。失落、失戀，又能如何呢？至少還沒有死掉。我無法抑制住自己的眼淚，我想，自己的身體每況愈下，無法挽回，已經離死期不遠了。但這並不是我所要抱怨的，我所抱怨的，是自己變成了聾子！剛才是布萊斯勞，但布萊斯勞給予的打擊是個意外；而我，無時不刻不受到打擊，無時不刻不受到排擠。

那麼，好吧，讓死神降臨吧。

8 月 9 日，星期二

今早去看病了，兩周之內這是第二次了。雖然治療一樣，可醫生還是讓我來，這樣，他每次就可以得到兩路易了。

這真的令人發狂。據說，一千個病例中，不超過一個病例是失聰，而這碰巧發生在了我身上。每天都看見有人患上喉炎、肺病，但卻沒有人失去聽力。啊，這真是千載難逢的黴運啊！我失去了嗓音，失去了健

康，這還不夠；還要在這無法啟齒的不幸之外，遭受其他的考驗。

　　我經常為瑣事抱怨，這一定是報應。是上帝在責罰我嗎？是那個仁慈、善良、寬厚的上帝做的嗎？即使最殘酷的人，也不會比他更冷酷無情了！

　　一直處於痛苦之中。在家人面前，總是不自禁臉上發燙；家人跟我說話時要提高音量，我還不得不為他們這種善意心存感激！每次走進商店，都因害怕耳聾被人發現而心裡打怵！可是，這還不夠糟糕。每次與朋友在一起時，都不得不用力渾身解數掩蓋自己的病情！不，不，不，這太殘酷了，太可怕了，感覺太糟糕了！還有那些模特兒——在畫畫的時候，我總是聽不見她們在說什麼！想到她們在跟我說話，我就不時發抖。你認為我在工作中沒有表現出來病情嗎？羅莎莉在時，她會幫助我；但自己一個人時，我就變得木訥起來，舌頭也不好使了。「請大點聲兒說話，我聽得不是很清！」我的上帝啊！可憐我吧！如果不信仰上帝，就等於在絕望死掉！先是嗓子發炎，然後是肺部感染，現在又失聰了。我必須要接受失聰治療！可我一直在接受治療，克裡薩貝醫生（Dr. Krishaber）要對此負責，正是因為他的治療，我——

　　上帝，我必須以如此殘酷的方式切斷與外部世界的交流嗎？我，我，我，必須忍受這一切。對許多人來說，這算不得不幸，可對我而言——

　　這是多麼不幸啊！

8 月 11 日，星期四

每天都去柏西[①]，但還沒開始畫畫，就想到了自己做過的事情，有點可怕。我累傷了眼睛，為了平復心情，只好浪費點時間讀書了。

自己的疑惑，沒有人可以商量。托尼在瑞士，朱利安在馬賽。與他人相比，我固然無可抱怨。也許事實如此，但我不再擅長做任何事了，這也是事實！社交生活、政治運動、智力活動──所有這些領域，彷彿要穿透一層霧，我才可以加入；我的感官在鈍化，如墜雲霧一般。

要是冒險去尋求樂趣，只會被人當成傻瓜嘲笑。所有的古怪行為，

⊙ 柏西，從巴黎的艾菲爾鐵塔俯拍

① 柏西（Passy），法國巴黎的一個地區，位於塞納河右岸的巴黎十六區。帕西是巴黎的傳統富人區之一。1860 年，帕西被併入巴黎。 美國建國元勳本傑明·佛蘭克林曾經居住在帕西，現在帕西有佛蘭克林街。此外帕西也出現在許多畫家的作品當中。

心不在焉的發作，意外唐突的行為，只是為了向聖阿芒[①]掩蓋我聽不見的事實！這足以令最堅強的心脆弱起來。正值青春年少的我，就承認自己失聰了，還假裝不耽誤做事，怎麼可能呢？在這種情況下，還懇求得到嬌慣和憐憫，怎麼可能呢？做這一切還有什麼用呢？我的頭在炸裂，再也不知道自己身處何地。哦，不！我想像中的上帝，根本就不存在。有一個至高無上的神，有一個真正的世界，有一個，有一個──但我每天都祈禱的上帝，卻並不存在，他居然拒絕給予我一切──那好吧，可他居然以這種方式折磨我到死！讓我淪落得比街上的乞丐還更悲慘、更寄人籬下！我到底犯了什麼罪？我的確不是聖人，不會一生在教堂裡度過，也不禁食，但你知道我的生活是怎樣的──除了對家人有些不敬之外，我不應該這麼對待他們──我別無可自責之處。因情緒失控，對家人說了些不恭敬的話，於是就每天晚上祈禱原諒，有什麼用呢？如果真的因為自己對媽媽說了些尖刻的話兒而受到責備，你很清楚那只是在刺激她，讓她有所行動。

8 月 12 日，星期五

也許你認為，我已經為畫定下了主題？可我還是束手無策。確信自己無能，這一可怕的想法一直佔據我的心頭。數數花在旅行當中的時間，自己一直無所事事，這樣的日子早已過了一個多月了。還沒開始工作，我就已經失望了。我看見了想像中的畫，卻在畫裡看不見一絲痕跡的生氣、美麗或才氣，它醜陋不堪！我卻無能為力！

[①] 聖阿芒（Saint-Amand，584-675），基督教主教，在法國和比利時地區被尊為聖。

8 月 13 日，星期六

你不知道吧，我的右肺感染了。儘管這些白痴醫生到現在還不告訴我真相，可毫無疑問，你會欣喜地知道，我的左肺也感染了。在基輔的地下墓穴時，我第一次產生了這種症狀，以為這是由潮溼引起的暫時性疼痛。從那時起，我就不時感到疼痛。今天晚上疼得尤其厲害，幾乎無法呼吸了。我清晰地感覺，疼痛是在肩胛骨和胸部之間，在醫生經常敲擊的那個部位。

我的畫呢？

8 月 14 日，星期日

昨晚幾乎一夜未眠，今天早晨仍感到胸部疼痛。

我已經放棄了這個想法——早已定下來的畫。為了它，我失去了多少時間啊！——不止一個月。

至於布萊斯勞，一定受到了榮譽獎的激勵，事業正在蓬勃發展。而我，手已經生了，不再相信自己了。

8 月 18 日，星期四

正在看紀念冊，通過它可以追隨自己前進的腳步。我經常對自己說，我還沒開始畫畫時，布萊斯勞就已經上手了。「那麼，這個女孩，就是你的整個世界嗎？」你會問。也許是的，害怕對手，這種感覺不可小覷。我從一開始就知道，無論教授或同學怎麼說她沒才華，她都是有才華的。你現在知道了，我是對的。只要一想到這個女孩，我就心煩。感覺她落在我畫上的每一筆，都是在敲擊我的心；因為我知道她的力量，最終不得不屈服於她。她總是在我和她之間進行比較，連工作室裡遲鈍的學生都說她永遠不知道該如何畫畫，說她不懂著色，只知道描畫──現在他們就是這麼說我的，這也許是對我的一種安慰。的確，這是我剩下的唯一的東西了。

1876 年 2 月，她的素描獲獎了。在瑞士學習兩年之後，在 1875 年 6 月她開始畫畫。據我親眼所見，有兩年的時間，她遭受了最徹底的失敗；在苦苦掙扎之後，終於開始在繪畫上有所建樹。

1879 年，她聽從了托尼的建議，開始參加畫展。那時，我已經畫畫有六個月了；而再過一個月，對我來說，從開始畫到現在就整整三年了。

現在的問題是，我是否有能力與她在 1879 年時畫得一樣好。朱利安說，她 1879 年比 1881 年畫得還好，只是因為他們不是好朋友，他就沒有努力推她前進，可他也沒有做任何阻止她進步的事情。她去年的畫和我的一樣，都放在畫室裡了，就是說放在美術館外間的畫廊了。

今年，布萊斯勞與朱利安和好了，在新學校也受到了關照，開始走上正軌，接下來理所當然就獲獎了。

8 月 20 日，星期六

我去看了那個雕塑家法吉埃爾[1]，給他看了自己的一些畫，告訴他我是美國人，希望學習雕塑。有些畫，他認為很不錯，其他的畫還行。他指給我他上課的工作室，說要是那裡安排不了的話，在我家或他家都行，他隨時可以指導我。他真是太好了，可我已經有了自己仰慕的導師聖・馬索[2]，在工作室畫就行了。

9 月 16 日，星期五，比亞里茨

與朋友告別之後，星期四清晨我們離開了巴黎。我們在波爾多過的夜，莎拉・伯恩哈特正在此演出過。我們花了 50 法郎買了樓上前排的兩張座。她演的是《茶花女》，可不巧的是，我感覺非常勞累。這位女演員受到了熱烈追捧，我卻不知道該如何評價她。我期望她的表演與眾不同，可看見她講話、走路、落座時情緒激昂的樣子，感到有些吃驚。我只看過她四次演出，一次是在孩子時，在《獅身人面像》裡；一次是在不久之前，也是在《獅身人面像》裡；第三次是在《陌生人》(L'Etrangere) 裡。我無時不刻不在關注她，我想，不管怎樣，她還是有魅力的。

確定無疑的是，比亞里茨除了美麗，還是美麗！

① 法吉埃爾 (Alexandre Falguière，1831-1900)，法國雕塑家、畫家。
② 聖・馬索 (Saint Marceaux，1845-1915)，法國雕塑家。

整日裡，大海都帶著迷人的色彩，那無與倫比的灰色調！

9 月 17 日，星期六

迄今為止，還沒有在比亞里茨見到自己期望的那種超凡脫俗的自然美景。至於海灘，從藝術家的角度上看，醜陋不堪，無法入眼。

噢，尼斯！噢，那不勒斯灣！

9 月 18 日，星期日

在這兒穿的衣服，只有簡樸的長裙，細麻紗或者白法蘭絨做的，沒有鑲邊飾物，但做得很漂亮。靴子是在這裡買的，帽子是白色的，就像幸福女人經常帶的那種，讓人看起來年輕。整套衣服穿出去，吸引了許多關注的目光。

9 月 27 日，星期二

昨天，像一家人一樣，我們在巴約納 [1] 度過了一天。今天，我們又一起在富恩特拉比亞 [2] 過了一天。我很少出門，但喜歡騎馬，可惜騎馬服不合適，而且陪我騎馬的人，要麼我不認識要麼是個呆板的俄國人，我感覺無聊死了。

這兒有輪盤賭，我試了試運氣。輸了 40 法郎後，我不玩了，轉而畫素描了。我坐在陰涼的角落，不希望有人看見我。

週四早晨離開了比亞里茨，昨天晚上到了布林戈斯 [3]。比利牛斯山脈 [4] 壯麗的美景，令我讚嘆。我畫了張大教堂的速寫，但該如何描繪出由色彩鮮豔的雕塑、華麗的外表、鍍金飾物融合為一的恢弘建築呢？教堂邊的小禮拜堂，裝有巨大的窗格和幽暗的壁龕，美極了。大教堂裡，有列奧納多·達芬奇的《抹大拉》。坦白地說，這幅畫很醜陋，與我看見的拉斐爾的〈聖母〉一樣，沒給我帶來任何感覺。

從昨天早晨起，我們一直待在馬德里。今天早晨去了博物

① 巴約納 (Bayonne)，位於法國新阿基坦大區大西洋比利牛斯省阿杜爾河與尼夫河交匯處的一座城市。此地與刺刀的命名甚有淵源。於 17 世紀的一場農民爭執中，當時興奮的農民將小刀插入來福槍槍口內，用以襲擊敵人。因此軍用刺刀便以出現地命名為 Bayonet。

② 富恩特拉比亞 (Fontarabia)，西班牙巴斯克自治區與法國交界處一小城，屬吉普斯誇省管轄。

③ 布林戈斯 (Burgos)，西班牙北部的一個城市、布林戈斯省省會，有建成於 1569 年的哥特式大教堂，旅遊勝地。

④ 比利牛斯山脈 (Pyrenees)，位於歐洲西南部，山脈東起於地中海，西止於大西洋，分隔歐洲大陸與伊比利亞半島，也是法國與西班牙的天然國界。

⊙〈布林戈斯大教堂〉，蘇格蘭畫家大衛・羅伯茨 1838 年繪

館。與這裡的收藏相比，羅浮宮、魯本斯、尚帕涅[1]，甚至是凡‧戴克以及所有的義大利畫家都黯然失色。世上沒有任何作品可與維拉斯奎茲[2]相媲美，可我還是有點頭眼昏花，無法清晰地給出判斷。還有里貝拉！他真是棒極了！這些畫家，他們才是真正的自然主義大師！還有比他們更令人欽佩、更神聖真實的嗎？啊，這場景令我無比感動，可也令我多麼鬱悶啊！我多麼渴望擁有過人的天賦啊！這些畫作，敢與色彩蒼白的拉斐爾叫板，敢與虛幻的法國學派媲美，就是這些作品！這種色調！擁有我這種色彩感覺的人，是不可能創造出來的啊！

今天早晨 9 點鐘，我已經在博物館了，徜徉於維拉斯奎茲的繪畫之中。與維拉斯奎茲作品並排而立，其他藝術家的作品看起來又冷又硬，甚至里貝拉的作品也不例外。的確，里貝拉難以媲美維拉斯奎茲。在〈無名雕塑家的肖像〉裡，其中的那只手，揭示了卡羅勒斯-杜蘭為什麼對維拉斯奎茲高超的手法如此欽佩；而後者，眾所周知，正打算編輯維拉斯奎茲的作品集。

我們買了一把西班牙吉他和曼陀林。世人不知道西班牙如何，他們說，與其他我們要看的城市——托萊多[3]、格拉納達[4]、塞維利亞[5]——相比，馬德里的特色並不是那麼突出。儘管如此，它還是吸引我來到這裡。我急不可耐，想在博物館裡臨摹作品，再畫上一幅畫，即使要在這裡待上兩個月也無所謂。

[1] 尚帕涅 (Philippe de champagne，1602-1674)，法籍比利時裔巴羅克時期畫家。他把巴羅克的自然主義和法國藝術含蓄的古典主義相結合，形成一種獨樹一幟的個人風格。

[2] 維拉斯奎茲 (Diego Velázquez，1599-1660)，文藝復興後期西班牙最偉大的畫家，對印象派的影響也很大。他通常只畫所見到的事物，所畫的人物，幾能走出畫面。

[3] 托萊多 (Toledo)，西班牙中部的一個自治市，位於馬德里西南約 70 公里。托萊多是托萊多省的首府。

[4] 格拉納達 (Granada)，西班牙南部一城市，是安達盧西亞自治區內格拉納達省的省會。

[5] 塞維利亞 (Seville)，是西班牙南部的藝術、文化與金融中心，也是西班牙安達魯西亞自治區和塞維利亞省的首府。

⊙ 維拉斯奎茲〈無名雕塑家的肖像〉（左），木板油畫，109cm×107cm，1636 年，藏
　於西班牙普拉多博物館
⊙ 拉斐爾〈西斯廷聖母〉（右），布面油畫，265cm×196cm，1513—1514 年，藏於德
　國德累斯頓歷代大師畫廊

10 月 6 日，星期四

　　臨摹了維拉斯奎茲畫作中的手。我去了博物館，穿著低調的黑色衣
服，像當地婦女一樣披上了薄頭紗。畫畫時，有許多人過來站在我身後
——有一個男人尤其特別。

在獻殷勤方面，馬德里的男人似乎比義大利的男人絲毫不遜色。有時，他們會在情人的窗下彈吉他，並長久逗留。有時，他們會在大街上尾隨你沒話找話兒，但他們卻又好移情別戀，在教堂裡隨意交換情書，每個年輕女孩都有五六個愛慕者。男人對女士特別殷勤，卻又小心謹慎以免越過紅線。他們在街道上尾隨你，說你很漂亮，仰慕你。知道你是位淑女，他們就信誓旦旦請求你允許他們陪伴你。

在這裡，看見男人把披風鋪在地上，你可以安心踩過去。對我而言，這一切都很有趣。如我一貫的風格，每次走在大街上，我的穿著都樸素而典雅，於是男人會停下腳步欣賞我，讓我感覺獲得了新生；這是一種浪漫新奇的生活，散發著中世紀的騎士光彩。

10 月 9 日，星期日

在博物館作畫時，有兩個男人，既不年輕也不英俊，走上來問我是不是巴什基爾采娃小姐。我回答說是，他們看起來非常高興。索達坦科夫（Soldatenkoff）先生是來自莫斯科的百萬富翁，他到過許多地方，仰慕藝術和藝術家。波拉克（Pollack）後來告訴我，他自己是位藝術家，和博物館館長的兒子馬德拉佐一樣，都非常喜歡我的臨摹作品，請求介紹給我認識。索達坦科夫問我是否願意與我的畫說再見，我竟愚蠢地說，不。

就繪畫而言，我在這裡還有許多東西要學。現在，我可以觀賞到許多之前看不見的東西。我睜大雙眼，踮著腳尖到處遊走，屏氣凝神，唯恐魔咒被打破；這個魔咒名副其實，希望自己最終會實現夢想。我想，

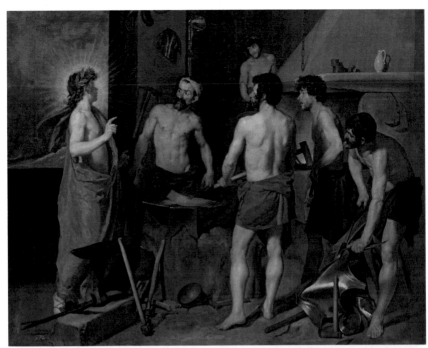

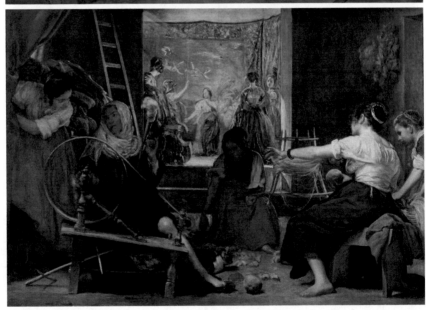

⊙ 維拉斯奎茲〈冶煉場的伏爾甘〉，布面油畫，223cm×290cm，1630年，藏於西班牙普拉多博物館

⊙ 維拉斯奎茲〈紡紗女〉，布面油畫，220cm×289cm，1657年，藏於西班牙普拉多博物館

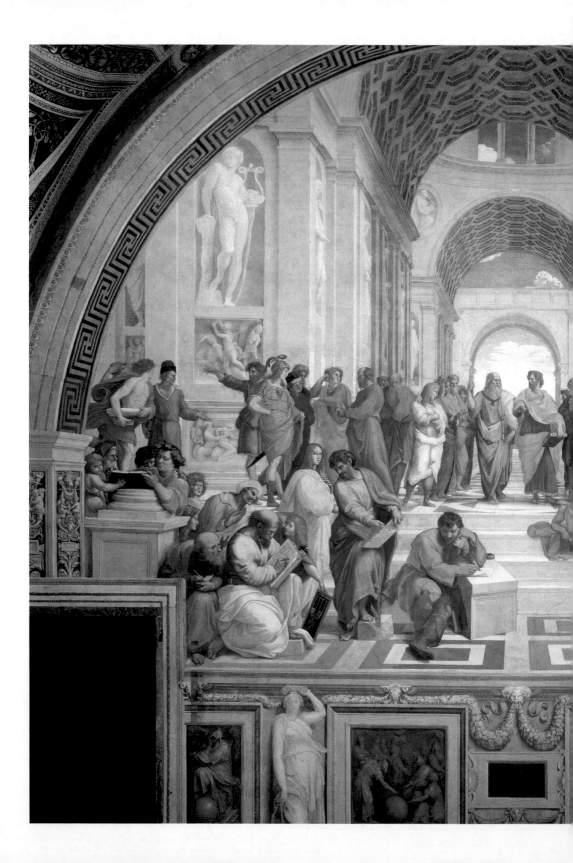

⊙ 拉斐爾〈雅典學院〉，溼壁畫，
500cm×770cm，1509-1511
年，藏於梵蒂岡博物館

我現在知道了如何畫畫，將所有的精力都集中到一個精彩絕倫的目標之上——創造美好的事物，真正有血有肉的東西——有生命力的東西。我要是能做到這一點，就能夠創造出更偉大的作品了。因為所有的一切——都取決於技法。維拉斯奎茲〈冶煉場的伏爾甘〉是什麼？他的〈紡紗女〉又是什麼？要是撇開這些作品中的技法，留下來的就只是再稀鬆平常不過的人物罷了。我知道，很多人會非常反對我的這種說法，而首當其衝的，就是那些假裝崇尚情感的蠢人。情感，的確重要，它是作品風格的詩化，是藝術的主要魅力所在。這種說法，千真萬確。可是，你欣賞原始社會的藝術嗎？欣賞它那粗糙枯燥的形式和直白的表現手法嗎？當時的藝術新奇有趣，但人們不會欣賞它們。你欣賞拉斐爾漫畫形式的〈聖母〉嗎？也許，有人會認為我缺乏品位。但我必須要說，漫畫形式的〈聖母〉的確打動不了我。作品不僅要有情感，還要有高貴的風格，即使我欣賞不了它們，仍會對它們示以敬意。拉斐爾還有一些作品，比如〈雅典學院〉，畫的美妙絕倫，尤其是這些作品的雕刻版和攝影版，更令人讚嘆。這些繪畫作品中，彰顯了情感、思想和無與倫比的才華。我不喜歡的，還有充斥著肉欲的魯本斯，以及形式華美卻沒有靈魂的提香。在繪畫作品中，靈魂和身體哪一樣都不可或缺，真正的藝術家應該如天才那樣構思，如詩人一樣處理畫面。

10 月 10 日，星期一

昨天晚上，夢見他們向我解釋右肺的病因，因為氧氣進入不到右肺，造成了空氣的大量累積——描述起來真是噁心。總而言之，右肺感

染了。我確定是這個情況，因為過去一段時間我感受到了病症——渾身乏力——卻又無法解釋原因。我有種奇怪的感覺，彷彿自己與眾不同，正在被沮喪鬱悶的氛圍所包裹，胸中充斥著一種異樣的情緒，我——為什麼要描述這些症狀呢？用不了多久，病情就會原形畢露。

10 月 12 日，星期三

臨摹完了維拉斯奎茲的〈冶煉場的伏爾甘〉，根據大家的反應判斷，我畫的一定不錯。有些藝術家，挺可憐的，經常靠臨摹縮微版的名畫維持生計，在我白天畫畫時，他們會過來觀看。還有美術學院的一些學生和很多參觀者也過來圍觀，有法國的，英國的，西班牙的，相互探討我的作品，說著一些誇獎我的話。

10 月 14 日，星期五

昨天 7 點鐘，我們出發去托萊多。之前聽到過許多這個城市的事情，真想看看它到底美在哪裡。莫名其妙地，我心目中的這個城市，應該有諸如此類的場景：風格有點像文藝復興時期或中世紀的，建築恢弘，大門上刻有花紋圖案，因時間久遠而暗淡；陽臺也雕刻著精美的圖案。我十分清楚，這所城市一定與我的想法不同，但之前的印象還是深深地凝固在腦海中。而當城市呈現在我眼前時，卻與我的印象形成了鮮明的

對比。它薄薄的城牆，破舊的城門，令我心目中的托萊多大打折扣。托萊多坐落在要塞一般的高坡之上，街道狹窄彎曲，如迷宮一般，陽光根本照射不進來。居民似乎都露宿在外，房屋幾乎不像普通民宅。托萊多就是一座保存完好的龐培城，卻呈現出一副因歲月流失而隨時要土崩瓦解的模樣。它土壤乾裂，高牆在陽光下受著炙烤。它也有風景如畫的庭院，清真寺改成的教堂粉刷著白漆。仔細看去，在牆皮脫落的地方，門上的繪畫和阿拉伯花飾色彩依然鮮豔。帶有木刻的棚頂被分成了一個個隔斷，也因歲月久遠而發黑了。橫梁在頭上犬牙交錯，妙趣橫生。大教堂跟布林戈斯的一樣精美，裝飾華麗，大門美得令人讚嘆。回廊中間的庭院裡長滿了夾竹桃和薔薇，於是，回廊就成了進入美術館的通路，圍著柱子和肅穆的雕像蜿蜒而行——陽光落下來時，這裡充滿了無法言表的魅力。

沒見過這裡的人，無法形成對西班牙教堂的印象——衣衫襤褸的嚮導，身著絲絨大袍的聖器守司，要麼四處遊走要麼跪下祈禱的陌生人，不時狂吠的野狗——所有的這一切，都散發著與眾不同的魅力。從教堂出來，一定會突然在某個石柱之後與自己的精神偶像不期而遇。

難以想像，一個離歐洲的腐敗中心如此之近的國家，居然還如此古樸，如此原始，未受到任何玷污。

還有那些列柱、壁柱和古香古色的大門，上面鑲嵌著巨大的西班牙式或摩爾式的釘子！每一處都是一幅繪畫作品，隨處望去，所看到的一切都美妙無比。

10 月 16 日，星期日

最有趣的一處所在，就是跳蚤市場。街道上到處是攤床，像俄國鄉村裡的商店，商品琳琅滿目，應有盡有。在灼熱的陽光下，這是怎樣的生活，需要怎樣的活力啊！美妙啊！在這裡，骯髒的房子裡隱藏著精美的飾品。在商店的後屋，浪漫的臺階上，都能找到意想不到的物件。

可憐的主人，似乎根本不關心這些東西的價值。牆上鑲嵌著精美的物品，可為了掛上舊畫，他們不惜將釘子釘在了精美的物品之上。他們在鋪著刺繡的地板上、在古樸的傢俱上走來走去，畫、雕塑、聖器、銀具和生鏽的釘子隨意堆放。我買了一張刺繡窗簾，猩紅色的，他們要七百法郎，最終卻一百五十法郎給了我。有一件布裙，刺著淺色的花朵，要價二十法郎，卻一百蘇成交了。

今天，埃斯科瓦爾（Escobar）過來接我們去看鬥牛。這是鬥牛季的最後一個周日了，據說有八條公牛參賽。國王、王后、公主都到場了，場面極其盛大。鬥牛場內，人們情緒高昂，不停地揮舞著手絹，不時將帽子拋向空中。在炫目的陽光下，音樂聲、狂呼聲、頓足聲和噓聲，交織在一起；其壯觀的場景，著實罕見，令人震撼。雖然不願意來，甚至還帶著一絲厭惡的情緒，可開場不久，緊張激烈的鬥牛表演還是感染了我，帶動了我的情緒。這屠戮的場景，在眾目睽睽之下，帶著最精緻的殘酷在進行著。我目睹了一切，可仍在刻意保持著平靜，是高傲令我心態平和。我一直在目不轉睛地觀看著。這場景，令人血脈噴張，甚至產生一種衝動，想用長矛插向每個身邊經過的路人。

在桌上切甜瓜，我把刀插進去甜瓜裡，好像刀就是鬥牛用的紮槍，正在插進公牛的身上，而果肉就像公牛受傷的皮肉，在顫抖著。這一情

景，令人腦袋發脹，雙腿發軟，儼然就是一堂謀殺課。然而，做這些事的人，都是體面的文明人，嫻熟的動作中帶著高貴和尊嚴。

　　這種人與獸之間的角鬥，獸類似乎更有優勢，無論在個頭上還是在力氣上，它們都強於人類。有些人認為，這種角鬥是高尚的；可是，要是從一開始就知道角鬥者中哪個必須屈服的話，它真的還可以稱為角鬥嗎？必須承認，一看見鬥牛士，就會令人浮想聯翩。他們穿著耀眼的服裝，健美的身材一覽無餘。在站定之後，先向觀眾敬禮三次，然後來到公牛前面。他們氣定神閑，手中拿著短刀，披風搭在兩臂。

　　這是鬥牛表演裡最精彩的一幕，從這一刻起，就要見到流血的場景了。動物所遭受的折磨，西班牙人並不在意。對於這種野蠻的娛樂行為，我已經默認了嗎？我並沒有這麼說，但它有其令人稱道、甚至是英雄主義的一面。在競技場中，擠滿了四五萬觀眾，彷彿看到了古代的戰場——我非常欽佩的古代場景。另一方面，它也有其殺戮、恐怖、令人不齒的一面。要是從事這種活動的人不那麼技術嫻熟，要是他們受到一兩次重傷，我無話可說。但令我反感的是，它展示的是人類的怯懦。雖然說鬥牛士這個職業需要獅子一般的勇氣，我卻不這麼認為。動物的襲擊固然可怕，可這些人知道如何躲避襲擊，而且這些襲擊都是他們自己挑起的，他們有備而來。真正的危險存在於鬥牛的過程中。鬥牛士刻意激怒公牛，於是被激怒的公牛發起了襲擊，而鬥牛士胸有成竹，在公牛即將用牛角釘牢他的時候，把短刀插進了公牛的肩膀之間；這需要非凡的勇氣和高超的技巧。

10 月 19 日，星期三

　　我咳嗽得太厲害了，擔心以後會對肺部造成傷害。隨之而來的，是我變瘦了，準確地說，我是越來越瘦。只要看一下我的胳膊，就會知道，它們雖然還算漂亮，可一旦伸出來，就顯得很瘦弱。而在此之前，我的胳膊粗壯得有些說不過去了。迄今為止，我沒抱怨過。我苗條，但不瘦弱，這真是一個有趣的階段。外表上看，我有些慵懶，可這也正是我的迷人之處。但要是現在這種狀態繼續下去，用不了一年，我就會變成一具骷髏。

10 月 20 日，星期四

　　今天早晨，在科爾多瓦① 待了兩個小時，正好有時間看一下這座城市，它還是挺迷人的——以其獨有的方式。我喜歡科爾多瓦這樣的城市，有一些古羅馬的遺跡藏身其中，令我痴迷。清真寺也是其中不折不扣的奇蹟。

① 科爾多瓦 (Córdoba)，西班牙南部城市，因城市中的古遺址眾多而聞名。

10 月 22 日，星期六

現在，我們到了塞維利亞，這個經常受到過分讚譽的城市。我真的在這裡浪費了許多時間。我參觀了博物館——只有一個大廳，掛滿了穆律羅的作品。在這裡，我更願意看到他的其他作品，可只有〈聖母〉和一些神學畫作。雖然我蒙昧無知，對其他人的意見也往往置若罔聞，但對聖母卻有自己獨特的理解。在這裡，我沒有看見一幅聖母像與自己想像中的一樣。拉斐爾的〈聖母〉，在照片裡看起來很漂亮。穆律羅的〈聖母〉，臉蛋圓圓的，雙腮桃紅，可她既沒激發我的想像力也沒打動我的心。我尤其喜歡羅浮宮裡的聖母，雖然有許多臨摹版本，但那是唯一帶有感情的畫作。真的，它可以成為聖畫中的代表。

雪茄和煙草！這裡彌漫的是什麼味道啊！如果單有煙草的味道，還不錯！但大樓裡還擠滿了裸著頸部和胳膊的婦女、小男孩和小女孩，雖然他們大都非常漂亮。我們的來訪，引起了大家的興趣。西班牙婦女被賦予了獨特的高雅。無論是捲煙工，還是在咖啡廳唱歌的女人，都帶有女王的氣質，走起路來昂首挺胸！她們的胳膊漂亮誘人，圓潤纖細，膚色鮮嫩，真是迷人而美妙的尤物。

10 月 25 日，星期二

我們參觀了大教堂。我認為，這是世界上最大也是漂亮的教堂了。我們欣賞了帶有漂亮花園的阿爾卡薩城堡，看了蘇丹浴池，後來到街上

⊙ 穆律羅〈聖母〉，布面油畫，192.5cm×145cm，1660-1678 年，藏於波多黎各龐塞藝
　術博物館

閒逛。我說我們是唯一戴帽子的女人，一點都不誇張，也正因如此，受到了格外的關注。

真希望穿得更高雅一些，但我穿的是灰色呢制服，黑色的大衣，黑色的旅行帽。在這裡，當地人把陌生人看成有學問的猴子，他們停下來審視著陌生人，不是對他們大叫，就是向他們恭維。

孩子們對我大叫，但大人都說我漂亮，說我「沙拉達」；「沙拉達」的意思就是「很酷」。

塞維利亞是白色的——到處是白色，街道狹窄，好幾條街道加一起，才能通過一輛馬車；而且沒有想像中的那麼風景如畫。啊，托萊多！我想，我現在就是個野蠻人！

可是，這些衣衫襤褸半似野蠻人的女人和兒童，都是色彩大師。雖然白房子看起來單調，卻令人著迷。這裡整天下雨，沒多久，我就習以為常了。

在塞維利亞，真希望經歷無數次充滿情趣的冒險。幾乎整天待在賓館裡，我都無聊透了；可天卻一直在下雨。

這裡，沒有浪漫，沒有詩歌，甚至沒有青春；什麼都沒有——再說一遍，在塞維利亞，什麼有趣的東西都沒有，感覺自己活活要被掩埋了——就像今年夏天在俄國的那種感覺；既然如此，旅行的目的何在呢？我的畫怎麼辦呢？離開工作室已經五個月了。這五個月裡，花費在旅行中的有三個月——我多麼需要工作。一提到布萊斯勞，就喚醒了我內心的思想世界，準確地說，是將思想世界拉近到我身邊，將那個遙遠的獲得畫展獎牌的夢想變成現實，賦予了它真實的色彩；而這是我在睡覺之前編織的浪漫故事裡才出現的情景：夢見自己接受了法國騎士榮譽勳章，甚至成為了西班牙女王。維勒維耶伊爾過來告訴我布萊斯勞有可能獲得提名獎時，她似乎認為我也該獲此殊榮——必須承認，我敢於夢想獲獎，是其他人給了我夢想獲獎的勇氣；更準確地說，我敢於對自己說，因為其他人認為我有希望獲

獎，我就有可能獲獎。總之，在過去的五個月裡，我一直珍藏著這個夢想。

我似乎有點跑題了，但人生的所有事件都是互相關聯的。洛倫佐的工作室，就是個畫畫的好題材。

10 月 27 日，星期四

噢，幸福！離開了那可怕的塞維利亞！

我說可怕，特別是因為從昨晚起，我們到了格拉納達①；因為從一早開始，我們就在一路觀光；因為我早已看過了必看的大教堂、赫內拉利費宮②以及吉普賽人洞穴般的房屋。我處於狂喜之中。在比亞里茨和塞維利亞，感覺自己的雙手彷彿被捆綁，一切都好像已終結——死掉。粗看科爾多瓦，感覺它是座具有藝術氣息的城市，自己可以一直在這裡工作而興趣不減。至於格拉納達，我唯一遺憾的，就是不能待上半年或一年。我不知道自己該轉向何處，有這麼多的東西要看。這麼漂亮的街道！這麼迷人的景色！這麼誘人的風貌！

明天，我要去參觀阿爾罕布拉宮③，要給一個罪犯畫頭部素描，這個

① 格拉納達 (Grenada)，是西班牙達盧西亞自治區內格拉納達省的省會，位於內華達山山麓，達若河和赫尼爾河匯合處。

② 赫內拉利費宮 (Generalife)，西班牙格拉納達蘇丹的夏宮，距今有 800 多年的歷史。赫內拉利費宮和花園，修建於格拉納達蘇丹穆罕默德三世的統治時期 (1302-1309)。赫內拉利費宮包括水渠庭院 (Patio de la Acequia)，有長長的水池，兩側有花壇，噴泉，柱廊，涼亭框架，以及蘇丹花園 (Jardín de la Sultana)。被認為是維護最好的安達盧斯式中世紀花園。

③ 阿爾罕布拉宮 (Alhambra)，位於西班牙南部城市格拉納達的於摩爾王朝時期修建的古代清真寺——宮殿——城堡建築群。阿爾罕布拉宮最初的原址建有要塞稱為 Al-Andalus，宮殿為原格拉納達摩爾人國王所建，現在則是一處穆斯林建築、文化博物館。1232 年在老城改建的基礎上逐步形成現存規模。宮牆週邊有 30 公尺高的石砌城牆。有兩組主要建築群：一組為「石榴院」，另一組為「獅子院」。1984 年被選入聯合國教科文組織世界文化遺產名錄之中。

罪犯是下幅畫的題材。

⊙赫內拉利費宮（上）
⊙阿爾罕布拉宮（下）

10 月 28 日，星期五

昨天在格拉納達監獄待了一整天。只要有點自由，囚犯就非常高興。監獄的院子看起來像個市場，連門都關不上。總之，這個監獄與我們讀過的法國監獄好像完全不同。

死囚犯，與因輕罪而判一兩年的囚犯一樣可以在院子裡自由走動。

10 月 29 日，星期六

終於看到了阿爾罕布拉宮。我竭力克制自己，不過多關注它的美麗。原因有二：其一，這樣就可以不必過於迷戀格拉納達了；其二，有嚮導陪伴，會妨礙我欣賞藝術。我暗下決心再來一次。

格拉納達，從塔上看去，美不勝收——山脈覆蓋著皚皚白雪，高大的樹木，灌木叢，奇異的花朵，晴朗無雲的天空；還有城市本身，置身於自然美景之中：摩爾人的城牆，赫內拉利費宮和阿爾罕布拉宮！極目望去，海一般湛藍的天穹。的確，單單海洋，還不足以將這個國家變成世界上最賞心悅目的國度，但沒有任何景致，可與這些壯麗恢弘的超級帷幕相媲美。我的腦海裡，到處是布阿卜迪勒王 ① 和他的摩爾同伴的身影，他們正穿過美妙絕倫的宮院。

① 布阿卜迪勒王（Boabdil），即格拉納達穆罕默德十二世，格拉納達王國的末代國王。

10 月 30 日，星期日

格拉納達風景如畫，充滿藝術氣息；而塞維利亞雖以學派聞名，卻毫無出色之處。

格拉納達的街道，景色怡人，令你眼花繚亂，應接不暇。隨便臨摹一處景色，都是一幅美麗的畫面。

明年 8 月，我還要回到這裡，要一直待到 10 月。

10 月 31 日，星期一

很高興寒冷將我逼走，否則，還真下不了決心離開這個國家。我是該回巴黎了，有五個月沒看見托尼了。我想租間工作室，這樣，閒暇的時候就能竭盡全力進行創作參加畫展了。第一年不算數，除去其他的不足外，當時時間倉促，無法好好準備畫；但是今年，我希望送去參展的畫會引起人們的關注。

我想畫洛倫佐琳琅滿目的商店——耀眼的燈光落在遠處的臺階上，背景處有個女人在櫃檯上擺放布料；前景是另外一個女人，她正彎腰清洗銅飾品。一個男人站著看她，手插在兜裡，嘴上叼著雪茄。

女人穿的是軋光印花布做的長袍，這個可以在馬德里買到。所有的飾品，我幾乎一應俱全，需要準備的就是裝飾臺布了，需要大約一百法郎。此外，還有必要找一間足夠大的工作室。好吧，你瞧好吧。今晚就開始，我幾乎無法抑制自己的興奮了。

我有個毛病，往往為了吃東西而吃東西，既浪費時間又有損智商。在西班牙的旅行有好處，改正了我的這個毛病。現在，我跟阿拉伯人一樣飲食有度，吃的東西都是嚴格控制——必須對身體有益。

11月2日，星期三

我們又來到了馬德里。一周之前我來過這裡，待了將近三天，希望重新修改一下洛倫佐商店的素描。

雖然索菲婭幾天前就聽我說過這件事，知道到馬德里對我是多麼重要，按理說她自然要來的，這還用說嗎？可她居然在打扮一番之後對我說：「我們今天去購物吧？」我回答說要畫畫，她吃驚地看著我，說我瘋了。

我突然有了靈感，認為找到了畫畫的好素材，我挖空心思，要把頭腦中的構思描繪出來。我完全沉浸其中，絞盡腦汁琢磨如何構圖更和諧一些——自認為找到了，趁它還未在腦海裡消失就趕緊給它鎖住。正在這時，家裡的某位親戚來了，我每次咳嗽都令她憂心忡忡。她的到來打斷了我的思路。難道我還不夠敏感！與其他藝術家相比，我的確認為自己非常現實，但如你所見，還不夠。啊，沒心沒肺的家人啊！他們永遠不會明白，要不是我這麼堅強、這麼精力旺盛、這麼充滿活力，也許早就一命嗚呼了！

1881 年

11 月 5 日，星期六

回到了巴黎！多麼幸福啊！坐在火車上，心情激動，在到站之前一直數著時間。一回想起炙烤的太陽，灼熱的西班牙空氣，就讓這所美麗的城市帶上了涼爽、柔和的氣息，令我神清氣爽。我還欣喜地想到了羅浮宮的陶器作品——之前要是想到它們，會令我感到無聊死的。

朱利安認為我應該再晚點回來——可那時，我又要生病了；也許，我的確根本不該回來。

啊，同情，多麼甜美啊！歸根結底，藝術是多麼甜美啊！

11 月 15 日，星期二

我給朱利安看了一幅素描，他表示認可，但他不再能給我信心了，跟我說話時，他總好像心不在焉；可以想像得到他在想什麼。

托尼仍跟我走得近，可我還沒有跟他培養出像跟朱利安那樣的友誼。好吧——隨緣吧。

11 月 17 日，星期四

昨天，我幾乎邁不動步了。我著涼了，喉嚨疼，胸疼，後背疼，咳

嗽，吃不下東西，一整天好幾次一會兒冷一會兒熱的。

今天好點了，但還沒徹底好。想想，過去很長一段時間，還有現在，都是世界上最好的醫生在治療我啊！從第一次失音起，他們就一直在給我治病。是的，我扔進大海的，是波利克拉特斯①的戒指②；這當然違背了我的意願。

11 月 21 日，星期一

他們上星期三請的波坦，波坦今天才到；可能，我現在已經死了。

我非常清楚，他一定會叮囑我去南方。我牙根緊咬，聲音顫抖，使盡了渾身氣力才沒讓眼淚掉下來。

去南方！那就是承認我臣服了。不管怎樣，折磨家人，事關我榮耀的大事，我要站穩腳跟。離開這裡，就等於給了工作室的害蟲們獲勝的理由——他們會說：「她病情嚴重，家裡人帶她去南方了。」

11 月 22 日，星期二

被流放到南方，這種失望的情緒，無法描述。本應知道一切都結束了。我回到這裡，陶醉於過平靜生活的幻想之中——傾盡一生致力畫

① 波利克拉特斯 (Polycrates)，西元前 6 世紀時希臘薩莫斯島的著名僭主。
② 戒指 (the ring of Polycrates)，波利克拉特斯為躲避災難，曾將戒指扔進大海，可卻陰差陽錯，失而復得，喻指結盟關係的終結。

畫——與時俱進，努力創作，毫無鬆懈地創作。現在看來，一切都結
束了！

在巴黎這個藝術之家，所有人都在穩步前進，可我卻因無所事事而
日漸沉淪；即使在戶外畫畫，也是在做無謂的努力。我所處的困境，想
起來都感覺可怕。

還有布萊斯勞——為她贏得榮譽的，不只是她畫的那個農家女——
想到這一切，我的心都要碎了。

今晚，看見了夏科，他說我的病情沒有去年嚴重。過去六年我所遭
受的痛苦，都是因著涼引起的，本該很快痊癒。至於我去南方的事情，
他和波坦看法一樣——要麼去南方，要麼像囚犯一樣將自己關在家裡。
右肺已經感染，雖然看起來有治癒的希望，但會冒很大風險。這種病可
以治療，只要我不耍性子輕舉妄動，待在一個地方不出來，就不會變厲
害。他們去年就這麼說，要我去南方，可我就是不聽。現在，我猶豫
了。從 4 點起，就無所事事，一直想著離開巴黎，這又干擾了我畫畫。

當然，要是過去三年我經常這麼病著，在巴黎待著也毫無益處。

屈服，承認自己被打敗了，說「是的，醫生說的對——是的，我病
了」——這種想法，會令我徹底絕望。

11 月 26 日，星期六

要是你記得，我本要去看托尼的，給他看我的素描，然後決定我畫
的主題，在他的指導下創作。可是，我卻沒出門。我渾身乏力，吃不下
東西，很可能還發燒。一直都是這種狀態，什麼都做不了，真是可怕又

可悲，是因為，因為——不知道因為什麼，是因為沒有力氣吧。夏科又來訪了。

媽媽和戴娜昨天來了，是索菲姨愚蠢的電報招來的。今天早晨，戴娜收到了她妹妹的第一封信，問我怎麼樣了。

我著涼了，我知道，但人人都可能著涼。

可我不一樣，我的一切都結束了。這次著涼和發燒，令我的聽力岌岌可危。我還能渴望做什麼呢？還會取得什麼成就？再沒有什麼可以盼望的了。幾乎一周之前，彷彿面紗就已在我的眼前被掀開。一切都結束了——所有的一切。

11 月 29 日，星期二

好吧，已經持續兩周了，也許還要再持續兩周。納切特夫人今天給我帶來一束紫羅蘭，我一如往常接受了。雖然發燒，兩周了燒還沒退，而且還得了胸膜炎，右肺充血，還有兩處水皰，但我並沒有屈服。每天正常起床活動，只是奎寧讓我耳朵發背。幾天前的一個晚上，我以為自己要死了，當時連手錶的滴答聲都聽不見了；但看來，我還要繼續遭受折磨。

要不是因為這個病，我幾乎感覺自己挺強壯的；要不是因為這個病，我就不會半個月什麼都不吃了。我居然沒有意識到自己病了。

可是我的工作、我的畫，我那可憐的畫啊！今天是 11 月 29 日，年底前我絕不可能開始畫畫，那麼，我必須在兩個半月內完成作品，多麼可悲的命運啊！我生來就不幸，就要與命運抗爭，這樣的人生有何意

義？！你知道，在某種意義上，畫畫本是為了躲避世俗雜事的，何況有時我還聽不見呢。可因為聽不見，與模特兒的關係就比較尷尬，精神上也備受折磨，更無心畫畫了。出路只有一條，就是果斷承認自己耳朵有病——這件事，我還沒有勇氣承認。還是因為這個病，我不可能繼續工作了，不得不把自己在屋子裡關上一個月。真讓人受不了！

戴娜一步也不離開我，她真是個好人！

保羅夫婦昨天到的。加維尼、格雷、博吉達爾和亞曆克西斯也來了。我鼓足勇氣，要將自己從接連不斷的尷尬中解脫出來，於是，就不停地逞強說笑話。

剛剛閒聊時，談到了醫生。波坦不能每天都親自來，所以派了個醫生替他。

我佯裝瘋瘋癲癲的，不停地胡言亂語，這麼做能叫我的心情痛快一下。

11 月 30 日，星期三

朱利安昨天晚上來了，可以看出來他強打精神；他認為我病得很嚴重。至於我，正深受折磨。什麼事情都做不了，畫也停滯不前。最糟糕的，就是我什麼都不做，卻仍心安理得！你能想像出那種痛苦嗎？其他人都在工作，都在進步，都在準備畫，我卻閑著兩條胳膊無所事事！

滿以為上帝給我留下畫畫的本領，是為了幫助我躲避麻煩，我也因此徹底屈從於上帝！可看啊！現實令我失望，我什麼都做不了，只剩下了哭泣。

12月1日，星期四；12月2日，星期五

已經是12月的第二天了！我該在工作，該為自己的畫搜尋畫布和放在背景處的大花瓶。為什麼想得這麼多呢？這只會令我流淚。我感覺堅強多了，吃睡，幾乎如常。

左肺還是充血，右肺充血——這是慢性病——似乎好多了，但已無關緊要。要命的是那種急性病，雖說可以治癒，卻要把我關在屋裡好幾周的時間，足以叫我恨不得投河自盡。

啊，以這種方式折磨我，上帝是多麼殘忍啊！我有自己的煩惱——家裡的問題——但它們並沒有觸碰我的內心深處。我曾多麼希望成為偉大的歌唱家啊——可我失音了；這是第一次打擊。後來，我已習慣了失去，已自暴自棄了；假如治癒了，還可以藉此安慰自己。

「非常好，」命運走進來說，「既然你接受了這些，就沒必要擁有工作能力了。」整個冬天，都要耽擱了——我以前可是把一生都奉獻給了繪畫的。只有那些處境與我一樣的人，才能理解我此時的心境。

12月7日，星期三

最令我惱火的，就是我的病。因為偉大的波坦醫生一周只能出診兩次，所以，每天來一次的是波坦的替補醫生。昨天，這個討厭的替補醫生好像隨意似的問我，是否已準備好旅行了。

他們的南方！光是這個想法，就令我火冒三丈！晚飯時，想到這件

事，我就咽不下飯。要不是朱利安來了，我整晚都會氣得大喊大叫。那麼，好吧，任其雪上加霜吧。但我不會去他們的南方。

<center>12 月 9 日，星期五</center>

《現代生活》[1] 刊登了一幅布萊斯勞的畫。要不是哭得太厲害了，我也許還能有時間在生病時畫些素描；但我的手還是發抖。

肺部不充血了，但體溫還是 38°。我所扮演的，一定是可憐角色，否則不會想得這麼細的。

感覺自己沒有希望了，不敢提問，以免再聽到布萊斯勞成功的消息。

啊，我的上帝，聽我說，給我力量吧，可憐我吧！

<center>12 月 15 日，星期四</center>

已經病了四周零兩天了。波坦替補來了，我故意耍賴，大吵大鬧。他不知道該怎麼做才能讓我安靜。後來，我不再跟他耍心眼了，不再蠻不講理，也不再像以往一樣尋他開心。我開始傾訴自己的怨氣，還流下了真誠的眼淚。我跟個孩子似的結結巴巴地傾述著充滿孩子氣的抱怨。想想看，我做的一切都是蓄意而為，說的沒有一句真話！即使在真實

① 《現代生活》（Vie Moderne），法國著名的藝術類期刊。

的劇情裡，我也會表現得一分不差——我一臉真誠，流下的是真摯的淚水。總之，我想自己一定會成為了不起的演員。但目前，我所能做的，就是咳嗽，咳嗽幾乎讓我喘不過氣來。

父親大人今天早晨過來了。一切進展順利，只有一個例外，就是保羅的妻子。她明白過來了，看出了保羅對她的無動於衷中不乏厭惡。至於我，對她做的可謂仁至義盡，將她媽媽給我的漂亮的綠寶石送給了她；我留著也沒用。

後來，我感覺有點後悔：也許可以把寶石送給戴娜，她喜歡寶石；但已於事無補了。

不能說爸爸惹人生氣；相反，他有點像我，身體上和精神上都像（這是恭維他），但他永遠不會懂我。

出乎意料的是，他已經想好了，要帶我們回祖國過復活節。

不行，這太過分了，太欠考慮了。就我目前的身體狀況，根本談不上回俄國，無論2月還是3月！我要自己做出決斷。放棄這個想法吧——更不要提其他的事情了！啊，不，是我拒絕去南方的！不，不行，不行！不要再提這件事了，就這麼定了，絕不行。

12月18日，星期日

一有苦惱，我就向朱利安傾訴。而他總會先竭盡全力安慰我，然後建議我每天畫速寫，無論看見什麼，想到什麼，都畫下來。還有什麼可以打動我的呢？你認為在我生活的環境裡，還能找到什麼可以打動我的嗎？布萊斯勞雖然貧窮，可她生活在藝術氛圍濃厚的環境裡。瑪麗最

好的朋友是藝術家，蘇貝雖然是普通人，可她有創造力；還有薩拉·珀澤①，既是藝人又是哲學家，和她一起可以談康得，談人生，談自我，談死亡，你所聽到的和讀到的，都能啟迪你的思想，令你難以忘懷——所有的一切，都帶有藝術氣息，即使在她的街區萊斯泰爾內（Les Ternes）也是如此。而我所住的街區，如此乾淨整潔，井然有序，見不到一絲貧窮的跡象，甚至連沒有修剪的樹都看不見，每一條街道那麼筆直。那麼，我還抱怨自己的命運嗎？不，但我想說，悠閒的環境往往妨礙藝術才能的發展，一個人的環境相當於半個個體。

12 月 21 日，星期三

今天，我出去兜風了！我裹著皮衣，腳上包著熊皮，馬車車窗也是關著的。波坦說，今天早晨如果風停了，我可以出去，但要做好預防。天氣棒極了——還說什麼預防呢！

都不是問題，只有布萊斯勞，「才不會放走自己的獵物」。我為畫展做的畫已經被採納了。今年夏天，我還要展出什麼樣的畫放在她旁邊呢？

這個女孩是我人生的動力。固然還有其他人，但她和我不僅住在同一處巢穴中，而且還關在同一個籠子裡。從一開始，雖然當時我對藝術幾乎一無所知，我就已經預想到她的才華了，然後又告訴了你們。我鄙視自己，不相信自己有才華，不知道為什麼朱利安和托尼竟然那樣說

① 薩拉·珀澤（Sara Purser，1848-1943），愛爾蘭藝術家，因其在花窗玻璃方面的創造性作品而聞名。

我。我一無是處，身無長物。與布萊斯勞相比，我像個又薄又脆的硬紙板，而她像裝飾華麗的橡木箱。我為自己失望，認為自己一無是處。要是我對導師說出自己的看法，他們一定會相信的。

但不管怎樣，我還要盲目前行，還要伸出雙手摸索燈光，即使隨時有可能被吞沒，也在所不惜。

12 月 29 日，星期四

已經一周沒寫日記了；這說明，我的華麗人生為工作和社交佔據了。沒有什麼新鮮事，哦，還是有的，我身體好了，可以正常出門了。週六和媽媽、戴娜去了公園，試了新外衣，還去了朱利安的家。周日去了教堂，這樣，人們就不會說我離死不遠了。迷人的伯莎跟大家就是這麼說的。

令她失望的是，我獲得了新生。我的胳膊，十天前還那麼瘦弱，現在變圓了，我比生病前好多了。

再過一周多，必須減肥了，那時就一切正常了。我可不想擁有三年前那麼大的屁股。朱利安昨晚來看我，認為我現在的身材更好了。我們一晚上都在笑。我畫了保羅妻子的畫像。昨天，我氣力恢復了，想畫畫了，一口氣給戴娜、妮妮和艾爾瑪都畫了像。

⊙ 瑪麗婭‧巴什基爾采娃〈戴娜的肖像畫〉，布面油畫，61cm×50cm，1883 年，參加同年巴黎沙龍展，藏於法國巴黎奧賽博物館

12 月 30 日，星期五

　　他們一整天都在這兒爭吵。為避開爭吵，我去見了托尼，跟他探討保羅妻子的畫像草稿。他認為草稿非常有創意，開端不錯。托尼有同情心，看見我身體好起來很高興。我們一起閒聊了一會兒後，觸到了嚴肅的藝術話題，說到了布萊斯勞和其他一些事情。「她的畫當然非常棒，」他說，「她很有天賦。」

　　啊，將我的情感抄錄下來——我的高燒，還有心中滿懷的怒火——是不可能了。噢，我必須沒白天沒黑夜地工作，畫出與我名副其實的作品！沒錯，托尼告訴我，終有一天，我一定會畫出與布萊斯勞相媲美的作品；沒錯，他認為我的才華與布萊斯勞不相上下。可是，我隨時會哭泣，會死掉，會將自己掩藏起來——在任何地方——我行嗎？啊，托尼對我有信心，我卻沒有自信。想要有所成就，這一想法已令我心力交瘁，我知道了自己的無能——現在，我不能再寫下去了，否則，讀者一定會根據字面意思理解我的話，他們也許會認為我所說的都是真實的——可是，我之所以說這些，就是希望有人反駁。

　　啊，天啊！我把時間花在了寫日記上，花在了選詞擇句描寫我所遭受的煩惱上；而布萊斯勞呢，她比我聰明，將時間都花在了畫畫上。

⊙ 瑪麗婭・巴什基爾采娃〈保羅的妻子——亞歷山卓・帕琴科肖像畫〉，布面油畫，
92cm×73cm，1881 年，藏於荷蘭阿姆斯特丹國家博物館

渴望
榮耀

烏克蘭裔法國女藝術家瑪麗姬·巴什基爾采娃的日記

MARIE
BASHKIRTSEFF

1882年

我最喜歡做的事情，就是畫畫。說到「藝術」，我覺得自己還不夠格。要談論藝術，必須先有名氣；否則，就會表現得很業餘，只會招到他人的嘲笑。

1 月 4 日，星期三

整晚，朱利安都在調侃我對托尼的崇拜和他對我的青睞。半夜時，我們吃了巧克力。黛娜從來不讓人感覺尷尬。

在衣著打扮上，我總是非常上心。與藝術家相處時，我的穿衣風格與往常完全不同——長禮服，要裙擺飄逸些的。處在社交圈裡，我發現自己的腰還不夠纖細，禮服也不夠時髦。所以，我所有美妙的幻想——在社交圈裡過於奢侈了——只會在美術領域給予我幫助了。我仍抱有夢想：擁有自己的沙龍，社會名流會不時到訪。

1 月 6 日，星期五

藝術，即使就其最卑微的愛好者來說，也會使其靈魂昇華，讓他在某些方面優越於那些不屬於這一神聖群體的人。

1月11日,星期三

明天,是我們的除夕夜,我們將舉行一場社交晚會。上周,他們一直在張羅這件事。應許多朋友的請求,已經發出去了250多張邀請函,還沒有人拒絕邀請,我想一些重量級的人物一定會光臨的,這次晚會定將是一次盛會,一定非常有意思。埃當塞爾(Etincelle)在《費加羅報》的評論中提到了這件事,她讚美了瑪麗婭小姐,說她漂亮,還懂藝術,等等。即使她不說這些,我還是認為她是醜人堆裡最漂亮的。還有五十來個我認識的女人,她們都沒有埃當塞爾吸引人。埃當塞爾既帶有名人的印記,也帶有法利賽人那難以名狀的特徵。我所說的,你好好觀察一番,就知道絕對沒錯。但凡名人,無論男人女人,還是兒童、年輕人和老年人,聲音裡都帶有特定的腔調和神態,沒有例外,我稱之為名人的群體特徵。

有兩位柯克蘭參加了晚會。大柯克蘭[1]昨天來了,檢查了一下房間,探討了有關藝術品方面的問題。G當時在場,他表現出的鑑賞家的那種態度令我厭惡——當然,他有點鑑賞力,可他居然得寸進尺,給柯克蘭提起建議來;而柯克蘭呢,態度隨和的不得了。隨便說一下,柯克蘭是位非常好的人,跟他說話時,不會讓你感覺在名人面前所有的那些尷尬。

[1] 大柯克蘭(Benoît-Constant Coquelin,1841-1909),法國著名舞臺劇演員,通稱大柯克蘭,以與其著名演員弟弟小柯克蘭相區別。

1882 年

1 月 13 日，星期五

兩位柯克蘭表現都非常出色，房間裡氣氛熱烈。一些漂亮的女士也出席了——有迷人的勒韋索侯爵夫人（Marquise de reverseaux），她是簡維爾·德·拉·莫特 [1] 的女兒，圖弗內爾夫人（Mme. Thouvenel），還有喬利夫人（Mme. De Joly），凱斯勒伯爵夫人（Countess de Kessler）——總之，幾乎所有的漂亮女人。用托尼的話說（他沒有來，朱利安也沒來），她們都是「理想中的客人」。G 夫人非常高興，晚會快結束時還與普萊特伯爵跳了支舞。

晚會之前，舉行了招待晚宴。

藝術家方面，巴斯蒂昂·勒帕熱的弟弟沒來（星期四我們要去拜訪巴斯蒂昂·勒帕熱本人）。到場的藝術家，有喬治·伯特蘭（George Bertrand），他去年展出了一幅畫叫《旗幟》（Le Drapeau），非常感人，令人難忘。我在一個短評裡提到過這幅畫，他給予了非常友善的回復。於是，我送給他一封簽名「保琳·歐瑞爾」的邀請函。是波拉克（Pollack）把他介紹給我的。非常有趣的是，他對我的畫也好一番誇獎。雖然我想把畫藏起來，但戴娜還是把它們出示給了那些她認為有權利看的人。加里埃貝勒斯 [2]，為我眼睛的魅力所征服，晚會結束時變得既溫柔又傷感。

這個人很容易墜入情網，也許他已經墜入情網了，但——

我們 3 點鐘吃的飯。加布裡埃爾坐在我右手，大約有六個人留了下來。妮妮看起來漂亮迷人：她肩膀上的裝飾光彩奪目，跟戴娜、媽媽和索菲姨一樣，都穿著精心製作的長裙。我穿的長裙，是杜賽和我一起做

[1] 簡維爾·德·拉·莫特（Janvier de la Motte，1823-1884），法國政治家。

[2] 加里埃貝勒斯（Carrier-Belleuse，1824-1887），法國著名的雕塑家，也是「法國藝術家協會」創建發起人之一。

的，幾乎是熱魯茲《破壺》（La cruche cassée）的翻版。我把頭髮在前面散開，後頸上方紮了個結，一長串孟加拉玫瑰在短裙的褶皺處散開；短裙是軟薄細綢做的，打著褶。上衣是綢緞的，非常長，前面有花邊，一塊紗巾橫系在胸前。我還穿了個短裙，絲綢布料的，緞子露在外面，前襟開著，後部收緊，形成裙撐，上面裝飾著玫瑰花。我的這身打扮，令我看起來漂亮迷人。可惡的波坦替補像影子一樣跟著我，只要我想跳舞，他就會當場阻止。

1 月 15 日，星期日

對我們舉行的晚會，埃當塞爾發表了一篇長篇報導，可沒有達到我們期望的效果，媽媽和索菲姨都不太滿意。埃當塞爾將我比成了《破壺》，她們擔心波爾塔瓦人會把這稱呼當成一種侮辱。她們太愚蠢了！這篇文章寫的非常好。只是，兩天前，她說我是俄帝國最漂亮的女人之一；而這次，她緊緊滿足於描寫我的長裙，有點令我失望。

我為藝術氣息所包裹。我想，在控制了胸膜炎的同時，我還在西班牙抓住了神聖的藝術之火。從做學生起步，我現在開始邁入藝術家的行列了。這一突如其來的力量令我欣喜若狂，我已描繪好了未來的畫面，夢想畫一幅奧菲利亞[1]的畫。波坦答應我去趟聖安妮，研究一下當地瘋

[1] 奧菲利亞 (Ophelia)，莎士比亞作品《哈姆雷特》中的人物。劇中奧菲利亞躺在水裡，臉色蒼白而悲涼。她的父親被喜愛自己的人哈姆雷特所殺。她怎麼能接受這個事實？於是她瘋了，整天唱著歌四處遊蕩。她編好了一個花環，正想將它掛上樹枝，還沒來得及卻已經躍落水中。莎士比亞在原文中寫道：「她的衣服四散展開，使她暫時像人魚一樣漂浮在水上，她嘴裡還斷斷續續地唱著古老的歌謠，好像一點不感覺到處境險惡，又好像她本來就是生長在水中一般。」她選擇了自殺來離開這個罪惡深重的世界。她如此平靜，彷彿知道自己正飄向無憂的淨境。

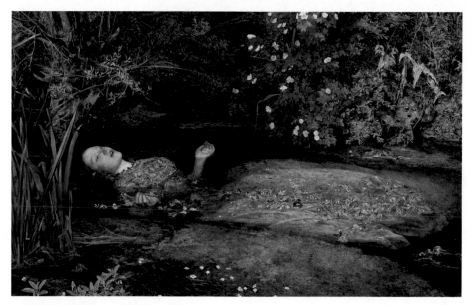

⊙ 約翰・艾佛雷特・米萊〈奧菲利亞〉，布面油畫，76.2cm×111.8cm，1851 年，藏於英國倫敦泰特不列顛美術館

女人的臉，到那時再畫阿拉伯的瘋老太婆在吉他的伴奏下坐著唱歌時，就會才思如泉湧了。我還想為即將到來的畫展奉獻一幅力作——狂歡節的場景，要不是為了這個，我就去尼斯了——為此，要先去那不勒斯過狂歡節，然後再去尼斯，我在尼斯有別墅，可以在戶外畫畫。說了這麼多，可我還是希望留下來。

1 月 21 日，星期六

C 夫人過來領我去見巴斯蒂昂・勒帕熱。到他家時，看見那裡有兩三個美國女人，還有巴斯蒂昂・勒帕熱本人。他非常矮，皮膚很白，留

⊙ 湯瑪斯・法蘭西斯・迪克西〈奧菲利亞〉，布面油畫，30cm×25cm，1864 年，藏於西班牙畢爾巴鄂美術館

⊙ 巴斯蒂昂・勒帕熱〈可憐的顫音歌者〉，布面油畫，162.5cm×125.7cm，1881 年，藏於英國開爾文格羅夫美術館和博物館

著布列塔尼女郎那樣的髮型①，鼻子上翹，蓄著青年人才有的鬍鬚。他的長相，令我感到吃驚。他的畫就在那裡，可以任你欽佩、驚嘆或羨慕，可對他像導師那樣尊敬，我卻做不到，只想把他當成同志。在他的作品裡，有四五幅是真人大小，畫的是大自然的景色，令人欽佩。有一幅畫，呈現的是一個 8 歲左右的小女孩在地裡放牛的情景，整幅畫如詩般動人。樹木已脫光了葉子，奶牛倚靠在樹枝下，小女孩的眼睛，展露的是孩子才有的那種夢想——那種與大自然相依相伴的夢想——是語言無法描述的。這個巴斯蒂昂——擁有所有矮個好男人的那種自我滿足感。

我及時趕回了家，幫助媽媽招待客人。一個朋友說，你看，在巴黎舉行晚會，就是這種忙忙碌碌的樣子。

1 月 22 日，星期六

現在，我對狂歡節充滿了幻想，而且用木炭畫出了草圖。假如我是天才，就能把草圖變成一幅畫，那可太美妙了。

1 月 30 日，星期一

已經定下來了，我們要去尼斯的格雷別墅。週六過的不錯。幾天前的那個晚上，在大陸酒店舉行的一場舞會上，我見過巴斯蒂昂。那場舞

① 布列塔尼女郎那樣的髮型 (a la Bretonne)，額前梳成正方形的髮型。

會由女王主持，是專門為布列塔尼[①]的救生員舉行的。今天，巴斯蒂昂過來看我，待了一個多小時。我給他看了我的一些作品，他給出了自己的意見，其中不乏真誠的誇讚。他說我極富天分，這話似乎不僅僅是誇讚了。我真是欣喜若狂，幾乎要捧住這個男人的臉親吻。

不管怎樣，聽到他對我的評價，我開心極了。他給出的建議與托尼和朱利安的幾乎如出一轍。難道他不是卡巴內爾的學生嗎？每位藝術家都有自己獨特的秉性，可就藝術法則而言，卻有必要從導師那裡學到。無論巴斯蒂昂，還是其他什麼人，都無法將天賦傳遞給他人。但凡學到的東西，有一些得依靠自己，其餘都是教出來的。

德貝羅尼夫人（Mme. De Peronny，埃當塞爾）今天來了，與這個出類拔萃的女人暨偉大的藝術家一起，我度過了愉快的 15 分鐘。大家先是圍著火爐而坐，然後來到了棕櫚樹下。至於其他客人，我不想提及，我把他們都留在了正式會面的客廳裡與媽媽待在一起。

尼斯——我們晚上 8 點離開的巴黎。有保羅，黛娜，我，妮妮，羅莎莉， 巴西利和可哥。格雷別墅就是我們渴望的一切。它座落在鄉下，距離盎格魯街只有 10 分鐘的路程，有花園和露天陽臺，是一所又大又舒適的別墅。

為了迎接我們，一切都已準備就緒。畢庫斯（Picoux）先生為每個人都準備了鮮花。

今晚，我在有軌電車上坐了一會兒，心情好了起來。一路所見，既有義大利人的快樂也有法國人的快樂，卻沒有在巴黎人中間遇到的那種低俗。如我給朱利安寫信所言，這裡的生活如巴黎一樣舒服，又如格拉納達一樣風景如畫。距離盎格魯街 5 碼之內，就可以找到如此多樣的服裝，變化多樣的面孔，一切都如花兒一般！為什麼去西班牙？噢，南

① 布列塔尼（Breton），法國西北部歷史上的一個半島，文化及行政上的一個地區名稱。布列塔尼半島的北部面向英倫海峽，南部對著比斯開灣。

方！噢，尼斯！噢，地中海！噢，我可愛的祖國，因為你，我遭受了這麼多的痛苦！噢，我童年的快樂，我最深切的悲傷！噢，我的童年，我的夢想！

不懈努力吧，這些日子將會成為我人生的里程碑，陪伴著那些抹黑我豆蔻年華的痛苦回憶，留下的都將是快樂——這些快樂，將永遠成為記憶中最美麗的花朵。

我滿腔怒火。沃爾夫用了十多行——極盡讚美之詞——寫布萊斯勞。我沒有什麼可內疚的，做了自己該做的事情。布萊斯勞一門兒心思搞藝術，而我既要為自己的長裙設計新的樣式，又要想新的垂褶方法，還要想著如何報復尼斯的社交圈。即使要我像她那麼做，也不意味著我一定有她那樣的才華。她遵從了她自己的本能，而我遵從了我自己的本能。可我的雙手被束縛著，過於偏信自己的無能了，時不時受到蠱惑要放棄努力。朱利安說，要是我想做的話，就會做得跟布萊斯勞一樣出色。如果我希望——可必須有能力，才會有希望。有些人成功了，因為他們想要成功，他們為一種神祕的力量所支撐，而我卻缺乏這種力量。想想看，有時，我不僅相信自己有力量取得成功，而且感到神聖的天才之火在內心燃燒！噢，悲慘啊！

現在，至少沒有人應該受到責備，這就不會令人發狂了。最可怕的事情，莫過於對自己說：「要不是因為這個因為那個，我也許就會成功了。」我知道自己已盡力了，可還是一事無成。

噢，我的上帝，請允許我自欺欺人吧，我自認平庸的看法也許是錯誤的。

1882 年

2 月 10 日，星期五

遭受了沉重的打擊，有三天的時間，我都過得悶悶不樂。

現在，我不會畫那幅巨作了，只會畫些簡單的東西——在我能力所能駕馭的範圍之內。我已鄭重下了決心，不再浪費一刻，不再毫無目的地畫上一筆，我要潛心鑽研。巴斯蒂昂建議我這麼做，朱利安和幸運的布萊斯勞也這麼建議。是的，布萊斯勞的確幸運，該沾的運氣她都沾了。我願意毫不猶豫地奉獻自己的所有幸福和財富—— 10 萬法郎——換來持久的獨立和才華，有了這些，就擁有了一切。

這個女孩，多麼幸運啊！每次想到沃爾夫的文章，我就悶悶不樂。這種感覺並非嫉妒使然，我無心分析這種感覺，更無心措辭去描繪它。

2 月 13 日，星期一

我第一次採取透明水彩畫法速寫！每天都忙忙碌碌的，定下了一幅畫的主題。除了瑣事之外，必須拿幅大作品給朱利安看。這幅作品畫的是站在門口的三個男孩，我認為是個好題材，其中還加入了現實主義手法。

沃爾夫的文章給我的打擊反而成全了我。當時，我被徹底擊垮了；但對這種情緒的反應，卻給予了我力量，領悟了之前曾折磨我的那些藝術上的困惑。要是懷疑困惑是否存在，就無法找到困惑，這迫使我做出積極的努力。我也開始領悟了有關藝術家所遭受的考驗和折磨的那類文章，我曾經嘲笑過它們，以為都是些毫無根據的煽情故事。那位著名的

布萊斯勞——為方便起見，我這麼稱呼了——的堅強意志，我現在明白了，必須付出巨大的努力才能獲得，而我曾幻想它是天空掉下來的餡餅。問題是，迄今為止，我真正付出的努力還不夠，超乎尋常的天賦反而害了我。布萊斯勞如願以償了，但是在經過了艱苦的努力之後。至於我，成功不會一蹴而就；不付出努力，就一事無成。我必須控制自己的情緒。因此，在諸如打草圖、做炭筆素描時，為了畫出理想的線條，必須付出巨大的努力。現在，之前認為自己無法辦到的事情，認為其他人通過詭計甚至是巫術做到的事情，我都做到了。向別人承認自己欠缺什麼品質，是多麼困難啊！

2 月 15 日，星期三

我們是逐漸認識事物的本質的。之前，在畫中我所見到的，就是主題和構圖，而現在——啊！要是能將我的所見複製出來，一定是非常偉大的作品。我看見了風景，真的看見了，我愛這片風景，這片水，這色彩——這色彩！

2 月 27 日，星期一

經過千百次的猶豫不決，我毀掉了自己的畫布。男孩不會擺姿勢，我又無法讓他們擺好姿勢——都是自己無能。我一遍又一遍的嘗試，終

於如願以償。這些淘氣的小魔鬼們到處亂跑,笑著,叫著,互相打鬧。我還是給他們簡單地畫下來吧,完成一幅畫真是不容易。

4 月 20 日,星期四,巴黎

從西班牙回來時,已經物是人非。又一次看見巴黎,我並沒有為之著迷,只是開心而已。另外,我過於沉迷於自己的畫,幾乎對一切都麻木不仁了。想到別人要對自己的感情說三道四,我就戰戰兢兢;要是再想到布萊斯勞,我就徹底崩潰了。大眾對待她的態度,彷彿她早已是成功的藝術家了。昨天,我去看朱利安了(從昨早開始,我們一直在巴黎),他對待我的態度,好像我不再認真對待藝術了一樣。「太棒了,」他說,「但還是沒有深度,沒有意志力。」他所希望的,所盼望的,是更好的作品。談話中他告訴的這一切,都深深地傷害了我。我要等待,等著他看見我在尼斯的作品;但我對好作品不再期待了。

4 月 22 日,星期六

不,要繼續活下去,我所需要的是過人的天賦。我永遠不會擁有普通人的那種快樂。為人所愛,功成名就,如巴爾札克所言,這才是快樂!為人所愛,是功成名就的必然結果。布萊斯勞,瘦小枯槁,還是鬥雞眼,雖然模樣長得還行,但除了天賦之外,毫無女人的魅力。相反,

如果我有她那樣的天賦，就會比巴黎任何一個女人都更迷人。那一天一定會到來的，我對它的渴望近乎瘋狂，它一定會到來的，而且它應該到來，我對此充滿信心。

旅行，工作的干擾，沒有人給予建議和鼓勵——都是毀滅性的，恍如剛從窮鄉僻壤回來，對這裡發生的事情一無所知。

啊！不管怎樣，自己喜歡的東西，都無法與繪畫相提並論。繪畫，可以帶來無窮的樂趣！錯誤的職業，偏差的才華，放錯的希望！也許，我是在傷害自己。今天早晨，去了羅浮宮。要是有人跟我一樣看得那麼仔細，介紹藏品時就會如我一樣爛熟於心了。之前，我非常自信，可那是來自於自己的無知。後來，我看見了之前從未看出來的藝術奧祕。今天早晨，我看懂了保羅·委羅內塞，他光彩照人，榮耀無比；其作品色彩豐富，美妙絕倫！真是無法解釋，之前這些傑出的作品，在我眼裡似乎只是龐大而無趣的畫作，色彩單調，手法平淡！之前，我的眼睛彷彿受到了蒙蔽；而現在，我可以真正欣賞到這些美麗了。之前，我欣賞那些名畫，完全是跟從他人的意見；而現在，我自己感受到了樂趣，並為之痴迷。我感受到了色彩的層次變化，懂得了欣賞顏色。魯伊斯達爾[1]創作的風景畫，讓我禁不住返回來再看一遍。我現在所看到的，在幾個月之前根本看不見——無論是氣氛，還是空間感！總之，這不是繪畫，而是世界本身。

好吧，我用上了眼睛，體會到了之前無法看見的美麗。我的手，難道不會發生同樣的奇蹟嗎？

[1] 魯伊斯達爾（Jacob Isaackszoon van Ruisdael，1628-1682），荷蘭著名風景畫家。作品多藏於法國羅浮宮和英國倫敦國家畫廊。

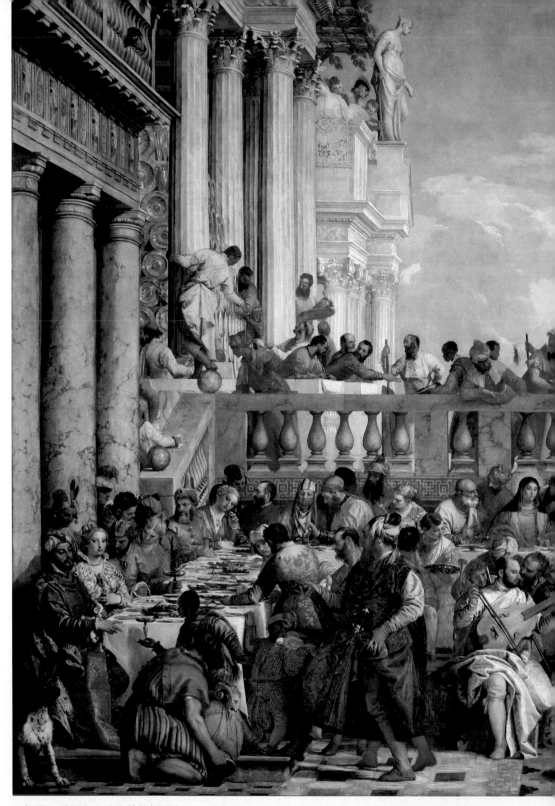

⊙ 保羅・委羅內塞〈迦納的婚禮〉，布面油畫，677cm×994cm，1563 年，藏於法國巴黎羅浮宮

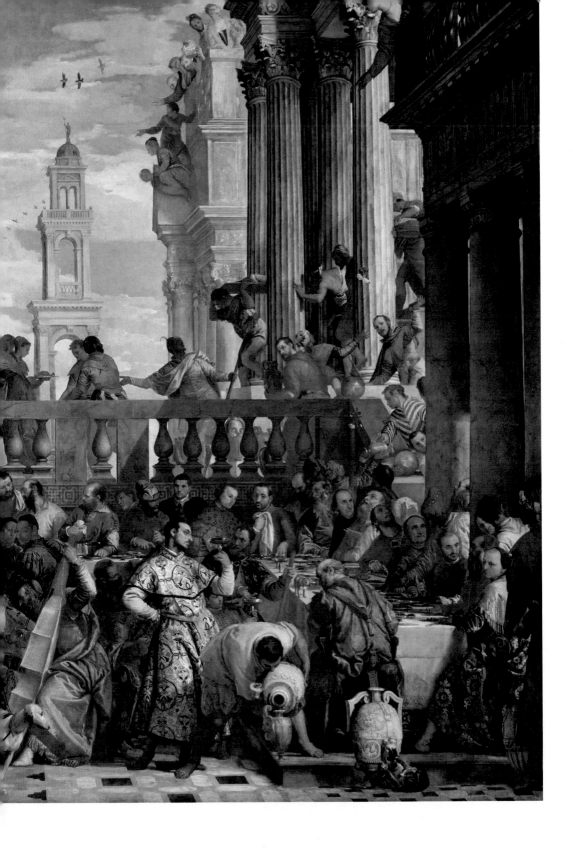

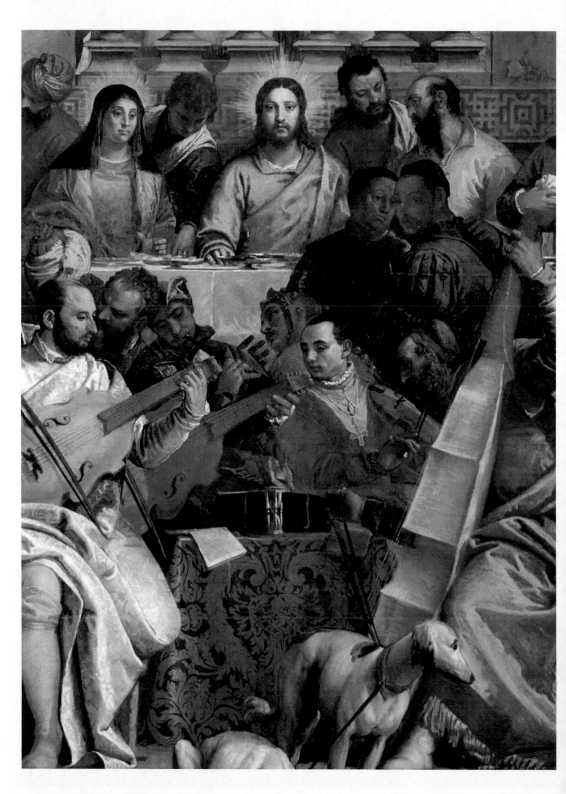

⊙〈迦納的婚禮〉（局部）

⊙ 雅各‧魯伊斯達爾〈從牧登柏格村俯瞰納爾登市的教堂〉，木板油畫，34.8cm×67cm，1647 年，藏於西班牙提森 - 博內米薩博物館

4 月 23 日，星期日

剛才一直在流覽在尼斯時創作的習作，從這些習作中一定能找到值得欣賞的東西，這一想法令我充滿期待。托尼、朱利安和巴斯蒂昂，他們似乎對我舉無輕重，可他們的話對我的影響卻非同凡響！

迄今為止，我還沒有規劃好未來。週一，我要去工作室，回到習以為常的工作中去。

天空灰暗，暴雨將至。終於下雨了，刺骨的風在刮著。我的心情與自然和諧一致，我的感受只來自於感官印象。

還有些事情，我想寫寫——有關愛情的，這是今天早晨讀書時想到的。

愛情——這是個用之不竭的主題。如果你接受了一個沒有你出色的男人，他會把你當成天上下凡的仙女——這叫人無限痴迷。如果你知道

這一點，你的目光就會在周圍播撒出幸福——它反映了人類仁慈的一面，使人類慷慨的本性更富有魅力。

<div align="center">4 月 25 日，星期二</div>

自己的焦慮已不少了，還不算家人表現出來的那種焦慮，他們都在觀察我，看我透露出什麼樣的情緒。

托尼是這樣評價我的畫的：黛娜的服裝非常好，非常好；站在海灘上的那個人，也非常不錯；特蕾莎的頭像也不錯；可惜，風景的色調與服裝不和諧；局部風景非常不錯；那個老人畫的不錯，但還不夠簡潔，等等——簡而言之，風景還是畫得挺迷人的。「好吧，」你會說，「你應該滿足了。」啊！撇開他的評價不說，我還要為自己的畫負責，這樣，他就會關注到我的進步了。他還說，只要我願意把畫寄給他，他隨時願意為我效勞。

我本該滿足的——可是，沒有，我幾乎崩潰了。他說的還不夠，他本應該對我說：「好的，這次你成功了，不錯；你的處理手法與布萊斯勞不相上下，其他地方，你畫的比她好。」

只有這樣的話，才會令我滿意，也才足以將我從過去一年多裡因繪畫而陷入的絕望中解救出來。我為什麼不該對這所有的「好」滿意呢？在我對「非常好」還記憶猶新的時候，托尼又送來了布萊斯勞兩年前在布列塔尼創作的一張小幅作品。

我在尼斯創作的那小幅作品，他也說過同樣的話。可在我看來，分量卻不一樣。為什麼呢？離開尼斯前，他對我說，布萊斯勞的《漁家女

孩》「非常棒」。現在，同樣是《漁家女孩》，而且已經在畫展上獲得了認可，還得了第三名，可他只說「還不錯」。總之，我不滿意。為什麼呢？首先，家人對我的這些習作給予了極高的期望，所以，只有極高的讚揚才會令他們滿意。其次是——思想問題。因為春季天氣的影響，每當我過於激動時，像我現在這個樣子，就感覺胳膊灼痛，在胳膊肘上面的位置，非常奇怪。有學問的醫生向我解釋了原因。

4 月 29 日，星期六

我不是畫家，只是在學畫畫，就像學習任何東西一樣，我竭盡自己所能——僅此而已。三歲時，常在鄉下的牌桌上用粉筆畫人物，後來就一直畫下去了。我發誓這是真正的職業，可是你看見了！還有什麼可說的，一切都需要時間的磨練。我的胳膊總是無力地垂落在一旁。到底發生了什麼？什麼都沒發生。布萊斯勞學畫畫的時間要比我多一倍。必須承認，我和她天賦不相上下，事情的發展有其自然規律，我畫了三年，而她已經畫五年了。

4 月 30 日，星期日

從早晨起，我和維勒維耶伊爾、愛麗絲和韋伯一起看給畫上光。我一襲黑衣，看起來很漂亮。遇見了許多巴黎熟人，我很開心。卡羅勒斯-

杜蘭過來跟我說話——這個人魅力十足。布萊斯勞的畫掛得很高，效果不太理想。原以為她可能獲獎，我心裡還感覺有些怪怪的，可現在這個情況，讓我獲得了巨大的心理安慰；對此，我不否認。她的朋友有些困惑不解，過來問我的看法。我說，我認為這幅畫不是非常好，但他們應該給它掛在更好的位置上。

今天過得不錯。後來，在和朱利安聊天的過程中，他責備我浪費了時間，沒有好好兌現我之前給出的承諾，等等。總之，他認為我太變化無常了；我也是這麼認為的。我是否能渡過難關，拭目以待吧。我告訴他，我已經意識到了自己可悲的狀況，感覺有些絕望；我認為一切都結束了。他給我講起了我曾做過的那些聰明事，說他手裡有一幅我的速寫，它曾讓所有人都駐足觀看，等等。啊，我的上帝，將我帶離這可悲的境地吧！上帝一直是仁慈的，沒有折磨得我當場就被布萊斯勞擊垮——至少不是在今天。我不知道該如何表達自己的情感，才能讓它看起來不是那麼卑鄙。如果布萊斯勞的畫是我原來認為的那樣，那麼，就我現在的工作狀態，我會死得很可憐。我從未希望她畫的不好——那是一種卑劣的心態，但要是她獲得空前的成功，我會渾身顫抖的。打開報紙時，我會難以抑制激動的情緒；上帝會可憐我的。

5 月 9 日，星期二

今晚，托尼和朱利安與我們共進晚餐。我穿了件漂亮的衣服，我們一直聊到 11 點半。喝過香檳之後，朱利安非常開心。托尼外表英俊，和藹可親，從容淡定，只是神態有些慵懶。這個人，雖心態平和，卻憂

鬱多情，叫人想觸及他內心的最深處。這位教授，真的會沉迷於情感之中嗎？我無法想像。他頭腦冷靜，思維清晰，遇到關鍵問題時，總會從容不迫地闡述原因及其進展，好像在闡釋畫的特色。總之，他非常有魅力。

薩爾金特[1]的一幅畫令我難以忘懷。它漂亮極了，是一幅高雅之作，配得上與凡‧戴克、維拉斯奎茲放在一起。

5 月 20 日，星期六

啊，我心灰意冷！自從來到巴黎，我取得了什麼成就呢？我不再是個怪物了。在義大利，我又有什麼收穫呢？我曾經還讓那個愚蠢的 A 偷偷吻過。好吧，後來呢？啊，想到這件事，我就感到噁心。不止一個女孩做過同樣的事情，有些人還天天在做，可卻沒有人說三道四。我要聲明，當聽到有人亂嚼舌頭時，就像我剛剛聽到的那些閒話，尤其是關於我的閒話，我就會怒不可遏。

我們昨天去了畫展，一起去的還有巴斯蒂昂的弟弟以及博梅斯（Beaumetz）。巴斯蒂昂‧勒帕熱要畫一幅畫，是一個農村小孩在看彩虹；這幅畫一定會令人刮目相看——我敢打賭。他真是了不起的天才，真是了不起的天才啊！

[1] 薩爾金特 (John Singer Sargent，1856-1925)，美國藝術家，因為描繪了愛德華時代的奢華，所以是「當時的領軍肖像畫家」。

5 月 22 日，星期一

我確信，我不會愛上任何人——但有一個人例外，也許他很可能永遠不會愛我。朱利安是對的——報復的最好辦法就是出人頭地——嫁給既有錢又有地位的名人。那絕對是太美妙了！或者，就是擁有像巴斯蒂昂‧勒帕熱那樣的天才。到那時，我只要一出門，所有的巴黎人都會定睛轉目。那該多麼美妙啊！說這樣的話，好像這種事會發生在我頭上，可惜，我一生中遇到的只有不幸。噢，我的上帝，我的上帝！請允許我以上面的方式報復吧！我會同情那些遭受折磨的人！

5 月 25 日，星期四

今天早晨，我們去看卡羅勒斯 - 杜蘭，他既迷人又優雅。他什麼都會幹一點，所以，人們總好拿他取笑。他槍法准，還會騎馬，跳舞，彈鋼琴，吹口琴，彈吉他，唱歌，樣樣都行。大家說他跳舞不好，但他做起其他事情時卻非常瀟灑。他自認為是西班牙人，是另一個維拉斯奎茲。他外表迷人，談吐風趣，和藹可親，一副知足常樂的樣子。他對自己的欣賞，叫他心情愉快；他又把這種愉快的心情傳遞出來，以至於人們都無法對他心懷惡意——相反，要是有人偶然譏笑他時，反而會為他的人品為迷住，尤其當譏笑他的人想到自己必須要忍受的那些人，或者想到連杜蘭四分之一的品質都不如的那些人時，更會對他心生敬意。

杜蘭對待自己非常嚴格。要是處在他的地位，哪個人不會有種飄飄然的感覺呢？

5 月 28 日，星期日

菲茨‧詹姆斯伯爵夫人（Duchess of Fitz-James）今天來了，說今晚要將我們介紹給她兒媳，還說要舉行一場舞會。媽媽說，沒有人比伯爵夫人更和藹可親了。她們經常見面，但見多少次我說不好。我們同意接她然後一起走。

一切都完美，這裡的社交圈是最棒的。年輕女孩身著漂亮的長裙，清新迷人。老伯爵有好幾個外甥、姪女和孫兒孫女。我所聽說的客人，都是巴黎最有名最高貴的達官貴族。對我而言，參加這樣的沙龍，雖說非常高興，可我還是無法將今早完成的蠟筆畫從腦海裡拋開，一想到它需要改進的地方，就有些心煩意亂。

處於這種狀態的人，是無法融入社交的——我至少需要幾個月的適應期。你以為，我從內心裡覺得這種沙龍有趣嗎？我覺得它愚蠢、空虛而且單調！想想吧，有些人就是為了這個而活的！至於我，跟貴族老爺們不一樣，他們純粹是為了休閒；而我願意偶爾放鬆一下，只是有種興趣，想了解時尚界發生了的事情，別無其他；如果不跟上形勢，不是被看成鄉巴佬，就是被當成外星人。

5 月 29 日，星期一

昨天，我們和愛德琳去了公園。愛德琳慶祝我們這麼快就進入了巴黎的貴族圈。今天，我們拜訪了女王、兩位菲茨‧詹姆斯伯爵夫人、蒂雷納伯爵夫人（Countess of Turenne）以及布裡埃夫人（Mme. De Briey）。最後，還見了個美國人。

⊙ 瑪麗婭·巴什基爾采娃（1882 年攝）

　　我一直放心不下的，還是為明年畫展準備的那幅畫的主題。這個主題，我喜歡，而且感同身受，為之著迷。過去的兩年，我都在想一個好主題：當亞利馬太的約瑟將耶穌的屍體放進墳墓時，石頭滾到了墓前，人們離開墓地，夜幕降臨。而抹大拉的瑪利亞和另一個瑪利亞卻留了下來，守在了墓口 [1]。

[1] 當亞利馬太的約瑟將耶穌的屍體放進墳墓時，石頭滾到了墓前，人們離開墓地，夜幕降臨。而抹大拉的瑪利亞和另一個瑪利亞卻留了下來，守在了墓口，出自《聖經·馬太福音》27：55-61。

6 月 20 日，星期二

今天，沒有什麼新鮮事需要記錄，只有幾次拜訪，我的畫——還有西班牙！啊，西班牙！是戈蒂耶的作品，才讓我產生如此多的感慨。我曾經在托萊多、布林戈斯、塞爾維爾、格拉納達待過，真的嗎？格拉納達！什麼？我真的去過這些城市嗎？只要提到這些名字，就感到自己彷彿高貴起來。我已激動不已，必須返回那裡！必須再次目睹那些奇蹟！無論是獨自一人還是與志同道合的朋友，我都必須故地重遊。當時，是家裡人陪伴我到的這些地方，也給我帶來了不少痛苦。噢，詩歌！噢，藝術！啊，人生苦短啊！人生竟如此短暫，我們是多麼不幸啊！

6 月 21 日，星期三

我抹去了畫上的一切，甚至連畫布都處理掉了，就是為了不讓它出現在我眼前！它要折磨死我了！噢，藝術！我永遠無法抵及藝術的巔峰。毀掉了自己不滿意的東西，就該感到寬慰了，自由了，心無旁騖地重新開始了。我畫畫的工作室，是一個叫查特威克的美國人借給樂淑姿（Loshooths）小姐的；美國人今天回來了，我們只好將聖殿還給了他。

6 月 23 日，星期五

5 點鐘時，L，戴娜和我去拜訪埃米爾·巴斯蒂昂，他要做我的模特兒。

我要用巴斯蒂昂本人的調色板、顏料和畫筆，在他的工作室裡畫畫，而他的兄弟，又做了我的模特兒。

好吧，這是一個夢，一種孩子氣的行為，一個愚蠢的幻想！瑞典小女孩手裡端著調色板，我將巴斯蒂昂用過的油彩拿走留作紀念。做這事時，我的手在顫抖，我們兩個都不由自主地笑了起來。

6 月 24 日，星期六

已經決定了，我們要租安培路的房子，它有帶廚房和檯球室的地下室。一樓往上跨十個臺階，有個走廊，漂亮的玻璃門通向前廳，從這裡的臺階可以上到其他樓層。右手是個房間，被改造成了客廳，從客廳可以進入朝花園開門的那個房間。還有一個餐廳，一個馬車可以出入的院子，從院子進來，可以下樓到達客廳和餐廳。

二樓有五間臥室，挨著臥室的是梳妝室。還有一個客廳，帶浴室的。三樓屬於我，有一個前廳，兩間臥室，一間書房和一個儲藏間。畫室和書房門對開著，構成了一個大房間，幾乎有 36 英寸長，21 英寸寬。

房屋的光線超好，可以從三面投進來，屋頂也可進來陽光。總之，租來的房間能這樣，真的再適合不過了。它處於安培路 30 號，在布雷蒙蒂埃路 (Rue Bremontier) 的拐角處，也許從維利爾斯大道 (Avenue de Villiers) 可以看見。

7 月 12 日，星期三

正在準備我的傑作。這是一件令我煞費苦心的作品，必須選擇一處理想的背景。要選一個在岩石上鑿開的墓穴——我願意在離巴黎附近畫這幅畫——比如說在卡布裡島，它整體上具有東方特色。還需要模仿一下真正的墓穴，阿爾及利亞有許多，耶路撒冷更多——隨便就可以找到在岩石上鑿開的猶太人墓穴。那麼模特兒呢？哦，那些地方一定可以找到許多很棒的模特兒——還有其特色服裝。朱利安說這很蠢。他說，他清楚偉大的藝術家，或者說藝術大師，應該怎樣現場作畫。藝術家唯一追求的，就是自己所匱乏的那件東西；可是，我匱乏的東西太多啦！好吧，似乎正是這個原因，我才應該現場作畫的。我獲得成功的唯一源泉，就是自己對大自然的忠誠。我這樣一個沒有其他優勢，或者說，幾乎沒有其他優勢的人，為什麼還要拒絕這一優勢呢？

啊，但願畫好這幅畫我就能取得成功！

成功取決於自己，那麼，我還是不能成功嗎？這部作品，是用雙手創作的，而我的意志——熱情、堅韌、執著——難道不足以將其變成自己希望的那樣嗎？我所珍視的那種強烈的渴望，想要表達自己的感情，難道還不夠嗎？我怎麼會懷疑呢？這幅畫佔據了我的眼睛、我的大腦、我的思想、甚至我的靈魂，難道就不能戰勝眼前的困難嗎？我認為自己有能力實現理想。我唯一擔心的，就是自己的病，我每天祈求上帝，不要讓我生病。

那麼，我的手難道不能將自己的思想表現出來嗎？能的，我能！

啊，上帝啊！我跪倒在地，懇求您不要拒絕我的這一快樂！人性，是在您親眼見證之下，在泥土中塑造成形的；我懇求您——不必助我一臂之力——只需設計好一切，允許我不必在前進的路上遭受過多的障礙。

1882 年

8 月 8 日，星期二

一直都在想創作都德的作品《流亡王族》[1]，我曾經讀過這本書。正因為讀過，才覺得它值得再讀一遍。作品分析精准，表達清晰，無論是令人開心的章節，還是令人落淚的情景，都令我難忘。

8 月 18 日，星期五

沒在家裡找到巴斯蒂昂。粗略看了他從倫敦帶來的東西後，我給他留了張便條。大街上，有一個報童依靠著路燈杆上，車輛在街上駛過，聲音清晰可現。畫的背景還沒有完成，但那個人！——啊，什麼人啊！

有人說，巴斯蒂昂只是在處理手法上高人一籌；他們多麼白痴啊！巴斯蒂昂是位有創新精神的偉大藝術家，他還是詩人、哲學家。與他相比，其他藝術家就是技工。從本性上講，他從骨子裡就偉大。幾天前，托尼·羅伯特-佛勒里不得不認可了我的觀點：為了模仿大自然，你必須成為藝術家；也只有藝術家，才能領悟大自然，也才會模仿大自然。畫家的理想，表現在他選擇的主題上。至於處理手法，就是完善那些無知者所謂的現實主義手法。無論選擇恩古蘭德·德·馬利基尼[2]還是阿

①《流亡王族》（法語：Les Rois en Exil），法國作家阿爾封斯·都德的長篇小說，於 1879 年出版。

②恩古蘭德·德·馬利基尼（Enguerrand de Marigny，1260-1315），法國腓力四世宮廷大臣和宮廷管家。是腓力四世依賴的兩位重臣之一。

涅絲・索蕾 [1] 作為主題，隨便哪一個都行，但請讓他們的手、他們的頭髮、他們的眼睛真實自然，有生氣，有人性，而主題本身反而變得無關緊要。毫無疑問，從任何方面來看，現代主題最吸引人；但真正的、唯一的、真實的現實主義，存在於它的處理手法之中。毫無疑問，一定會有一種主題，比其他主題更吸引人——儘管如此！——如果巴斯蒂昂・勒帕熱要畫的是德・拉瓦利埃爾小姐 [2] 或者瑪利・斯圖亞特 [3]，即使她們已死，化為了塵土，在他的潤色下也會起死回生。大柯克蘭也有一個小幅畫作——我無法用語言表達對他的欽佩之情——這幅畫惟妙惟肖，彷彿畫中人正在打手勢，眨眼睛。

8 月 23 日，星期三

沒有畫畫，而是出門了。是的，本小姐要觀察自己感興趣的藝術去。今天，去了兩次孤兒院——早晨一次，下午一次。

① 阿涅絲・索蕾（Agnès Sorel，1421-1450），號稱法國史上最美的女人，查理七世的情婦。傳言查理七世對她一見鍾情，相見第一晚便輾轉難眠。後世更認為是她給予查理七世無比的勇氣與自信，得以從英國人手上將諾曼第省奪回。

② 德・拉・瓦利埃爾小姐（全名露易絲・弗蘭索瓦茲・魯・布蘭・德・拉・瓦利埃爾 Françoise Louise de La Baume Le Blanc de La Vallière，1644-1710），從 1661 年到 1667 年是法國國王路易十四的一個情婦。她後來憑藉自身能力成為了拉・瓦利埃爾女公爵。

③ 瑪利・斯圖亞特（Mary Stuart，1542-1587），蘇格蘭女王瑪麗一世。

⊙ 讓‧富凱〈聖母與聖嬰〉，畫中聖母模特兒即阿涅絲‧索蕾，木板油畫，94.5cm×85.5cm，1452-
1468 年，藏於比利時安特衛普美術館

8 月 28 日，星期一

今天讀了第二遍薇達——她才華並不出眾——寫的一本書，書名叫《阿里阿德涅》，用英語寫的。

8 月 29 日，星期二

可是，這本書攪動了我的心靈。雖然說薇達不是喬治‧桑，也不是巴爾札克或大仲馬，但她創作的這本書，從專業角度上看，還是令我痴迷。她曾在義大利生活過，有關藝術方面的創意和觀點，是在義大利的工作室獲得的，極其公正。

她講了許多道理。她說，對於真正的藝術家——不是工匠——而言，創意要比處理手法重要不知多少倍。還有，偉大的雕塑家馬里克斯（Marix）看到女主角——未來的天才女子——首次當模特兒時，他說：「讓她來吧，她會獲得她所渴望的一切。」托尼‧羅伯特-佛勒里在工作室仔細審視了我的畫之後，也說過同樣的話，他說：「努力工作，小姐，你會得到你所可渴望的一切。」

可毫無疑問，我的工作一直是一廂情願。聖‧馬索說我的畫具有雕塑家的風格，對形式的喜愛超出了一切。

我也熱愛顏色，但現在，讀了這本書——即使在之前也一樣——感覺與雕塑相比，繪畫似乎是件可悲的事情。那麼，像憎恨模仿一樣，我應該憎恨每種欺世盜名的行為。看見人工作品——無論是藝術品還是牆紙——被臨摹下來，畫在了光滑的表面，彷彿公牛看見了紅色一樣，心

中怒火中燒。比如，有時會看見模仿作品出現在牆上——居然在羅浮宮裡也有——甚至有木刻畫或紡織品出現在裝飾一新的公寓牆上，還有比這些更醜陋的嗎？那麼，是什麼阻止我成為雕刻家的呢？什麼都沒有。我是自由的，我所處的地位已擁有了所有的藝術需求。我獨自擁有整層樓——前廳、臥室、書房、光線通透的工作室，還有個花園，可以隨時隨地畫畫。我還安裝了聽筒，這樣就不會被上樓的人打擾了，也不必過於頻繁地下樓。

有了這一切之後，我該畫什麼呢？畫一個把黑色襯裙卷起搭在肩上的小女孩吧，要不就畫一個手裡撐著陽傘的小女孩。我在戶外畫畫，可幾乎每天都下雨。這意味著什麼呢？與大理石所表達的思想相比，這又意味著什麼呢？三年前，在 1879 年 10 月，我畫的素描有什麼用呢？在工作室，他們給了我們阿里阿德涅這一主題，引起了我的很大興趣，就像我對《墳墓中的神聖女人》一樣感興趣。朱利安和托尼也認為這個主題不錯。從我初次下決心學習雕塑開始，已經三年了，總感覺如果主題普通，就發揮不出氣力。而那可怕的問題：「為了什麼目的」，總會令我手足無措。

是的，對線性透視法的偏愛就是走入了誤區，對色彩的偏愛也等於放錯了情感——調色，純粹是機械化的行為藝術，它會逐漸吸收人的所有潛力，令人再沒有創新的餘地。

藝術家，也是思想家或詩人，他的處理手法，一般說來，即使再精湛，也較原創略遜一籌。對於這一真諦，我怎可自欺欺人，怎可帶著瘋狂的執著緊緊抓住不放呢？

8 月 30 日，星期三

一直在畫《抹大拉》，我的模特兒非常完美。三年前，我看見了這張我所渴望的臉。這個女人有著與抹大拉一樣的面部特徵，一樣悲傷失望的表情。

沒有任何作品，像巴斯蒂昂‧勒帕熱的〈聖女貞德〉那樣令我震撼。在聖女貞德的表情裡，有一種超自然的神祕感。而這種強烈的神祕感，是由聖女貞德的目光迸發出來的——只有畫它的藝術家才可以領悟，它莊嚴，神聖，富有人性，激發靈感；事實上，具有所有這一切品質。可在作品完成之前，人們卻根本無法體會得到。

⊙ 瑪麗婭‧巴什基爾采娃（1882 年攝）

1882 年

9 月 1 日，星期五

收到了媽媽的一封信。她告訴我，年輕的鄰居們和他們的朋友正在家裡做客，他們要舉行一次盛大的狩獵活動。她正準備回來，可我之前問過她，如果——她曾經做過這樣的事。媽媽的信令我陷入了猶疑和焦慮之中。如果去俄國，為畫展作的畫就會半途而廢。要是整個夏天都在畫畫，還有藉口說要休息，但事實並非如此。當然，這樣非常棒，但各種可能性都存在。四天四夜的火車，犧牲一年的勞動，試圖征服某個從未謀面的陌生人——這麼做既不合常理也不明智。如果開始就想做這種蠢事，我也許會感到內疚，因為我已經無法掌控自己的所作所為了。要去見預言家雅各媽媽問問，她曾預言我要得一場大病。

花了 20 法郎，就買到了好運氣，足以夠用至少兩天的。雅各媽媽從紙牌裡預測到，我將碰到最開心的事情——當然，說得有點含糊其辭。但只要鍥而不捨，好事就會發生。我將取得輝煌的成功，所有的報紙都會報導我；我將成為偉大的天才，好事會接踵而至；我將有一樁完美的婚姻，還能到處遊玩。

你也許會說，這麼多的好事，叫我有些失去理智了，可畢竟才花了20 法郎啊！我不會去俄國，我要去阿爾及利亞，因為要是所有的好事都會發生，那麼，在俄國發生的事情，在阿爾及利亞也可以發生。晚安，這對我有好處。我明天要好好畫畫。

9月6日，星期三

我不是藝術家，但我渴望成為藝術家。因為我聰明，對藝術知識能了解得更為透徹。那麼，如何解釋在我剛開始學畫時，羅伯特 - 佛勒里說的話呢？他說：「學不到的東西，你早已掌握了。」他在欺騙我，僅此而已。

做任何事情，都要靠智力和技巧，畫畫也是如此——僅此而已。那麼，為什麼在 4 歲時，我就會用粉筆在牌桌上畫頭像呢？

所有的孩子都畫畫，那麼，在離開俄國之前，後來在尼斯，還有在我只有 11 歲時，那持續不斷的畫畫和臨摹雕刻的渴望，又從哪裡來的呢？人們當時認為我有畫畫的天賦，於是我就學畫畫了，跟從不同的大師，學了好幾年。回想一下，我發現自己不但有畫畫的渴望，而且有對藝術的衝動。於是，在沒有人指導的情況下，我仍努力在畫。後來，來到了義大利——羅馬。小說裡說，有些人雖然沒有接受過指導，卻仍能欣賞到藝術之美。我承認，自己是慢慢才學會欣賞藝術之美的，或者說，慢慢才學會欣賞繪畫的優點的。可現在，我卻失去了信心，丟掉了勇氣。在某種意義上，我是有欠缺的。我懂得欣賞色彩的美麗，而且已經畫了兩三幅很好的作品，在色彩和技法上也都不錯，可仍然不能準確地把握色彩。我畫了些好作品，可這並不意味著我可以畫好其他作品；如果那樣的話——就是對我的褒獎。我要放棄藝術家和畫家的角色——尤其是畫家的角色。總之，我畫得糟糕透了，但我認為，自己可以成為更出色的雕塑家，我有創意——表現形式、造型、神態——那些無法用色彩表達的東西。

1882 年

9 月 24 日，星期日

日復一日，時光在不間斷的單調中過去。從早 8 點到晚 5 點畫畫，晚餐前一小時洗浴，然後晚餐。晚餐在沉默中度過，因為我吃飯時讀報，與索菲姨只是偶爾說上一兩句話。她一定寂寞死了，可憐的女人！而且，我並不非常友好。索菲姨從未享受過人生的快樂。之前，因為媽媽是家裡的美女，她為媽媽犧牲了自己；現在，她又要為我們、為我生活。然而，我卻不能在我們偶爾在一起的寶貴時間裡保持友好愉快的態度。當時，我享受沉默，因為只有在沉默之中，我才不會想到自己的病。

10 月 14 日，星期六，俄國

索菲姨將我留在了邊境，剩下的旅程由我和保羅完成。我們必須再等五個小時的列車。這個地方叫做茲納緬卡①。天氣寒冷，烏雲密布。若天氣不這麼冷的話，待在戶外還是不錯的。我一直在觀察農民。因長期經受苦寒天氣，他們的外衣已經褪色。我理解了巴斯蒂昂·勒帕熱的畫裡對自然界的描繪是多麼真實。「灰色調，氣氛呆板，人跡罕至，」有人會這麼說，可他們並不善於觀察世界，只知道畫室裡有關大自然的誇張效果。而這裡，才是真實的大自然，巴斯蒂昂對大自然的闡釋再真實不過了。啊，巴斯蒂昂應該是個快樂之人！一想到受傷的《漁夫》，我就充滿了懊悔之情！

① 茲納緬卡（Znamenka），烏克蘭的城市，位於該國中部。

我要努力在三月份完成它，以便趕上畫展。是羅伯特 - 佛勒里給我的建議，他讓我再把畫潤色一下。背景和服裝可以了，沒有什麼可潤色的，但頭部需要修飾一番。

10 月 15 日，星期日，加夫蘭茲

我們直接趕到了加夫蘭茲，早晨 7 點才上床睡覺。爸爸、媽媽、戴娜和甲必丹 (Kapitan) 到車站接我們。保羅的妻子有了一個兩周大的男孩，而女孩已經一歲大了，非常漂亮，黑睫毛長長的。年輕的 P 明天到。米契卡 (Michka) 去看他們了，沒有和別人在這兒等我。

10 月 19 日，星期四

終於等到他們了。在吃早飯時，他們與米契卡一道及時趕來。老大維克多，外表與眾不同，身材雖瘦削，但相當結實，皮膚黝黑，有個很大的鷹鉤鼻，嘴唇飽滿，態度和藹。弟弟巴西利，身材幾乎跟哥哥一樣高，但要更結實一些。他皮膚白皙，面色紅潤，眼睛裡透出狡黠，看起來好鬥嘴，不安分，殘酷，是的——還有些低俗。我跟昨天穿一樣的裙子——白色的毛衣，短小而且極其簡樸。古紅色的娃娃鞋，頭髮卷成一個結繫在後面。現在不是我最出風頭的時候，當然，也不是最糟糕的日子。

　　我認為，自己不會征服這兄弟倆中的任何一個人。我身上沒有任何可以取悅他們的優點。我中等身材，雖然體態勻稱，不黑也不白，有雙灰色的眼睛；但是，我既沒有大胸也沒有蜂腰。至於我的智商，我想，不是誇獎自己，要比他們足足高出一截，所以不會得到他們的欣賞。雖然是見過世面的女子，但我並不比他們中意的女人迷人多少。

　　火車到達聖彼德堡站時，當地人用噓聲迎接了莎拉·伯恩哈特。看到她既不高又不黑，眼睛也不大，頭髮還亂蓬蓬的，人們感到失望。除了這種愚蠢的看法之外，我認為，當地人對女演員和女人的判斷是公正的。我與俄國雜誌的觀點一樣，認為德拉波特[①]要比她更出色。而且我認為，除了她朗誦時聲音如音樂一般動聽之外，她身上沒有任何值得欽佩的地方。

11 月 15 日，星期三，巴黎

　　我在巴黎！我們星期四晚上離開的俄國。尼古拉斯叔叔和米契卡一直陪我們到下一站，而保羅夫婦更是陪我們一直坐到基輔。亞歷山大叔叔的女兒在基輔上學，14 歲，是個甜美的小女孩。

① 德拉波特（Marie Delaporte，1838-1910），法國女演員，常在巴黎和聖彼德堡兩地巡演。以謙遜、優雅和仁慈著稱。

11 月 16 日，星期四

我去見了一位很棒的醫生，他是外科醫生，在醫院出診。我用的是假名，還悄悄化了妝，這樣他就不會騙我了。

他真的不是位隨和的醫生，只是告訴我，我永遠不會徹底恢復聽力了；但是，聽力會變好，所以，我的失聰還是可以忍受的。事實上，早已經這樣了。但如果不嚴格按照他的醫囑治療，耳聾就會加劇。他給了我一位年輕醫生的位址，這個醫生可以關照我幾個月的時間，而他兩周才能看我一次；這些治療都是必要的。

第一次，我有勇氣說：「醫生，我要變聾了。」在此之前，我一直使用「我聽力不是非常好」，「我的耳朵似乎不好使了」，等等。這次，有勇氣說出了這些我憎惡的話，而醫生從職業的角度給了我殘酷的答案。

我只是希望，在夢中籠罩著我的厄運不再殘酷。但是，在老天對我的打擊還沒有到來之前，還是不要自尋煩惱為好。暫時，我只是部分耳聾。

醫生說，我的聽力肯定會好轉。只要有家人陪伴，在需要他們的時候，他們照顧我，幫助我，聽力就會好轉。但假如我獨自一人，處於陌生人之中，情況又會如何啊？！

如果命中注定要嫁給不爭氣的丈夫，如果他不那麼體貼，又會如何啊？！但願這是為了即將降臨到我頭上、而我卻不配擁有的好運而注定付出的代價！但是——為什麼人們說上帝是仁慈的，上帝是公正的呢？

我的聽力永遠不會恢復了。如果要忍受這失聰之苦，那麼，我與世界總會隔著一層薄紗。風兒吹動樹葉的沙沙聲，小溪的潺潺流水聲，雨水敲打窗格的嗒嗒聲，還有那些悄悄話——我都永遠聽不到了。可是，

有家人的幫助，我並未感覺到尷尬，至少沒在餐桌上感到尷尬。只要談話氣氛活躍，就沒有什麼可抱怨的。但在劇院裡，我會錯過許多臺詞；與模特兒在一起時，也會錯過許多話——沉默如此沉重，以至於模特兒們都不敢提高聲音講話。好吧，過去的一年，在某種程度上，我已經有所預見，應該習慣了，可是，它依舊可怕。

對我最寶貴的，對我的幸福最不可或缺的，反而給了我致命一擊。

但願它停止打擊，到此為止！

11 月 17 日，星期五

那麼，從此之後，我將比最下等的人類還要不如——殘疾而且病態。

我將不斷需要家人的照顧，不斷需要陌生人的體貼。獨立，自由，都將不復存在。

曾經如此高傲的我，將會無時無刻不害羞、猶豫。

將這些寫下來，只是為了讓自己習慣這種思維——並不是因為我相信它，畢竟它太可怕了；只是我還沒有意識到殘酷，殘酷得令人難以置信。

鏡中的我，面色紅潤；而每當看到自己這個樣子，又會勾起無限傷感。

是的，那些以傷害我為樂的人，都會知道，或不久就會知道，「她耳朵聾了。」噢，我的天啊！為什麼偏偏是這個難以預料、可怕至極的打擊呢？

11 月 21 日，星期二

從昨天開始，就在工作室畫畫。我轉向了最簡單的習作，記錄的既不是模特兒的美麗也不是其他任何東西。

「這種狀態堅持6個月，」朱利安說，「就會取得你所希望的一切。」他確信，在過去的三年裡，我沒有任何進步，最終我會相信他的話的。實際上，從開始畫畫，我的進步就屈指可數。這是因為我沒有之前那麼努力嗎？不，相反，我比之前努力多了，是因為我的選材對我來說太難了。

可朱利安卻說，是因為我不夠努力，沒有進步。

對一切，我都厭煩了，甚至對自己都厭煩了！聽力永遠不會恢復了，你懂得這多麼可怕、多麼不公平、多麼令人發狂嗎？

我可以平靜地接受這一事實，因為我已有所準備。但是，不——

那不是理由，因為我不相信自己會永遠聽不見。

你能理解這意味著什麼嗎？——我的一輩子那麼長——一直到我死掉。

但是，我要再說一遍，我無法相信這是真的。這不可能，只要做點什麼，就不可能永遠是這樣，不可能在我死去的時候，還與世界隔著一層薄紗，不可能永遠、永遠、永遠聽不見！

無法相信這一審判是不可撤銷的終審判決，難道不對嗎？希望，還沒有被蒙上陰影？

工作時，一想到自己的聽力，我就緊張，處於不間斷的恐懼之中，唯恐模特兒或其他人跟我說話，我沒有聽見；或者，有人嘲笑我的病；或者，為了讓我聽見，他們不得不提高音量。

模特兒到我這裡時，我還能把話說明白嗎——說什麼？說我聽不太清嗎？像那樣坦白自己的病情，試試看！一句話，這個病，太令人感到羞辱、太愚蠢、太可憐了！

我還沒勇氣坦白，仍然抱著希望，抱著不為人察覺的希望。

11 月 23 日，星期四

這周做得糟糕透了，自己都無法理解。朱利安把我叫過去，說了這麼多毫無意義、殘酷無情的話——我無法理解！去年，他幾乎說過同樣的話；現在，在回顧過去一年的習作之後，他說道：「做的不錯，你現在不可能做得比這更好了。」相信他的話，意味著過去三年裡，我沒有任何進步。就是說，實際上，從三年前我開始畫畫起，他就已經開始惋惜、責備和嘲諷了。

也許他認為該以這種方式強迫我畫畫。可恰恰相反，他的這種方式令我無法正常工作，做任何事都超不過三小時——我的手發抖，胳膊灼痛。

去年夏天，我畫了艾爾瑪大笑時的肖像，大家都認為不錯。今年夏天，從西班牙回來病癒之後，我創作了一幅蠟筆畫，大家也認為非常棒。此外，我還創作了一幅畫，大家也認為挺好的。從那兒以後，我還畫了什麼呢？我糟蹋了《漁夫》，然後在俄國過了六周的假期。回來時，恰好遇到了自己不喜歡的模特兒，又給模特兒選了一個糟糕的姿勢。儘管如此，我還是強迫自己不管不顧地繼續畫畫。可想而知，畫出來的東西定然慘不忍睹，於是我乾脆毀了它。接下來，我試著畫一隻胳

膊。剛一開始，朱利安就看見了，認為它太難看了，還私下裡告訴了我。我非常清楚，我不是布萊斯勞；我也清楚，自己需要練習。正因為知道這些，知道自己已無藥救藥。所以，我清楚自己無法再畫下去了——我發誓，一定會有人認為，我對藝術一無所知！

要是我在油畫方面沒有取得與素描一樣快的進步，朱利安就沒有理由說出這麼可怕的話了。

11 月 27 日，星期一

朱利安總好說我是在裝模作樣地畫畫。現在，我回到了工作室，他就不會再這麼說了。這種連續不斷的挑刺兒，真是無聊。前天，他說，在過去的兩年裡，我沒有任何進步。可在過去的兩年裡，我病了五個月，有六個月的時間在恢復之中。剩下的時間，都在為畫展準備——一個真人大小的女人，來源於俄國生活；還有〈尼斯的老人〉、特蕾莎、艾爾瑪、戴娜的肖像，都是大幅畫作；還沒包括習作。我知道，它們都不太理想——但這與鞋匠為了解悶畫的東西，絕對不一樣。

我猜，他認為他的話會刺激我前進。也許，他說的很對，可這麼說話，多令人灰心洩氣啊！當然，我與布萊斯勞的處境不一樣，她身處藝術圈，說的每句話，做的每件事，都與藝術相關。可是，這些我都能做，在我所處的環境裡，我的確都能做。

毫無疑問，為了習作，我浪費了大量時間。比如說晚上，布萊斯勞都用來畫畫、構思；而我的精力都分散了，花費在了周圍的人身上。

環境——在學畫畫期間，一半的進步取決於它。要是自己揪著環境

不放，就會讓自己對周圍的人，要麼疏遠起來要麼怒目相視。如果不害怕招來厄運的話，我就會說上帝不公平。可是，我為什麼要說這個？我為自己的變化感到害怕。我身材變結實了，肩膀早已足夠寬了，可還在變寬；胳膊更圓了，胸部比之前更豐滿了。

12 月 5 日，星期二

一口氣讀完了《奧那林》①。為了成為那個令人神魂顛倒之人的情人，有什麼不可以犧牲的呢？也許那樣，讀者才會對我單調的生活產生一絲興趣。

真是奇怪，這部記載了自己的失敗和默默無聞生活的書，居然成為了自己獲取長久所渴望的名望的手段。可一旦有了名望，就意識不到這些了。另外，為了讓讀者讀完這沒完沒了的日記，難道我不應該先有點

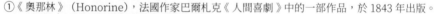

①《奧那林》（Honorine），法國作家巴爾札克《人間喜劇》中的一部作品，於 1843 年出版。

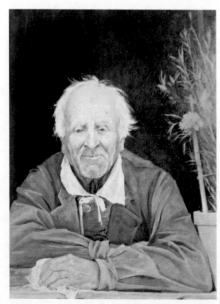

⊙ 瑪麗婭・巴什基爾采娃〈尼斯的老人〉，
第二次世界大戰期間被毀

名望嗎？

　　兩三天之前，我們去了巴黎的德魯奧賓館（Hotel Drouot），那裡在舉行寶石展。媽媽、索菲姨和戴娜對珠寶飾品愛不釋手。可是我，對什麼都不太瞧得上眼，只有幾塊巨大的寶石，讓我產生了馬上擁有的渴望。我想，擁有一對這樣的寶石，一定會很開心；但這種事，我想了也是白想。可萬一有朝一日，嫁給了百萬富翁，說不定就會擁有一對耳環，鑲嵌著這麼大的寶石；哪怕胸針也行，因為這麼大的寶石對於耳環來說太沉了。這是我第一次，完完整整地欣賞了漂亮的寶石。昨天晚上，我得到了兩塊寶石，是媽媽和索菲姨為我買的。我之前雖然說過想買，可根本沒想過真的要買。「這些寶石，才是我想真正擁有的。」它們值兩萬五千法郎，可惜是黃色的，否則就得三倍的價錢了。

　　整個晚上，我都在把玩寶石。雕塑時，我把它們放在口袋裡。迪索圖瓦（Dusautoy）在玩牌，博吉達爾和其他人在聊天。整個晚上，我和寶石寸步不離，睡覺時都把寶石放在枕邊。

　　啊，要是其他看似不可能的東西，都可以如此輕易得到就好了——即使它們是黃色，僅僅花了四千法郎，沒有花兩萬五千法郎也行！

12 月 7 日，星期四

　　和朱利安聊了幾分鐘；現在，我們像以往那樣長時間友好地聊天，已經不可能了。我們不再有話題，該說的都說過了。我們都在等待，等待著我有所成就。我責怪他對我不公，更準確地說，我責怪他為了激勵我所採取的方法。

我的蠟筆畫要送到一家俱樂部，然後再送到畫展。「好得不能再好了。」朱利安說。我真想擁抱他。

好吧，我必須有一幅畫，讓藝術家們都駐足觀望。但現在還做不到。啊，我就是認為，只要努力，無論多麼艱苦，最終都會成功的！我信心倍增，可目前，感覺比登天還難。

12 月 14 日，星期四

今天早晨，我們去看巴斯蒂昂本人從鄉下帶回來的畫作，發現他刻意做了些改變。我們的聚會像朋友聚會，他那麼和藹，那麼真誠！

也許，他不是這樣的人，但他的確才華橫溢！是的，他很有魅力。

至於那可憐的建築師弟弟，完全被罩在哥哥的光環之下。朱爾斯帶來了幾幅〈鄉村夜色〉（soir au village）的習作：一位農民，從田裡勞作歸來，停下腳步和一位村婦講話；村婦正向遠處的一座房子走去；這個房子的窗戶，為升起的月光所點亮。這幅畫將暮色的效果畫得淋漓盡致，令人感受到了彌漫四周的靜謐，充滿了詩意和魅力，色彩也棒極了。

還有一幅畫：一位老人在鐵匠鋪幹活。這幅畫很小，卻很精緻，不遜於在羅浮宮裡看見的美妙的黑色畫作。此外，還有一些陸地和海上的風景畫——威尼斯和倫敦——以及兩幅大型畫作：一個英國的賣花女和一個田裡勞作的農村女孩。

這位天才，不為一種風格所羈絆，用大師般的手法呈現了各種風格，展現了其全方位的才能和力量。只要看上一眼，就會為其所傾倒。

這幅《英國男孩》，比我所提到的那兩幅作品要好許多。至於去年

的那個男孩，叫做〈無所事事〉，簡直就是一幅傑作。

12 月 17 日，星期日

今天，真正的、唯一的、偉大的巴斯蒂昂・勒帕熱過來看我們了。迎接他時，我有些尷尬，因自己沒有什麼值得給他看的作品，所以有些不知所措，甚至感到一絲羞愧。

⊙ 巴斯蒂昂・勒帕熱〈鄉村夜色〉系列之〈鄉村愛情〉，布面油畫，194cm×180cm，
1882 年，藏於俄羅斯莫斯科普希金造型藝術博物館

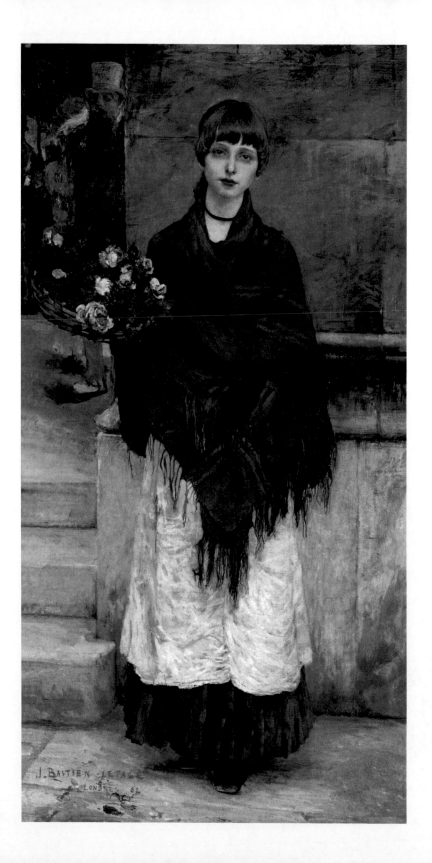

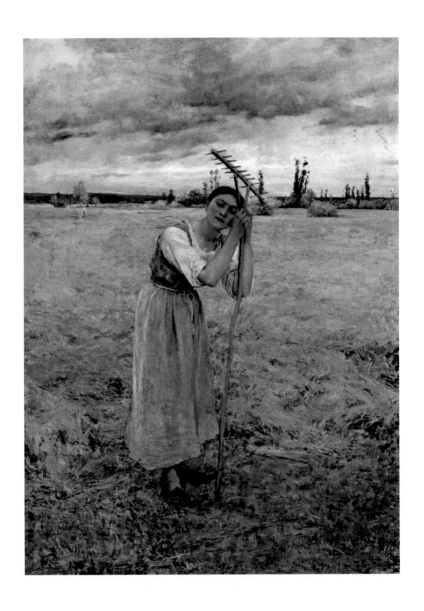

⊙ 巴斯蒂昂・勒帕熱〈倫敦花市賣花女〉（左），布面油畫，174cm×
90cm，1882 年，私家收藏
⊙ 巴斯蒂昂・勒帕熱〈秋收田間的農村女孩〉（右），布面油畫，81cm×
59cm，1881 年，藏於挪威奧斯陸國立藝術、建築和設計博物館

　　儘管盡力阻止他看我的作品，可他還是花了兩個多小時的時間看。
這位偉大的藝術家和藹可親，試圖讓我放鬆下來。我們談到了朱利安，
是他造成了我現在心灰意冷的狀態。巴斯蒂昂沒有把我看成社會女孩，
他的意見與托尼‧羅伯特-佛勒里和朱利安一樣，只是他沒有像後兩位

⊙ 巴斯蒂昂‧勒帕熱〈無所事事〉，布面油畫，132cm×
　89.5cm，1882 年，藏於蘇格蘭愛丁堡國家畫廊

那樣開著可怕的玩笑。朱利安說我一切都結束了，永遠不會有所成就，沒有希望了；這些話傷害了我。

巴斯蒂昂招人喜歡，或者說，我欽佩他的才華。我想，自己在他面前表現出的尷尬，恰好是自己所能給予他的最為貼心最為受用的恭維了。他在理查茲小姐的影集上畫了張素描；理查茲小姐曾經也請我在這個影集上畫過。因為顏料滲了，在底下那頁留下了印記，巴斯蒂昂希望在中間墊張紙。

「不用墊了，」我說，「這樣，她就有兩張素描了，而不是一張。」不知道為什麼要幫助理查茲小姐。有時，給予某人意外的驚喜，或給予陌生人快樂，令我開心。

12 月 20 日，星期三

為畫展準備的題材，還沒有定下來，而一切都不會自動浮現的。這就是折磨！

12 月 23 日，星期六

今天晚上，偉大的、真正的、獨一無二的巴斯蒂昂‧勒帕熱及其弟弟和我們共進晚餐。我們沒有邀請其他人，這叫我有些尷尬。因為是第一次一起進餐，我們好像有些過於親昵了。另外，我還擔心不能招待好他們。

至於這個弟弟，他所得到的友好接待幾乎與博吉達爾一樣。可我們關心的，還是這個真正的、偉大的、獨一無二的人。這個善良的矮個子男人，他的天才比體重兌換成的金子還要寶貴。我想，要是以這種方式對待他，他一定會深感榮幸，滿心歡喜的。還沒有人稱他為「天才」，我也沒這麼稱呼他，只是像對待天才那樣對待他。憑藉這種小伎倆，讓他盡享最奢侈的讚揚。博吉達爾晚上待了一會兒，他態度友好，我說的什麼話他都贊同。我們像家人那樣對他，見到像巴斯蒂昂這樣的名人，他自然也很高興。

為了不讓巴斯蒂昂認為我過於崇拜他了，每當談到他時，我都要帶上聖‧馬索，總是說「你們倆」。他一直待到半夜，說我畫過的一個瓶子非常棒。

「你就該這樣畫，」他補充道，「要耐心，集中精神，盡最大努力忠實地臨摹大自然。」

12 月 26 日，星期二

好吧，看起來我真的病了。給我看病的醫生跟我不熟，沒興趣欺騙我。他說，我右肺感染了，永遠不會徹底痊癒了；但如果我注意保養的話，右肺不會更嚴重，我會和其他人一樣長壽。話雖如此，可要阻止疾病的惡化，必須採取非同尋常的手段——火燒或者水皰療法——總之，都是些輕鬆愉快的方法啊！水皰療法！那意味著一年左右的黃斑。的確，為了掩蓋瘢痕，晚上出門時，可以在右肩戴上一束花。

還要再等一周，如果那時還不好，我就要同意接受這種暴行。

12 月 28 日，星期四

好吧，病情確定了——我得了肺結核，他今天告訴我的。「照顧好自己，」他說，「努力治好，否則會後悔的。」

這位醫生，是個看起來挺聰明的年輕人。鑑於我反對使用水皰療法及其他可怕的方法，他說，如果不遵從醫囑，我會後悔的。他還說，他一輩子都沒見過我這樣與眾不同的病人：從外表上看，沒有人會猜到我的肺部已感染。的確，雖然雙肺都已感染，而且右肺比左肺嚴重許多，但我看起來還是健康的模樣。

第一次感覺左肺有東西，是在離開神聖的基輔地下墓穴時，我們去那裡向上帝和聖人祈禱我恢復健康。為了使祈禱效果更好，還花錢做了許多次彌撒。一周之前，左肺還好像沒什麼感覺。醫生問我家裡人是否有患肺結核的，「有，」我回答道，「我祖父和他的兩個妹妹：圖盧茲·羅德列克伯爵夫人（Countess of Toulouse-Lautrec）和斯特拉爾伯恩男爵夫人（Baroness Stralborne），還有一位曾曾祖父及兩位姑奶。」不管怎樣，我終究得了肺結核。

與這個對如此古怪的病人還有興趣的好心醫生會面之後，下樓時，我雙腿發抖。如果遵從他的醫囑，這種病可以得到遏制；就是說，要將起皰膏塗到胸部，然後去南方——讓自己變醜一年，成為遭人嫌棄之人。與一生相比，一年算得了什麼呢？我的人生如此美好！

我心態平和。我是唯一知道這不幸祕密的人，心裡有種怪怪的感覺。那位預言我有多麼幸福的算命人，又是怎麼回事呢？雅各媽媽告訴

我，我會生一場大病，真的應驗了。要是她的預言全都應驗，還會有許多事情要發生：一次前所未有的成功，獲得財富、婚姻，還有愛上一個已婚男人。可是，左肺出了問題，還是令我心煩。波坦永遠不會承認我肺部感染了，他會用通常的字眼，如支氣管炎等說法。最好知道準確的病情，那將決定我要做的一切——只要不在今年離世就好。

明年冬天，我旅行的藉口將是〈神聖的女人〉。今年冬天出行，不過重蹈去年的蠢行。我將竭盡所能做該做的一切，只要不去南方——我相信上帝的恩典！

醫生之所以把話說得非常嚴重，因為從他治療我以來，我肺部的病情逐漸加重。在他治療我耳朵時，我曾偶爾笑著問自己的肺部情況。一個月前，他檢查了我的肺部，開了一些處方，特別強調了起皰膏的作用。然而，肺部問題還是沒有解決，只希望它不會像之前那樣迅速惡化。

我得了肺結核，可肺部是在兩三年前感染的啊。雖然這種病令人沮喪，可終究沒有嚴重到要了我的命。

從外表上看，我還是如花似玉一般。而且，得病之前做的衣服，當時還沒有人知道我會生病，現在腰身卻瘦了；這些現象，都該如何解釋呢？我想，自己該突然變瘦了才對。

如果再給予我十年的生命、十年的愛情和十年的榮耀，那時，我將三十歲了，我會含笑而終的。如果可以與人做出這個約定，我會這麼做的——在活到三十歲時，含笑而去。

但還是希望身體痊癒，疾病得到遏制。雖然這種病治不好，但的確還是可以活很長時間——跟其他人一樣長。我將隨了他們的心意，盡可能將起皰膏塗在胸前。可不管怎樣，我必須要繼續畫畫。

啊，我是對的，預測到了自己的命運——英年早逝。在為不幸扼住喉嚨之後，死神來了，要結束這一切。我清楚地知道自己要早逝，我的

生命，終究不會持續下去。對擁有一切的渴望，對擁有雄心抱負的渴望，不會繼續下去；這一點，我也非常清楚。幾年前在尼斯時，我就模模糊糊地預見到了什麼可以維繫我的生命。而其他人擁有的，要比我所渴望的還要多得多，可他們仍然健康地活著。

我不會對任何人說自己的病情，只有朱利安例外，他早已知道了。今天晚上，他和我們一起吃飯，我不自覺地與他單獨待在了一起。我嚴肅地向他點頭示意，指著我的喉嚨和肺部。他無法相信這件事，我看起來如此健康。他試圖安慰我，說他朋友的醫生曾對他朋友說了同樣的話，可後來證明醫生錯了。

他問我，你是怎麼看待天堂的？我告訴他，天堂給了我太多的委屈。「天堂，」我補充說，「我幾乎沒有想過。」然而，他認為我相信有來世。「是的，」我說，「差不多吧。」我給他讀了繆塞的《寄託於上帝的希望》（Espoir en Dieu），他背誦了弗蘭克的祈禱作為應答。「我一定要活下去！」

我也希望活著。雖然被判了死刑，可我還是開心。這是一次自我展示的大好時機，一次全新的感受。我內心擁有一個祕密：自己已被死神的手所觸及。冥冥之中，有什麼東西令我迷戀——最重要的，它是新生事物。

其次，能夠真誠地談論自己的死亡——這讓我開心，而且挺有意思的。只是遺憾，除了可以向朱利安袒露心聲之外，不能隨便向其他人說。

12 月 30 日，星期六

病情嚴重了。我又開始誇大其詞了？不是的，這次病情真嚴重了，這是事實，而且我永遠都不會好了。仁慈的上帝，既不仁慈也不公平；而且，還會因為我說這些話，很可能給我施加更多的折磨。他用如此可怕的思想恐嚇我，讓我臣服於他的意志——這種臣服，他可能並不在乎，因為它是恐懼的產物。

只要——最糟糕的是，我咳嗽得很厲害，那種不詳的聲音在胸部還能聽到。好吧，讓一切都留到十四日吧①。但願那時我還能保持健康！但願我不再發燒！但願我不被送到床上。可是，那是不可能的。也許，病情早已失控；這種病惡化得非常快。雙肺！噢，我的命好苦啊！

12 月 31 日，星期日

天太陰暗了，無法繼續畫畫，我們就去了教堂，然後去看了展覽。展覽位於塞澤街（Rue de Seze），展覽的是巴斯蒂昂、聖·瑪索和卡贊②的作品。這是我第一次看見卡贊的畫作，它們令我痴迷不已。這些畫，本身就是詩。雖然巴斯蒂昂的〈鄉村夜色〉在任何方面都絕不遜色於詩人畫家卡贊，可人們總是說卡贊在處理手法上更高出一籌；這種說法不公平。

在畫展那裡，我度過了愉快的一小時。那裡要欣賞的東西可真不少

① 十四日（the fourteenth），《聖經·民數記》第 9 章，耶和華吩咐摩西，以色列人要在二月十四日黃昏的時候，守逾越節，要用無酵餅與苦菜、和逾越節的羊羔同吃。

② 卡贊（Jean-Charles Cazin，尚 - 查理斯·卡贊，1841-1901），法國自然派畫家、風景畫家、陶瓷藝術家。

啊！像聖・瑪索那樣的雕塑家，真是鳳毛麟角。用人們常說的有點陳腐的話，叫做「栩栩如生」來描述他的作品，絕對再恰當不過了。

除了這一重要特徵——這就足以成就一位藝術家了——之外，他的作品中，還飽含深邃的思想，強烈的情感以及無法言表的內涵，證明了聖・瑪索這位藝術家，不僅才華出眾，甚至可以說是位天才。

他不僅年輕有為，而且還朝氣蓬勃，所以，我對他不吝讚美之詞，有誇張的地方敬請原諒。

目前為止，我傾向於將他放在巴斯蒂昂之上。

現在，我有了一個執著的念頭——不但想擁有一個人的畫作，而且還想擁有另一個人的雕塑作品。

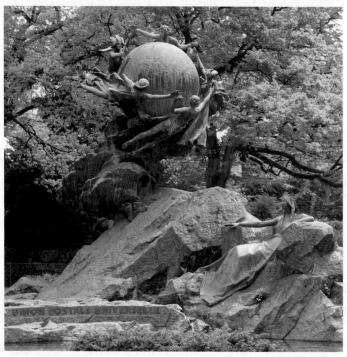

⊙讓‧卡贊〈午夜〉（上），布面油畫，88cm×89cm，1891年，藏於美國克利夫蘭藝術博物館
⊙萬國郵政聯盟紀念碑（下），聖‧瑪索代表作，位於瑞士首都伯恩

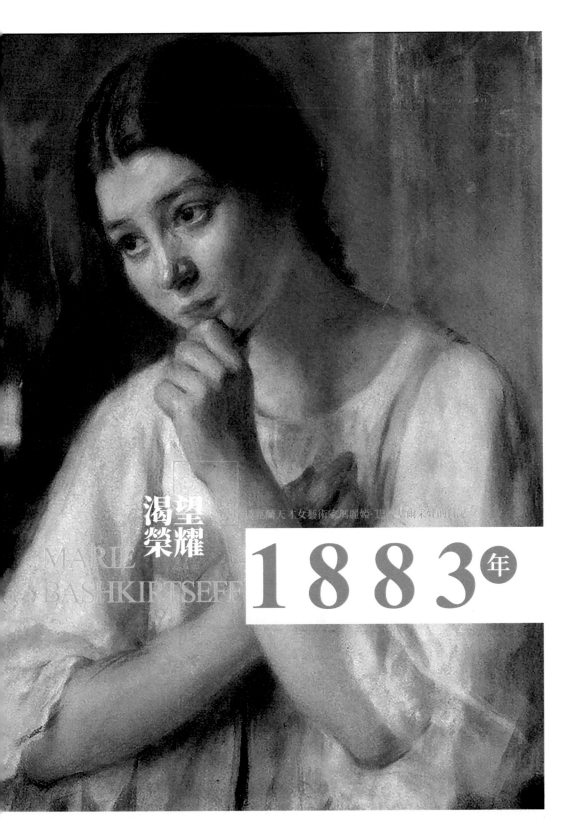

渴望
榮耀

烏克蘭天才女藝術家瑪麗姬·巴什基爾采娃的日記

MARIE
BASHKIRTSEFF

1883年

1883 年

1 月 1 日，星期一

受傷生病，長期臥床的甘必大，剛剛去世了。雖然有好幾位醫生都可以挽救他的生命，雖然他是世界關注的焦點，所有的祈禱都希望他恢復健康，可他還是去世了！我為什麼要折磨自己呢？為什麼希望恢復健康，為什麼要悲傷呢？——死亡，令我感到恐懼，好像自己早已與死亡面對面了。

是的，死亡一定會到來——馬上。啊，我感覺自己多麼渺小啊！為什麼呢？在墳墓之外，一定還有什麼，這次短暫的生存不可能是全部人生；這既不合情理，也無法滿足我們的願望。一定還有額外的什麼東西。如果沒有，這種人生會毫無意義，上帝會令人感覺荒唐可笑。

來生——有時，一定可以捕捉到那些令人恐懼的神祕時刻。

1 月 16 日，星期二

埃米爾・巴斯蒂昂帶我們去了甘必大在阿弗雷城[1]的故居，他哥哥在那裡畫畫。

巴斯蒂昂・勒帕熱坐在床腳兒畫畫。房間裡還保持著甘必大生前的樣子——床單，羽絨被罩，仍然留有他身體的印記；還有床上的花朵，一如從前。繪畫，就是對人如實的寫照。甘必大的頭，往後仰著，佔據了四分之三的視角，帶著那種虛無的表情，形象地再現了其深深的痛苦

① 阿弗雷城（Ville d'Avray），法國法蘭西島大區上塞納省的一個市鎮，屬於布洛涅 - 比揚古區沙維爾縣。

——栩栩如生的安靜表情，卻含有永久安息的意味。感覺眼前看見的，就是甘必大本人。他的身體，一動不動地在床上伸展著。可他的生命，卻剛剛從床上離去，令人難忘。

巴斯蒂昂‧勒帕熱，該是多麼快樂的人啊！在他面前，我自愧弗如。他有 25 歲年輕人的體格，平和自然，和藹可親，毫不矯飾做作；這種態度，只有那些偉人——比如說維克多‧雨果才會有。總之，他擁有無限的魅力；這種魅力，來自於對自我能力的自信——既沒有傲慢，也沒有自滿。

牆上，可以看見子彈留下的痕跡，正是這顆子彈結束了甘必大的生命。巴斯蒂昂要我們關注這彈痕，這房間的靜謐，凋謝的花朵，還有透過窗戶照射進來的陽光——所有這一切，讓淚水溼潤了我的眼睛。然而，他仍沉浸在畫中，背對著我。為了不失去這展現情感的機會，我猛然握了一下他的手，然後匆匆離開了房間，任淚水在臉上滑落。我希望他注意到了我的眼淚。可惡，真是可惡，必須要承認，人們總是想到做事的後果。

1 月 22 日，星期一

過去兩個月，一周兩次去見醫生。這位醫生是杜坡萊先生（M. Duplay）推薦的，因為他沒有時間親自治療我。本以為會取得好療效，可惜並沒有。我沒有好轉，但他們希望病情不再惡化。

「如果病情不惡化，」他說，「你就可以認為自己非常幸運了。」可是，這很難。

1883 年

2 月 22 日，星期四

　　一直在工作室裡播放蕭邦的鋼琴曲和羅西尼[1] 的豎琴曲；我獨自一人。月光明亮，透過工作室的大窗戶，可以看見美麗無雲的藍色天空。我想到了自己畫的〈神聖的女人〉，沉迷於畫中，心馳神往。突然，被一種莫名的恐懼所抓住：唯恐有人在我之前將它畫了出來。這個想法，令這無限平靜的夜晚不再安寧。

　　今天整晚都非常快樂。一邊讀著英文版的《哈姆雷特》，一邊沉浸於昂布魯瓦·湯瑪斯[2] 的音樂之中。

　　有些戲劇，永遠不會失去感動靈魂的力量。其塑造的人物，也同樣具有不朽的力量——比如說「奧菲利亞」，美麗而蒼白！她在我們心中佔據了一席之地。奧菲利亞！她讓我們渴求體驗到了痛苦的愛情。奧菲利亞戴上了花，奧菲利亞死去了！這一切多麼美妙啊！

　　啊，願上帝給予我力量完成畫作——那巨大的畫作，是我真正的畫作。而我今年的畫作，只能算是習作了——是巴斯蒂昂激發的靈感嗎？是的，當然是。他的繪畫，把大自然臨摹得如此真實，所以，任何人想要臨摹大自然，就必須先臨摹他。

　　畫中人的臉，栩栩如生，不僅僅像卡羅勒斯的臉那麼漂亮，它們更要是藝術品，有血有肉，會呼吸，有生命。關鍵的問題，不是技能，不是潤色，而是大自然本身，大自然崇高無比！

[1] 羅西尼（Gioacchino Antonio，1792-1868），義大利作曲家，他生前創作了 39 部歌劇以及宗教音樂和室內樂。

[2] 昂布魯瓦·湯瑪斯（Charles Louis Ambroise Thomas，1811-1896），19 世紀法國作曲家。湯瑪斯一生創作 20 餘部歌劇，其中以《迷娘》與《哈姆雷特》著稱於世。《哈姆雷特》是湯瑪斯最成功的歌劇創作，完成於 1868 年，是他所有流傳於後世的歌劇作品中最長盛不衰的一部。昂布魯瓦為了使莎士比亞的名劇符合 19 世紀法式歌劇的演出風格，刪節了劇中很多重要角色與章節，堪稱歌劇史上獨一無二的作品。

2 月 24 日，星期六

你知道，因為經常想巴斯蒂昂・勒帕熱，我感覺有點心累。我不斷重複著他的名字，卻竭力不發出聲音，好像是一種羞恥。當我真的說出來時，聲音裡卻帶著溫柔和親昵。他的出眾才華，我的種種表現，看起來似乎很自然，卻也容易為人誤解。

天啊！他不能像他兄弟那樣經常來看我，真是遺憾！

但要是他來了，我該怎麼辦？與他成為朋友，當然！什麼？你不相信有一種朋友間的友誼嗎？我崇拜那些有名的朋友，不是出於虛榮，而是因為我為他們的才華——智力、能力和天才——感到自豪。被賦予了天才的人，是與眾不同的族群。只有逃離了平庸，才會沉浸於更純潔的氛圍之中。那時，才可以與上帝的選民攜起手來唱歌跳舞，為了紀念——我要說什麼啊？真相就是，巴斯蒂昂・勒帕熱的大腦令人無限痴迷。

我的確擔心有人發現我在模仿他。我要如實地臨摹自然，可我知道，自己雖然在畫畫，可心裡卻在想著他的畫。任何天才的藝術家，只要熱愛自然，只要渴望真實地模仿自然，就會與巴斯蒂昂有相似之處。

2 月 27 日，星期二

這些天的快樂一個接著一個。我唱歌，聊天，大笑，巴斯蒂昂・勒帕熱的名字像口頭禪一樣，不斷出現在我的腦海裡。不是他本人，不是

具體的那個人，也不是他的天才——只是他的名字。我心中為恐懼所填塞。要是我的畫真的像他了，該怎麼辦？除了著名的〈無所事事〉之外，他最近還畫了不少男孩女孩的作品。我還能比他畫得更好嗎？

我的畫裡，有兩個小男孩，挽著手走在馬路上。大一點的男孩，7歲，嘴裡叼著一片樹葉，一直盯著遠處。另一個男孩，要小幾歲，一隻手插進褲兜裡，正看著路人。

今天晚上，我享受了一小時的快樂。為什麼？你會問。是聖·瑪索，還是巴斯蒂昂來了？都不是，是我為自己畫了張速寫。

你沒看錯。3 月 15 日一過，我就打算做雕塑。我一共做過兩組，兩三個上身像，都半途而廢了。像我這樣獨自一人雕塑，沒有人指導，只能偶爾做做自己感興趣的東西。即使這樣，仍可以將自己的生命、靈魂——所謂真實的東西——投入其中，而不僅僅是為工作室做些練習。

構思一個人物，將自己的身心投入其中，就是我希望做的。

會一塌糊塗嗎？沒關係，我天生就是雕塑家，已將自己對形體的熱愛轉化為崇拜。儘管我也喜歡顏色，可顏色永遠不能像形體那樣發揮超越靈魂的力量。可是形體！高貴的手勢，美妙的姿態，凝固於大理石中，隨你的心意任意欣賞。雖然輪廓可以改變，但人物卻傳遞著同樣的意義。

噢，幸福！噢，快樂！

我雕塑的人物是位婦女，她站在那裡，在捂著臉哭泣。你知道，人哭泣的時候肩膀是什麼樣子。

我感覺到一種衝動，想在雕塑面前跪下。我對著它發表了上千次長篇大論。泥塑模型 30 寸高，但雕塑本身卻是真人大小。這麼做，觸犯了常識，可那又能怎樣？

我撕碎了麻紗睡衣，用來包裹這脆弱的雕像。我愛這雕塑勝過愛自己。

我的視力不太好，當再也畫不好時，我就致力於雕塑。

這件白色的溼麻紗，多麼漂亮啊！它將這個小雕像彎曲有致的形體展現得淋漓盡致。我帶著崇敬將雕像包裹起來——它是如此精緻，如此細膩，如此美麗。

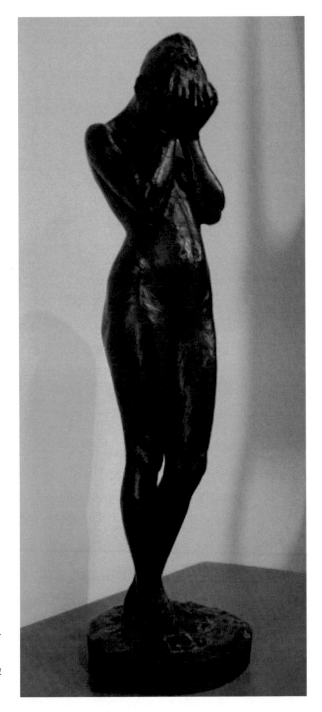

⊙ 瑪麗婭·巴什基爾采娃僅存的一件雕塑作品〈瑙西卡的痛苦〉，青銅，高83cm，藏於法國巴黎奧賽博物館

1883 年

2 月 28 日，星期三

明天，我的畫就完成了。算上明天，我已經在它身上花了 19 天了。要不是重新處理了其中一個男孩，本來一兩周就可以完成的；這個男孩看起來太老了。

3 月 3 日，星期六

托尼過來看畫，他對這幅畫非常滿意。他說，其中一個人的頭像非常好。

3 月 15 日，星期四

我的畫終於完成了！3 點鐘，我還在畫它。許多客人來了，我不得不離開。康羅貝爾夫人及小姐，愛麗絲，博吉達爾，亞曆克西斯，公主，阿貝瑪，坎切恩（Kanchine）夫人以及托尼‧羅伯特 - 佛勒里早晨都來了。他們都要去巴斯蒂昂的家裡看他的〈鄉村愛情〉。這幅畫，畫的是一個小女孩，依靠在果園的籬笆上，背對著觀眾站著。她的眼睛凝視著地面，手裡拿著鮮花。一個男孩子站著籬笆旁，面對觀眾，眼睛低垂著，在看自己握在一起的雙手。這幅畫情感細膩，充滿詩意。

至於處理手法——這不是藝術——完全是真實的世界本身。還有一幅德魯奧夫人的小幅肖像，她是維克多‧雨果的守護天使。這幅肖像就真實、情感和相似度而言，也是非常完美的。從遠處看，這些畫各有千

秋，但展現的都是活生生的在你眼前走過的人。巴斯蒂昂不僅僅是畫家，還是詩人、心理學家、哲學家和發明家。

他自己的畫像，坐落在房角處，也是一幅傑作。可是，他最傑出的作品還沒有出爐——就是說，我們希望看見他創作一幅巨制。借助於這幅作品，他可以證明自己的天才，這樣，就不會有人再對他說三道四了。

一位年輕的女孩，頭髮梳成短辮子，背對著觀眾站著；這難道不是一首別有意味的詩嗎？

⊙ 巴斯蒂昂·勒帕熱〈自畫像〉，布面油畫，
55.5cm×46cm，1880 年，藏於法國巴黎奧賽
博物館

沒有任何畫家，比巴斯蒂昂更如此深刻地融入現實生活了。沒有任何作品，比他的作品更有高度也更具人性。那些真人大小的畫像，對他的作品真諦所進行的闡釋，尤其令人難忘。誰敢保證說能超越他？義大利畫家——宗教畫家，算是專注於傳統題材的畫家嗎？雖然他們當中不乏高尚的畫家，但他們必定是傳統的，因此，他們的畫作不會觸及靈魂和思想。西班牙畫家呢？妙不可言且充滿魅力。而法國畫家，才華橫溢，極具藝術特色和學院派風格。米勒[1]和布列塔尼[2]，都是詩人，這毫無疑問，但巴斯蒂昂融合了兩者，是畫家中的王者，不僅因為他完美的處理手法，更是因為他所表達出來的情感，讓這門發現的藝術傳遞得更為久遠。巴爾札克曾經說過，幾乎所有的天才都善於觀察世界。

3 月 22 日，星期四

昨天，我派了兩個工人為我的泥塑作品搭建真人大小的框架。今天，我自己動手，將它做成了自己想要的樣子。腦海裡，全都是今年夏天要畫的那幅〈神聖的女人〉。要做雕塑，第一個想到的就是阿里阿德涅。另外，我雕塑的這個人物，實際上是另一個畫中的瑪利亞。放在雕塑裡，如果不佩戴衣飾，而且模特兒還年輕的話，就會變成迷人的〈瑙

[1] 米勒 (Jean-François Millet，1814-1875)，法國巴比松派畫家。以鄉村風俗畫中感人的人性在法國畫壇聞名。他以寫實徹底描繪農村生活而聞名，是法國最偉大的田園畫家。羅曼‧羅蘭在所著的《米勒傳》指出：「米勒，這位將全部精神灌注於永恆的意義勝過剎那的古典大師，從來就沒有一位畫家像他這般，將萬物所歸的大地給予如此雄壯又偉大的感覺與表現」。
[2] 布列塔尼 (Jules Breton，1827-1906)，法國現實主義畫派畫家。

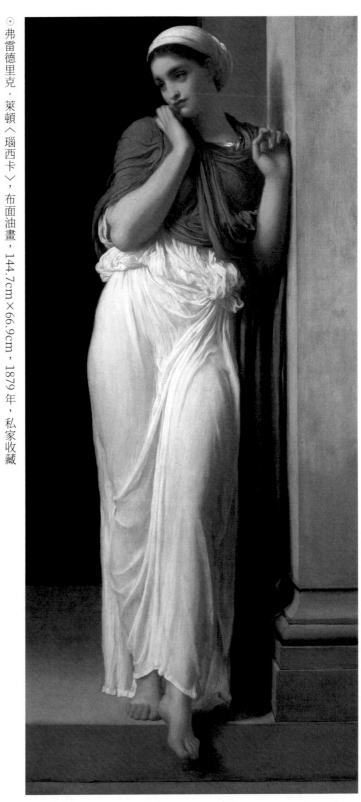

弗雷德里克·萊頓〈瑙西卡〉，布面油畫，144.7cm×66.9cm，1879年，私家收藏

西卡〉①：把臉埋在手中哭泣，將被人遺棄的神情真摯地表現出來，如此絕望，如此天真，如此真誠，如此感人，我不禁為之深深動容。

3 月 25 日，星期日

從昨天 2 點開始，一直在擔心。我告訴你發生了什麼，你就知道怎麼回事了。

維勒維耶伊爾過來看我，問我聽到畫展的消息沒有。「沒有。」我回答說。「什麼！你什麼都沒聽說？」她問道，「什麼都沒聽說？你通過了。」「我根本不知道。」「不會有錯的，他們已經接到了入選證。」就是這麼回事。我的手在顫抖，幾乎握不住筆了，身上感覺一陣陣的虛脫。

愛麗絲接著對我說：「你的畫已經被接受了。」

「接受了──這是怎麼回事？沒有拍號嗎？」我問道。

「還不知道。」

我的畫已經通過了，我對此不再懷疑了。

整件事讓媽媽、索菲姨和所有人都忐忑不安起來，尤其是我，最為心煩意亂。我一直盡最大的努力盡量保持無所謂的樣子，強迫自己一如既往地待人接物。

我發了大約 40 份電報。後來，接到了朱利安的幾行回復，我一字一字地抄錄如下：「噢，天真！噢，極端的無知！我終於將你點醒了！」

① 瑙西卡（Nausicaa），希臘神話中法埃亞科安島的國王阿爾喀諾俄斯的女兒；英國畫家弗雷德里克・萊頓將其創作成畫。

「你的畫已經被接受了，號碼至少是 3，因為有我認識的人想給你號碼 2。你終於征服他們了。祝賀祝賀！」

這不是快樂，但至少能帶來平靜的心情。

我想，經歷了這 24 小時令人感到羞辱的忐忑不安，即使給我 1 號，也不會令我高興起來。人們說，只有在焦慮之後才會感受到快樂，而我不是這樣，艱辛、疑慮和痛苦毀掉了我的一切。

3 月 30 日，星期五

一直畫到 6 點鐘。因為還有日光，我打開通向陽臺的門，只為了在撥弄豎琴的同時，聽見教堂敲響的鐘聲，呼吸到春天的空氣。

我心境平和，整天都在老實地畫畫。之後，我梳洗打扮，穿上白衣，坐下來撥弄豎琴。我心情平靜，為能足不出戶就安排好自己的事情，感到滿足和快樂；這裡有我想要的一切。能一直過這種生活——在等待功成名就之前，是如此快樂。即使功成名就，我也只可以犧牲兩個月的時間，然後還得關起門來繼續再工作十個月。只有這樣，才可以擠出兩個月的時間。令我煩惱的，是想到自己有朝一日必須結婚，可結婚是逃避創傷——因自憐自愛而遭受的創傷——的唯一出路。

「她為什麼不嫁人？」有人會問。人們說我已經 25 歲了，這讓我惱怒。要是我結過婚——可是和誰結婚呢？但願自己還和之前一樣身體健康。但現在如果我結婚了，我的丈夫一定要心地善良，情感細膩。他必須愛我，因為我還沒有富裕到可以自己養活自己的地步。

說出這一切的，並不是我的心。人們無法預見一切，而這取決於

——另外，也許有這種可能。我剛剛收到了下面的來信：

香榭麗舍宮法國藝術家協會年度美術展

「小姐：

「我謹代表委員會辦公室寫信告知您，您的蠟筆畫《頭像》在委員會獲得了空前的成功，請接受我最真誠的祝賀。毋庸贅言，您的畫得到了非常好的評價。

「非常高興，您今年真正獲得了成功。

「致以朋友般的祝賀，
托尼·羅伯特－佛勒里」

那麼，然後呢？信，已經寫在這兒了，但首先要給我的朋友們看看。你認為我已欣喜若狂了？根本沒有，我非常平靜。無疑，還不到欣喜若狂的時候。這個消息不再令我激動，好像是世界上最平常的事情而已。寫信給我，這件事本身就已令它失去了很多意義。假如我知道布萊斯勞接到了這樣的信，我該十分煩惱，不是因為我只珍視自己沒有的東西，而是因為自己過度的謙虛。我對自己缺乏信心。要是單憑信上的文字來看，我應該非常高興。可當好運真正降臨時，我又往往表現得猶猶豫豫，不敢相信它是真的，擔心自己高興的過早。不管怎樣，高興的理由還不十分充足。

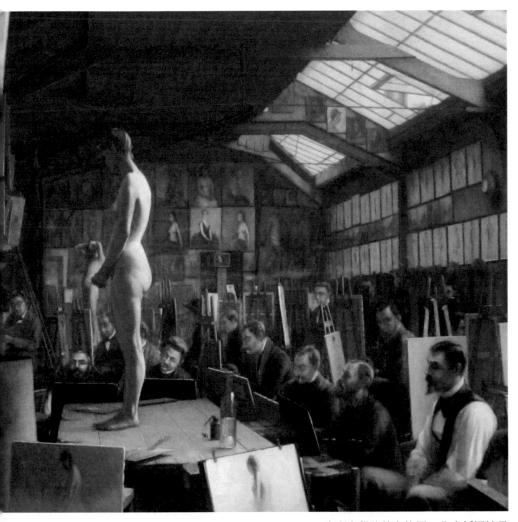

⊙朱利安學院的布格羅工作室授課情景

1883 年

3 月 31 日，星期六

不管怎樣，今天早晨，我還是去了朱利安的家，只為了再聽一次表揚。好像布格羅 [1] 對他說過：「有個俄國人，她送來的畫兒不錯——真的不錯。」「你知道，」朱利安補充道，「布格羅連自己的學生都不在乎，他能說出這樣的話，意義非同凡響。」總之，似乎我要得到一些表揚了。

4 月 1 日，星期日

咳嗽得厲害。雖然看起來沒有消瘦，但我擔心病情嚴重了。我只是不想惦記這件事，但如果病情重了，為什麼給人的印象還是各個方面都沒有問題呢？

我試圖發現自己悲傷的理由，卻一無所獲，只發現自己在過去的兩周裡什麼都沒做。雕塑碎成了粉末，所有的一切，讓我浪費了大量時間。

令我煩惱的，就是人們認為我的蠟筆畫不錯，繪畫也應該不錯。那麼，好吧！我感覺自己現在能畫出同樣出色的畫了，等著瞧吧！

我不難過，但發燒了，呼吸困難，右肺真的變嚴重了，僅此而已。

[1] 布格羅（William Adolphe Bouguereau，1825-1905），法國學院派畫家。布格羅的繪畫常用神話作為靈感，以 19 世紀的現實主義繪畫技巧來詮釋古典主義的題材，並且經常以女性的軀體作為描繪對象。

4月3日，星期二

天氣晴朗，感覺又有了力氣。彷彿有了力量，就可以創作出真正好的作品了。我感覺如此，也確信如此。

那麼，明天吧。

好像內心有一種力量，可以將想像中的任何東西都真實地呈現給世界。我感受到了一種新的力量，一種對自己能力的自信，給予了自己之前三倍的力量去工作。明天就開始畫畫，主題是我非常喜歡的。我還有另一個非常有趣的主題，等秋天不好的天氣來臨時再畫吧。我感覺每一筆都能說話，我心馳神往，陶醉於繪畫之中。

4月4日，星期三，一個值得紀念的日子

這是六個小男孩的畫像，他們圍攏在一起。最大的大約 12 歲，最小的 6 歲。最大的男孩側身背對著觀眾站著，手裡拿著鳥籠，其他孩子站在一旁駐足觀看。他們神情自然，姿態各異。

最小的男孩，僅僅能看見背部，雙手叉在背後，仰著頭。

這些人物畫像，描述起來似乎沒有什麼特別之處，可實際上，當所有孩子都圍攏在一起時，就變成了一幅興趣盎然的場景。

⊙ 瑪麗婭．巴什基爾采娃代表作品〈見面〉（Meeting），被認為是巴什基爾采娃最高成就的作品，去世當年（1884 年）參加法國巴黎沙龍協會展的作品，雖未獲獎，但受到極大關注。

4 月 15 日，星期日

　　疾病將我折磨得渾身乏力，做什麼事都提不起興趣。朱利安寫信說我的畫還沒有掛起來，托尼‧羅伯特-佛勒里不能承諾（原文如此）將它掛出來；但是，因為還沒有掛出來，所以該做的事情還是會做的。托尼‧羅伯特-佛勒里強烈（原文如此）希望以油畫（原文如此）或蠟筆畫的形式獲得補償。兩個月前，我從未料想過這樣的事情，可現在，我卻對此無動於衷，彷彿都與我無關。

　　這次提名，我曾經以為會令我激動得昏倒過去。而現在，他們告訴我很可能、甚至幾乎可以確定我要獲得提名，我卻反而激動不起來。

　　人生所經歷的事情都是有邏輯的，依照這個邏輯，一個事件為接下來的事件做好了鋪墊，而這，正是我興趣索然的原因所在。本來希望這個消息如驚天炸雷一般突然響起，本來希望這個獎牌彷彿從天而降，甚至還沒來得及喊「小心」，就瞬間將我砸進了幸福的海洋之中。

4 月 18 日，星期三

　　如果今年獲獎，我的進步就比布萊斯勞快了；在師從朱利安之前，她畫得非常刻苦。

　　剛才，還在一直彈鋼琴。開始彈的是蕭邦和貝多芬美妙的進行曲，後來想到什麼就彈什麼了——琴聲悠揚，有餘音繞梁之感。可現在，好奇怪啊！無論我怎麼嘗試，居然連一個曲調都彈不出來了，哪怕是即

興彈奏，也彈不出調兒。雖說時間、情緒等因素必不可少，可最不可缺乏的，是神聖的和絃。如果有副好嗓子，我會唱出最令人沉醉、最為動人、最為古樸的歌聲。目的何在呢？人生苦短，沒有給予人足夠的時間獲取一切。我願意從事雕塑，卻不願意放棄畫畫。不是因為希望成為雕塑家，而是因為我親眼目睹了美麗，感受到了強烈的衝動，想將這美麗的畫面呈現出來。

4 月 22 日，星期日

只有兩幅蠟筆畫得到了 1 號——布萊斯勞的和我的。布萊斯勞的畫沒有掛在與視線平行的最佳位置上，但她的《費加羅報》編輯的女兒的畫像卻掛在了好位置上。我的畫掛的位置也不怎麼樣，但托尼‧羅伯特-佛勒里向我保證，這位置還是不錯的，而且它下面掛的也不是大型作品。《艾爾瑪的頭》，從某種角度上看，位置還行——屬於所謂的值得榮耀的位置吧。總之，他說我的畫掛的位置不錯。

幾乎每天晚上，都請人和我們一起共進晚餐。聽他們談話時，我經常捫心自問：「這些人一生無所事事，只會說些蠢話，發表些言不由衷的評論，他們比我快樂嗎？」他們所關心是另外一些事情，但遭受的痛苦卻別無二致。像我一樣，他們沒有從所做的事情中獲取快樂。很多事情，他們都沒有注意到——比如說，語言的內涵或者色彩的差異。對我來說，這些東西令我興趣盎然，心情愉快。粗俗的靈魂是無法知道這些的。我聽力偶爾會比別人差一些，從這個意義上講，我不如他人。可是，比起大多數人來說，我更擅於觀察自然界的美麗，以及城市生活中

的點點滴滴。這麼說來，我終究還是得到了補償。

　　啊，不，每個人都知道我耳背，提到我的名字時，他們首先要說的就是：「她有點耳背，你知道嗎？」我怎麼會寫下這樣的字，我不明白。要自己習慣這種可怕的痛苦，可能嗎？真是無法想像，這種事可以發生在老人身上，也可以發生在某個可憐蟲身上，但怎麼能發生在一個像我這樣的女孩子身上呢？我是如此熱情洋溢，朝氣蓬勃，如此渴望生活！

4 月 27 日，星期五

　　我認為，在藝術上，洋溢的熱情可以在某種程度上彌補天才的匱乏。下面就是這樣一個例子。我已經彈鋼琴六七年了，換種說法，我有好幾個月的時間不碰鋼琴了，偶爾一年彈上一兩次，每次彈五六個小時。因此，手指就不太靈活了，所以現在很少在大家面前彈琴，就連學校的小女孩都會令我相形見絀。

　　可是，但凡聽到出色的音樂作品，比如說蕭邦或者貝多芬的進行曲，就會突然產生一種渴望，想要親手彈彈。而且只需兩三天的時間，每天練習不超過一小時，我就可以彈得非常完美，像迪索圖瓦那樣彈得不遜色任何人。他曾經過不間斷的練習，拿到了音樂學院的一等獎。

4 月 30 日，星期一

與巴斯蒂昂・勒帕熱交談，真是幸福。

他向我講述了他的奧菲利亞！

這個人，絕不是普通的藝術家。審視主題時，他不是從藝術家的角

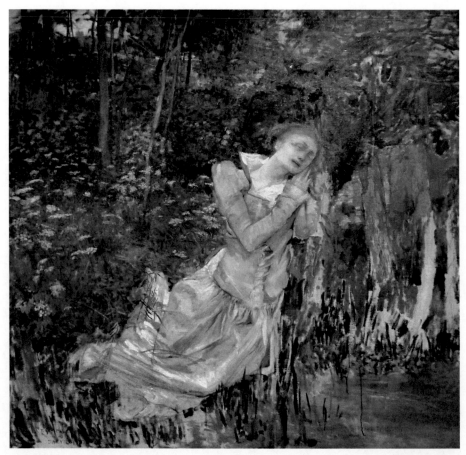

⊙ 巴斯蒂昂・勒帕熱〈奧菲利亞〉，布面油畫，52cm×60cm，1881 年，藏於法國南錫
美術博物館

度，而是從探討人性的角度。他對世界的觀察，揭示了人類靈魂最深處的祕密。他沒有把奧菲利亞看成一個瘋女孩，而是將她看成一個深受愛情折磨之人。在她的瘋癲之中，還有覺醒、苦澀、失望和絕望。對愛情的失望，在某種程度上攪亂了她的大腦。再沒有比她的故事更悲傷、更感人、更叫人心碎的了。

我為之瘋狂。啊，擁有天才，多麼令人榮耀！這個矮個的醜男人，在我看來，比天使還要英俊，還要迷人，真願意花上一生的時間聽他侃侃而談，看他揮毫作畫。他的話簡單明瞭，回應某人的評價時，他會說：「我在大自然裡真的找到了那麼多的詩意。」語氣無比真誠，令我痴迷不已。

我說得有些誇張；雖說如此，但這些的確是我的肺腑之言。

5月1日，星期二

那麼，畫展呢？好吧，風光不再。達仰 [1] 沒有參展，薩爾金特中規中矩，熱爾韋 [2] 平淡無奇，可埃內爾卻魅力出眾，他畫的是一個正在看書的裸體女人。雖然燈光不是那種自然光，一切都沐浴在光霧裡，但色調如此柔和，好像自己也被籠罩其中。朱爾斯・巴斯蒂昂高度讚揚了這幅畫。還有一幅卡贊的作品，畫的是裘蒂斯從城裡出發去見荷羅孚尼將軍

[1] 達仰（Pascal Dagnan-Bouveret，1852-1929），法國寫實主義畫家。
[2] 熱爾韋（Henri Gervex，1852-1929），法國畫家。其早期的人體作品因描繪巴黎妓女生活場景，被藝術沙龍拒之門外。此後，其作品多以現代生活為主題。主要作品有〈羅拉〉。

的情景[1]，可我更喜歡他的風景畫。我沒有花多長時間欣賞這幅畫，所以並沒有為它所迷住。但令我記憶猶新的是，裘蒂斯的魅力還不足以迷惑住荷羅孚尼將軍。

我對巴斯蒂昂‧勒帕熱的畫不是非常感興趣，可畫中的兩個人物卻無可挑剔。女孩背朝著觀眾站著，頭部幾乎什麼都看不見，只能看見一側的臉頰。她手裡擺弄著一束花——這裡蘊藏著一種情感，一種詩一般的魅力，一種無法僭越的大自然的真諦。

人物的背部是一首詩，而手，雖然只露出來一點，也畫得非常精彩，感覺畫家所渴望表達的東西，都已經表達出來。女孩低垂著頭，若有所思，好像不知道該如何放她的腳了。她所顯露的神情，是那種令人痴迷的不知所措。男孩子畫得也不錯，而女孩所象徵的優雅、青春和詩意，也都真實地表現出來了，感情充沛，精緻優雅。

可總體上說，景色不甚理想，不僅綠色有些生硬，而且視野也不太開闊，缺乏空間感。為什麼會這樣呢？有人說，背景處的色彩過於稠密了。不管怎樣，顏色太沉重了。

布萊斯勞呢？布萊斯勞的畫不錯，但我還是不太滿意。處理手法挺好的，但沒有表達出什麼東西來。雖然畫得色彩優美，但平淡了點。她畫的是三個人——一個褐髮女子，一個金髮女子和一個年輕男子——在

[1] 裘蒂斯（Judith）和荷羅孚尼將軍（Holofernes），都是《裘蒂斯傳》中人物。《裘蒂斯傳》（英文：Book of Judith），或譯《友第德傳》，是天主教和東正教《舊約聖經》的一部分。但是《裘蒂斯傳》由於是用希臘文寫出的，沒有希伯來文的原本，馬丁‧路德在修訂《聖經》時，將這篇文章刪掉。所以目前天主教和東正教的《聖經》中有保留這篇文章，在基督教新教和猶太教《聖經》中則沒有這篇文章，算作次經。《裘蒂斯傳》，與部分其他聖經正次典一樣，是一本歷史學上不承認為可靠的文獻。 文章中講亞述大軍侵入巴勒斯坦時，所向無敵，搗毀各地的神廟。直抵猶太的伯夙利亞城，這時城中一位年輕貌美的寡婦裘蒂斯主動帶領女奴出城，用美色誘惑亞述軍主帥，夜裡將其主帥荷羅孚尼（Holofernes）的頭割下逃回城中。猶太軍隊乘勢進攻，敵方因主帥死亡，無人指揮，大敗而逃。裘蒂斯是歷代歐洲藝術家所喜愛的角色，有著大量相關的繪畫、雕塑、戲劇作品，主要描述裘蒂斯斬下敵軍元帥首級的情節。幾乎每一位文藝復興時期的畫家都有過以裘蒂斯為主題的創作，可以說是較早期的「美人計」的故事。

⊙讓·埃內爾〈閱讀〉，布面油畫，17cm×23cm，1883年，
藏於波蘭華沙國家博物館

爐火邊喝茶。在中產階級的家裡，這是稀鬆平常的情景。可畫中人表情凝重，我們所尋找的社交氛圍，在這個場景裡都沒有表現出來。一個這麼喜歡談論情感的人，在這方面卻好像並沒有多少才華。只能說，她的畫還行，僅此而已。

而我的畫呢？

艾爾瑪的頭部比較理想，手法也足夠大膽，畫得自然樸實。

可畫裡有一種肅穆的氣氛，雖然在戶外畫的，但看起來並不自然。牆不像牆——變成了天空，或者變成了塗色的畫布，隨你怎麼說都行。頭部還挺好，但背景糟糕。他們該給這幅畫兒更好的位置，尤其不如它的畫都位置不錯。大家都認為，頭像——尤其大一點男孩的頭像——非常好。畫的其他部分，處理的相對簡單點，要是有更多的時間，很可能做得更好。

看著自己的畫掛在眼前，我領悟到的東西比在工作室六個月來所領悟的還多。畫展真是一所了不起的學校，我從未像現在這樣懂得這一點。

5 月 2 日，星期三

我該去劇院，可為了什麼呢？去的理由，我想了好一會兒，是為了以最好的姿態展示自我吧；這樣，有人誇我漂亮時，巴斯蒂昂也許會聽到。可這又是為什麼呢？我不知道。好吧，這個想法真愚蠢！讓那些我毫不在乎的人喜歡自己，而且還是通過慪氣的方式喜歡自己，是不是太傻了？我要好好想想。如果他是普魯士的國王，我就應該去了。可對這個偉大的藝術家，我也沒有什麼理由抱怨。我會嫁給他嗎？那麼，我圖的又是什麼呢？

為什麼要費盡心思研究每種情感。我有強烈的欲望，想要取悅這個了不起的男人，僅此而已，當然還包括聖·瑪索。我更想取悅哪個呢？無論哪個，都行，都會讓人生變得有趣起來。這個想法，增添了我的柔情，讓我看起來更漂亮了。我的肌膚光滑細膩，嬌豔欲滴；我的眼睛，神采飛揚。不管怎樣，挺有趣的。要是這種胡思亂想都有這種效果，那麼，真情實感還有什麼不能實現的呢？

畢竟，問題不在這裡。今天晚上，朱爾斯·巴斯蒂昂和我們一道進餐。我表現的既不像瘋子也不像孩子，既不愚蠢也不淘氣。巴斯蒂昂簡單，快樂，迷人。我們非常投緣，聊個不停。他非常聰明，他讓我相信，有天賦的人並不僅僅擅長某一方面，他們應該想成為什麼，就能夠成為什麼。

他還有趣。我曾擔心，對於那些介於風趣和戲謔之間的微妙的幽默，他會無動於衷。總之，他具備一切完美的品質，可以說是完美無瑕。唯一的缺憾，就是他有點麻木不仁——至少對我，幾乎是麻木不仁，他是不是有點愚鈍啊？

5月6日，星期日

許多人談論年輕的羅什格羅斯[1]的作品，畫的是阿斯蒂阿納克斯[2]被人從他的母親安德洛瑪刻[3]的胳膊里拉出來扔出城牆時的場景。

這幅畫對古典題材的作品進行了創新，沒有模仿任何人，也沒有從任何人那裡尋找靈感。色彩和手法所表現的活力無以倫比——當代藝術家沒有一個人可以做到這一點。另外，他是希歐多爾・龐維勒[4]先生的女婿——報紙是這麼說的。

無論後一消息是真是假，羅什格羅斯的確才華出眾，他才 24 歲，是第二次參加畫展。

這是人們所喜歡的繪畫方式——構圖，色彩，素描，所有的一切都蘊含了無法描述的精氣神。

這就是他的名字——羅什格羅斯——所要表達的品格，如雷聲滾滾。在詩情畫意般的巴斯蒂昂・勒帕熱之後，喬治斯・羅什格羅斯像一股湍流迎頭而至。可能，他的才華在今後將更為人所關注，他會像巴斯

① 羅什格羅斯（全名：喬治斯・安東尼・羅什格羅斯，Georges Antoine Rochegrosse，1859-1938），法國歷史題材和裝飾畫畫家。

② 阿斯蒂阿納克斯（Astyanax），希臘神話中特洛伊王子赫克托耳和安德洛瑪刻之子。

③ 安德洛瑪刻（Andromache），希臘神話中特洛伊英雄赫克托耳的妻子，史詩《伊利亞特》的女主角。她以對丈夫無比忠貞的愛而聞名。當特洛伊戰爭爆發時，安德洛瑪刻曾勸說赫克托耳不要參加戰鬥，因為她預感到丈夫將會陣亡。後來赫克托耳果然在戰爭中被希臘英雄阿喀琉斯殺死。在希臘人採用俄底修斯的木馬之計攻陷特洛伊後，城中男性居民遭到屠殺，婦女則淪為奴隸。安德洛瑪刻從大火中救出自己尚在繈褓中的兒子阿斯堤阿那克斯，但這孩子馬上又被希臘人奪走，並被扔出特洛伊城牆外摔死。這樣，安德洛瑪刻就在戰爭中失去了全部親屬（父親、丈夫和 7 個兄弟）皆為阿喀琉斯所殺，母親被阿耳忒彌斯的神箭射死，兒子在城破後被殺。戰爭結束後，作為戰利品的安德洛瑪刻被涅俄普托勒摩斯佔有，成為後者的侍妾。安德洛瑪刻的故事激發了從古到今許多藝術家的創作靈感，也被用作婦女在戰爭中遭受苦難的象徵。

④ 希歐多爾・龐維勒（Théodore de Banville，1823-1891），法國詩人、作家。代表作：《人象石柱》、《鐘乳石》、《短歌集》、《奇歌集》等。

⊙ 羅什格羅斯〈安德洛瑪刻和阿斯蒂阿納克斯的分離〉，布面油畫，884cm×479cm，1883 年，藏於法
國盧昂美術館

蒂昂・勒帕熱那樣，一心要成為繪畫界的詩人和心理學家。

我呢？我的名字——瑪麗婭・巴什基爾采娃——所要表達的是什麼呢？我願意改名，我的名字讀起來生硬、古怪，雖然它像勝利的鐘聲，甚至還蘊含著某種魅力、高傲和名望的意味，但聽起來絮叨、突兀。托尼・羅伯特-佛勒里——讀起來難道不像悼文那麼冷淡嗎？博納呢？得體，有活力，但短促、普通。馬奈 [1] 聽起來像有缺陷——一個 50 歲時才會出名的學生。布萊斯勞，聲音洪亮，平靜有力。聖・瑪索，跟瑪麗婭・巴什基爾采娃一樣，聽起來令人緊張，但不那麼生硬。埃內爾平靜而神祕，蘊藏著難以名狀的古典優雅的韻味。

卡羅勒斯-杜蘭是一張面具。達仰，彷彿隔著一層紗，微妙，細膩，甜美，強壯，等等。薩爾金特，讓人想起他的畫，想到假的維拉斯奎茲，假的卡羅勒斯，雖沒有維拉斯奎茲偉大，但還算不錯。

5 月 7 日，星期一

我又從頭畫起了小流浪漢，是幅全身像，在一塊更大的畫布上，讓這幅畫看起來更富有情趣。

① 馬奈（Edouard Manet，1832-1883），法國畫家，是法國寫實派和印象派奠基人之一。

5 月 8 日，星期二

我只為藝術生存，下樓就是吃飯，不與任何人交談。

感覺自己正上升到一個新階段。

所有的事情似乎都瑣碎無趣，所有的事情，但畫畫是例外。人生，這樣度過，也許才美麗。

5 月 9 日，星期三

今天晚上，來了一些客人。雖然他們與普通的客人完全不同，會令人大吃一驚，可我卻發現他們非常有趣。

朱爾斯・巴斯蒂昂，特別強調要集中精力做一件事情。因此，不會在自己做的事情上花無用功的。而我，精力極其充沛，因此有必要發洩一下。當然，如果談話或大笑令人疲憊，那麼最好就管住自己。不管怎樣，巴斯蒂昂說的一定對。

我們去了工作室。為了不讓他看我的那幅大型畫作，幾乎和他吵了起來；當時畫正對牆放著。

我對聖・瑪索極盡讚美之詞，朱爾斯・巴斯蒂昂抗議說他嫉妒了，他要不遺餘力地將聖・瑪索從我的心中驅逐出去。

他早已說過好幾遍了。雖然只是玩笑，可聽見他這麼說，我還是高興。

我必須讓他認為，我對聖・瑪索的欽佩要勝於對他的欽佩——當

然，從藝術的角度而言。

「你喜歡他，對不？」我對他說。

「是的，非常喜歡。」

「你像我一樣這麼喜歡他嗎？」

「噢，不，我不是女人。我喜歡他，但——」

「但跟女人的喜歡不一樣。」

「噢，是的，你對他的欽佩有那麼點兒喜歡的意味。」

「不，真的沒有，我向你保證。」

「噢，那麼，是下意識的。」

「啊，你能猜出來？」

「是的，我嫉妒他。我不像他那樣，外表英俊，皮膚黝黑。」

「他像莎士比亞。」

「沒錯！」

巴斯蒂昂本人會不喜歡我嗎？為什麼他不喜歡我？我不知道，但我擔心他不喜歡我。我們之間，總有一種相敬如賓的感覺——這些細微的情感，無法解釋，可我感覺得到。我們不是心有靈犀，因此，我會特意說一些事，也許這樣能讓他喜歡上我一點。

在藝術上，我們卻心有靈犀，可在他面前，我卻不敢談藝術。這是因為我感覺他不喜歡我的原因嗎？

總之，有什麼東西——

5 月 18 日，星期五

如果一心想要維持與巴斯蒂昂・勒帕熱的友情，那麼，就會為這段感情付出太多的犧牲，這樣反而會扭曲了友情。在我看來，這樣會將自己引入歧途。他的友情，像卡贊或聖・瑪索的友情那樣，給我帶來了巨大的快樂。可令我煩惱的是，想到自己竟然將心思關注在他本人身上——從這點上看，他並不那麼偉大，不像瓦格納 [①] 那樣，是藝術上的神明；但也只有在藝術上，才有可能對他持有深深的敬意。

我所渴望的，是在自己周圍建立一個充滿趣味的社交圈。可每當這種希望要實現時，就會發生一些令人掃興的事情，不是媽媽去俄國了，就是爸爸病危了。

我原計劃舉行一次晚宴，晚宴後再舉行個招待會。比如說，每個週四、週六都舉行晚宴，週四請社會名流，而週六請藝術家。週四晚宴後的招待會，我會邀請上個週六與我曾共進晚宴的那些最富盛名的藝術家參加。

現在，一切都結束了，但明年我會努力實施自己的計畫。我要心平氣和，就好像意識到自己有能力成功一樣；我要有耐心，就好像自己會長生不老一樣；我更要堅持不懈，就好像自己早已成功了一樣。

我要畫木版油畫了——〈春天〉：一個女人依靠在樹上，閉著眼睛在笑，好像沉醉在美好的春夢裡。周圍景色怡人——柔軟的綠地，淡淡的玫瑰香，蘋果樹和桃樹開滿鮮花，樹葉露出了枝丫——所有的一切，

[①] 瓦格納 (Wilhelm Richard Wagner，1813-1883)，德國作曲家、劇作家。以其歌劇聞名。理查・瓦格納不同於其他的歌劇作者，他不但作曲，還自己編寫歌劇劇本。他是德國歌劇史上一位舉足輕重的人物。前面承接莫札特的歌劇傳統，後面開啟了後浪漫主義歌劇作曲潮流，理查・施特勞斯緊隨其後。同時，因為他在政治、宗教方面思想的複雜性，成為歐洲音樂史上最具爭議的人物。

⊙ 瑪麗婭·巴什基爾采娃〈春天〉，木板油畫，91cm×101cm，1884 年，藏於聖彼德堡俄羅斯博物館

都給春天添上了神奇的色彩。

巴斯蒂昂‧勒帕熱要畫一幅有關年輕女孩葬禮的畫，他的藝術觀點總是很獨到，一定能畫出我一直夢想的那種場景。然而，我並不希望這樣，相反，我倒希望他呈現的是一片邪惡的綠色——可是，這個絕妙的題材，要是他沒能畫出動人的場景，我還是會感到不安的。

5 月 20 日，星期日

週五一大早，媽媽就到了俄國。週六收到了她的電報，說爸爸的身體狀況極其令人擔憂。

今天，爸爸的僕人寫信說爸爸的狀況岌岌可危；還說，爸爸遭了許多罪。很欣慰媽媽能及時趕到。

明天就要發獎了，畫展要關閉三天，週四重新開館。

我夢見床頭放著一口棺材，有人告訴我裡面躺著一個女孩，四周黑暗，鬼火閃爍。

5 月 22 日，星期二

一直工作到 7 點半。每一個聲音，每一次鈴響，每一回可哥叫，都令我的心「沉到冰底」——這句諺語說的真是入木三分，我們俄國人也這麼說。9 點了，還是沒有消息——一直在胡思亂想！沒有收到任何消

息，令人沮喪！工作室裡的人都非常有把握——朱利安，列斐伏爾和托尼，互相間談過許多次了，我不可能一無所獲的。可那樣的話，他們早該給我拍電報了。好消息總是姍姍來遲。

啊，如果獲獎了，應該早得到消息了。

我有點頭疼。

不是因為這個獎非常重要，而是因為每個人都認為我會得獎——七上八下的感覺真是可惡。

我的心在跳，在跳；可憐的生命！這種事，還有其他所有的事情，到底為了什麼？人終要死掉的！

沒有人可以逃避——這是所有人的宿命……

死掉，死掉，不再有生命——這才是可怕之處。想被上帝賦予天才，而且是能夠持續永久的天才——用顫抖的手寫下了這些愚蠢的東西，因為可悲的獲獎消息遲遲未到。

剛送來一封信。我的心有好一陣停止了跳動——這封信是杜賽（Doucet）寫的，關於我的裙腰。我要喝些鴉片漿，平復一下自己緊張的心情。看見我這麼坐立不安，大家還猜測我在構思〈神聖的女人〉。這幅畫已經打完了底稿，最近這段時間，在畫它時或者想到它時，我都坐立不安。

我無法集中精神做任何事。

9 點 15 分了。一向謹慎的朱利安不可能說話不算數的，我不可能一無所獲。可是，還是毫無聲息！

我的臉頰灼燙，感覺為火焰所包圍。做噩夢時，也會有這種感覺。

9 點 35 分了。

這時，朱利安早該到了，他 6 點就一定知道結果了，該過來與我們共進晚餐的——還是沒得到任何消息。

雖然不可能發生，但我還是認為自己沒有獲獎。這樣，現在沒有得到任何消息，也就符合邏輯了。

一直在看路過的馬車。

啊，太晚了！

榮譽勳章沒有頒給繪畫界，而是頒給了雕塑界的達魯[1]。

這跟我有關係嗎？

如果換成我，會給巴斯蒂昂頒發榮譽勳章嗎？不會，他可以畫得比這幅〈鄉村愛情〉更好。因此，這幅畫不是他的最好水準。他們也許會給他那幅了不起的〈聖女貞德〉頒獎，其中的景色三年前我還不滿意呢。

我該再欣賞它一次。

5 月 24 日，星期四

我獲獎了！

我又恢復了平靜，雖然說不上快樂，但也許可以說滿意。

我是從報紙上得到的消息。那些紳士居然怕麻煩沒有寫信給我告訴我隻言片語。

現實，總是沒有期望的那麼好，但也沒有期望的那麼壞。

6 月 11 日，星期一

父親去世了。

① 達魯（全名：朱爾斯・達魯，Jules Dalou，1838-1902），法國著名雕塑家。

我們是 10 點鐘接到父親去世的電報的，就是在幾分鐘之前。索菲姨和戴娜認為媽媽該立刻返回來，不用等到葬禮結束。我回到房間，心煩意亂，卻沒有掉眼淚。而當羅莎莉過來拿給我新裙子時，我對她說：「沒用了，先生去世了。」我情不自禁號啕大哭起來。

對於父親，我有什麼自責的嗎？我不認為有。我對他總是盡職盡責。但有時，卻總認為自己有責任；我該和媽媽一起去看他。

他只有 50 歲，遭了那麼多的痛苦！他從未傷害過任何人，身邊的人都愛他。他為人正直，反對耍陰謀詭計，待人處事，受人尊重。

6 月 15 日，星期五

康羅貝爾一家給我寫了封感情真摯的信。是的，大家都對我深表同情。

今天早晨，本不期望見任何人，可還是冒險去了小皇宮[1]——它出於某種利益需要，展出了百幅傑作：有德崗[2]的，有德拉克洛瓦[3]的，有福圖尼[4]的，有倫勃朗的，有盧梭[5]的，有米勒的，有梅松尼爾[6]的（唯一活著的藝術家的代表），等等。首先，必須向梅松尼爾道歉，我之前對

<hr>

[1] 小皇宮（Petit Palais），法國巴黎的美術館，現為小皇宮美術館。
[2] 德崗（Alexandre-Gabriel Decamps，1803-1860），法國畫家，因其東方主義作品而聞名。
[3] 德拉克洛瓦（Eugène Delacroix，1798-1863），法國著名浪漫主義畫家。
[4] 福圖尼（Marià Fortuny，1838-1874），西班牙著名的浪漫主義畫家。作品多涉及歷史、軍事題材和東方主義。
[5] 盧梭（全名：亨利·朱利安·菲力克斯·盧梭，Henri Julien Félix Rousseau，1844-1910），法國卓有成就的偉大畫家，也是法國後期印象派畫家。以純真、原始的風格著稱。代表畫作為《夢境》、《沉睡的吉普賽人》等。
[6] 梅松尼爾（Jean Louis Ernest Meissonier，1815-1891），法國古典主義畫家、雕塑家。代表作：油畫《拿破崙一世》等。

他知之甚少。上次畫展時，感覺他的肖像畫只是在構圖上稍有不足。展出的畫作都堪稱藝術精品。

但真正吸引我離開獨居之所的，是渴望看一下米勒的畫。他的畫，迄今還沒見過，卻不斷聽到別人對他的讚揚，人們說：「巴斯蒂昂是米勒不太出色的模仿者。」終於，我禁不住誘惑去看了米勒所有的畫，而且還會再去看的。如果願意，可以說巴斯蒂昂是他的模仿者，因為兩人都是偉大的藝術家，描繪的都是鄉村生活，而所有真正的傑作都有著家族一般的相似性。

卡贊的風景畫與米勒的相似度，要比巴斯蒂昂的更高。就米勒送展的六幅畫來判斷，他最令人欽佩的，是其整體效果，和諧的布局，營造的氣氛和透明度。他並不重視人物，只是簡單地進行了處理，卻也處理得大方得體。而這一點，恰好是巴斯蒂昂在今天獨樹一幟之處——在人物的處理手法上，既細緻，又飽滿有活力——真實完美地反映了大自然。他的〈鄉村夜色〉，只是一幅小尺寸的速寫，卻毫不遜色於米勒這種類型的作品。黃昏下，只能看見兩個模糊的身影。可是，我還是無法忍受他的〈鄉村夜色〉，背景實在不合適啊！他怎麼會看不到這一點呢？的確，巴斯蒂昂的大幅畫作有缺陷，色調和整體效果都有欠缺，這才讓米勒的作品顯得如此出色。無論人們持有怎樣的反對意見，在一幅畫裡，人物應該處於核心地位，而其他元素都應處於附屬地位。

就整體效果而言，〈雅克神父〉（Le Pere Jacques）要比〈鄉村愛情〉要好，〈垛草〉（Les Foins）亦是如此。〈雅克神父〉充滿了詩意，摘花的小女孩招人喜歡，老人處理的也不錯。我知道，將一幅大畫作都賦予人物特徵，極其困難，而這恰是米勒的擅長之處，也應該是畫的目的所在。在小幅畫作裡，許多細節可以忽略。我談到的這些畫，技法主導一切（不包括過於拘謹的梅松尼爾），比如說米勒的學生卡贊的畫。所謂的魅力，指的就是這種無法描繪的品質，它來自於整體效果，而不

⦿ 巴斯蒂昂·勒帕熱〈雅克神父〉，木板油畫，199cm×181cm，1881 年，藏於法國巴黎奧賽博物館

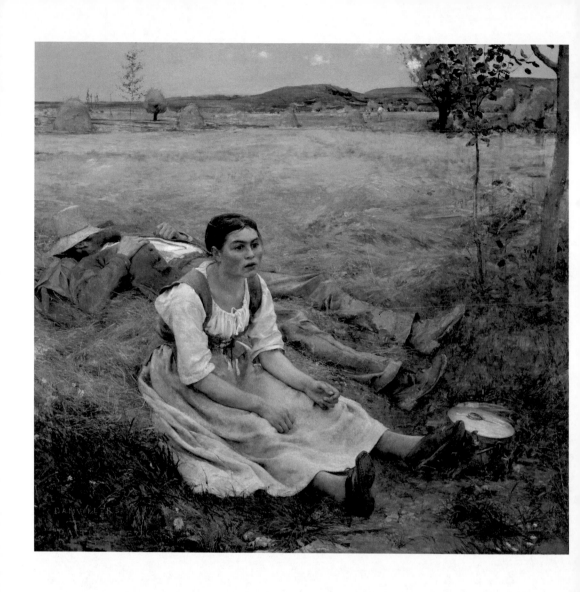

⊙巴斯蒂昂‧勒帕熱〈垛草〉，木板油畫，160cm×195cm，1877 年，藏於法國巴黎奧賽博物館

是來自於某一特定的細節。這種魅力，在小幅作品裡，只需輕快的幾筆就可以表現出來。而在大幅作品裡，情況就不會這麼簡單了——情感要依賴於科學分析。

6 月 16 日，星期六

好吧，我撤回稱呼巴斯蒂昂的作品為傑作的說法。為什麼？是因為他的〈鄉村愛情〉令我感覺吃驚，還是因為我沒有勇氣堅持自己的觀點？我們只會將不在世的人奉為神明，如果米勒沒有去世，人們會怎樣評論他？這裡，只有米勒的六幅作品，難道在巴斯蒂昂的作品裡找不到與這六幅作品同樣出類拔萃的嗎？〈無所事事〉〈聖女貞德〉《他兄弟的雕像》〈鄉村夜色〉和〈垛草〉。我並沒看過他的全部作品，而且他還在世。與其說巴斯蒂昂是米勒的追隨者，不如說卡贊是米勒的追隨者更為恰當。卡贊與米勒非常相似，只是卡贊年輕一點而已。巴斯蒂昂具有原創精神，他就是他自己。一開始，人們總好模仿他人，可逐漸地，個性就會表現出來，緊接著詩意、活力和優雅也逐漸呈現出來。如果為表現這些品質而付出的努力被稱為模仿，那可真的令人心寒。米勒的畫，我佩服得五體投地，而巴斯蒂昂的作品也同樣讓我敬佩不已，這證明了什麼呢？

思想膚淺的人說，這是模仿的結果。他們錯了，兩位演員都可以以同樣的方式感動你，因為真摯而火熱的情感是息息相通的。

埃當塞爾給我寫了十幾行的信誇獎我，說我是傑出的藝術家，是個小女孩，也是巴斯蒂昂的學生。請注意這種說法！

看見了聖‧瑪索雕塑的勒南 [1] 的半身像。昨天，又看見了勒南本人乘坐小馬車路過，與雕像還真的挺像的。

6 月 18 日，星期一

有件事要說一下，駐聖彼德堡的《新時代週刊》（New Times）記者寫信要求採訪

⊙聖‧瑪索〈勒南的半身像〉

我，我答應今天早晨 11 點與他會面。這是一家非常有名的期刊，要採訪我的這位 B 先生負責給期刊寫稿，其中就有關於對巴黎作家繪畫作品的研究——「鑑於您在他們當中具有舉足輕重的地位，我希望您允許我採訪」等等。

我讓索菲姨單獨和他待了一會兒，才下的樓。為了採訪效果，索菲姨會告訴他，我很年輕等類似的事情，讓他有所準備。他看了我所有的畫，還記了筆記。「您什麼時候開始畫畫的？」他問道，「在多大年齡、什麼情況下？」等等。我成了這份重要期刊的記者要採訪寫文章的藝術家了。

這才是個開始。正是這次獲獎，令我獲得了這些，但願這份報導起到好效果。我不知道他的那些筆記是否恰當，因為其中的說法我都沒聽過，真是尷尬。

是索菲姨和戴娜告訴了他——什麼？我焦急地等著報導，兩周後才

① 勒南（Ernest Renan，1823-1892），法國研究中東古代語言文明的專家、哲學家、作家。他以有關早期基督教及其政治理論的歷史著作而著名。

會登出來。

報導裡特意強調說我如花似玉。

6 月 21 日，星期四

明天就發獎了。他們給了我長長一串兒的獲獎名單，上面（繪畫部分）有我的名字，真是開心。但對於出席與否，我還是有點猶豫——有點不太值，但如果——

我害怕的是什麼呢？我說不出口。

6 月 22 日，星期五

看到出席頒獎的人物，我突然想到，站起來走到台前有點可怕。

索菲姨和戴娜坐在我後面，只有領獎者才有資格坐椅子。

這一天終於結束了，與我想像中的截然不同。

噢，明年再獲一個獎，終於實現自己的夢想了！有人為你鼓掌，成功了！毋庸置疑，得了二等獎，就會想獲一等獎？當然。

之後，就是十字勳章？為什麼不呢？再然後呢？

享受勞動的成果，奮鬥的成就，繼續工作，盡可能取得進步，努力快樂起來，愛他人並為他人所愛。

是的，等好吧，不急。五年之後，與今天相比，我似乎既不會變醜

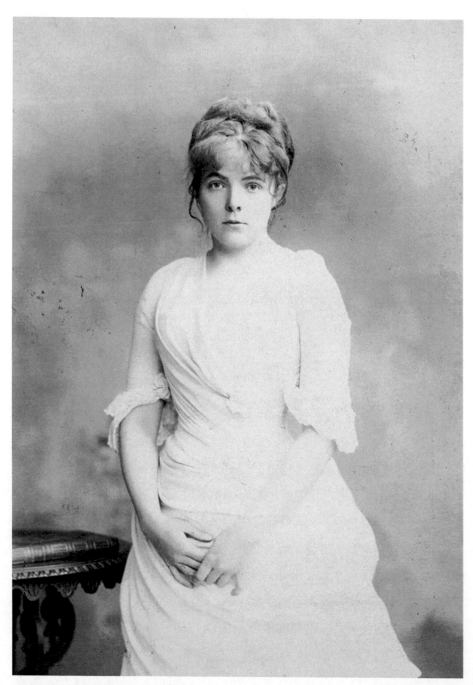

⊙ 瑪麗婭·巴什基爾采娃（1883 年攝）

也不會變老。要是匆匆忙忙就嫁人，我會後悔的。不管怎樣，嫁人是遲早的事。我 22 歲了，人們以為我很大了，不是因為我看起來大，而是因為我長的就這樣。13 歲住在尼斯時，就被人誤以為有 17 歲了。

總之，要嫁就嫁給真正愛自己的人；否則，就成了最不幸的女人。而愛我的這個人，至少應該是理想的結婚物件。

只要功成名就！只要事業輝煌！——一切就都迎刃而解。不，一定不要指望遇到一個人，他既尊重我又愛我，還能成為我的理想伴侶。

普通人害怕出了名的女人，而非凡的天才又鳳毛麟角。

6 月 24 日，星期日

最近，一直在想過去寫的關於彼得羅的事情，真是不可理喻。比如，我說，總在晚上想到他，如果他突然來到尼斯，就會投入他的懷抱。人們會以為我愛上了他——讀者們也會這麼認為。

可事實永遠、永遠、永遠不可能是這樣。

經常在夏夜，當心中充滿莫名的渴望，就感覺想要投入情人的懷抱。這種感覺，在我身上發生了上百次。這個情人有名有姓，是個真實的人，我能稱呼他為——彼得羅。可是，還是別再提彼得羅了！

曾經幻想成為紅衣主教的姪媳婦，他也許有一天會成為教皇——僅此而已。

不，我從未愛過。而現在，我永遠不會戀愛了。現在的我，變得如此挑剔，要取悅於我，必須比其他人優秀很多，而且這是底線。只因他相貌英俊，就愛上他——不，這種事不可能再發生了。

7 月 3 日，星期二

畫沒有進展，我絕望了。沒有什麼可以安慰我的。

終於，《新時代週刊》上的文章登出來了，寫得非常好。但我還是感覺有些難為情，因為文章說我只有 19 歲。可我比這大，甚至有人認為我比實際年齡要大很多。

不管怎樣，文章在俄國產生了巨大的影響。

愛情——那是什麼？

什麼是愛情？我從未體驗過這種情感。建立在虛榮之上的那種幻想，它轉瞬即逝，稱不上愛情。因為想像力需要填補，所以，我喜歡上了某人。我喜歡他，因為這麼做是我偉大心靈的需要，而不是因為他個人的德行。這就是區別，而且，是天壤之別。

還是轉向另一話題吧——談談藝術。我幾乎不知道如何在繪畫方面取得進步，我模仿巴斯蒂昂·勒帕熱，這令人遺憾。模仿者永遠不會與他所模仿的大師相提並論。本性，是闡釋個人印象的手段，只有發現了表達自己本性的新管道，才會成為偉大的畫家。

我的藝術已不復存在。

在〈神聖的女人〉中，我已發現了一絲跡象，可在其他作品中呢？在雕塑裡，情況不一樣；可對繪畫而言！

〈神聖的女人〉，我沒有模仿任何人。我以為這幅畫會產生巨大的影響，不僅因為自己用最忠實於大自然的手法處理這幅作品，而是因為這個題材帶給了我前所未有的熱情。

小男孩的那幅畫，雖然取材於街頭，屬於那種日常經常見到的普通場景，可還是令人想起了巴斯蒂昂·勒帕熱。這位藝術家，總是讓我產

生一種無法描述的忐忑不安的感覺。

7 月 14 日，星期六

你讀過司湯達 ① 的《論愛情》嗎？我正在讀。

要麼就是從未陷入愛河，要麼就是不再愛某個想像中的人了，我是哪一種呢？

讀讀這本書吧。它比巴爾札克的作品還要細膩，還要真實有趣，而且更富有詩意，它絕妙地表現了人之所想，我之所感。我總好分析自己的情感。

我從未真正愛過，除了在尼斯之外，可當時我還是個孩子，對社會一無所知。

後來，對那不爭氣的彼得羅，我產生了病態的幻想。

記得在尼斯時的場景。當時，我獨自站在陽臺上，聆聽著輕快的小夜曲。無需任何理由，這場景，這音樂，足以令人心馳神往。除了義大利，在其他任何地方，無論是在巴黎還是在什麼地方，我從未體驗過這種情感。

① 司湯達（原名馬里 - 亨利·貝爾，Marie-Henri Beyle，「司湯達」是他的筆名，1783-1842），19 世紀法國批判現實主義作家。他以準確的人物心理分析和凝練的筆法而聞名。代表作：《紅與黑》、《帕爾馬修道院》等。

1883 年

8 月 3 日，星期五

巴斯蒂昂·勒帕熱叫我絕望至極。每當我仔細觀察大自然的時候，每當我尋求真實再現大自然的時候，就情不自禁想起這位偉大藝術家的作品。

他掌握完美闡釋情感的祕訣。人們總好談論現實主義，可現實主義者卻不知道什麼是現實主義。有人行為粗俗，卻以為這就是自然而然的表現。現實主義絕不包含臨摹粗鄙的事物，它創造的是真實事物的副本。

8 月 5 日，星期日

人們說，我對 C[1] 充滿天真的幻想，這是我不嫁人的理由。可是他們不明白，雖然我擁有豪華的嫁妝，卻仍不是侯爵夫人或伯爵夫人。

愚蠢的人啊！幸運的是，為數不多的在讀我日記的你們，不同於一般人，你們是我親愛的密友，知道該相信什麼。讀到這些話的時候，所有那些我談到的人可能已經去世了，而 C 很可能會將「一位漂亮的外國女孩為這位騎士所傾倒」之類的甜言蜜語帶進了墳墓。愚蠢的人啊！其他人也會相信——愚蠢的人啊！你們非常清楚，事實並非如此。也許，因為愛情而拒絕成為侯爵夫人，這雖然浪漫，卻成為了我拒絕的理由。天啊！這的確是讓我拒絕的理由。

[1] C，指保羅·凱撒涅克（Paul de Cassagnac，1843-1904），法國波拿巴主義者，瑪麗婭曾深深愛過他。

8 月 12 日，星期日

單單想到巴斯蒂昂‧勒帕熱要過來，就令我非常緊張，無所適從。這麼好情緒化，真是可笑。

教皇與我們共進晚餐。巴斯蒂昂‧勒帕熱非常聰明，可還是沒有聖‧瑪索出色。

我沒有讓他看我的作品。晚餐時，我幾乎沒有講話，換句話說，我沒有怎麼表現自己。每當巴斯蒂昂‧勒帕熱引入有趣的話題時，我都無法回答他，甚至跟不上話題，因為這些話題雖然簡潔明瞭，卻意味深長，一如他的畫作。如果我是朱利安，我就會引領話題，這是我最喜歡的談話風格。巴斯蒂昂見多識廣，聰明睿智，我還曾擔心發現他某些方面的無知。

總之，他說的一些話，我本該及時回答的，以此顯露自己的冰雪聰明。可我還是保持著沉默，任他繼續下去。

幾乎沒有寫日記，這一天令我徹底沮喪。

我渴望獨處，只為了和自己交流一下他留給我的印象，因為這種印象既深刻又有趣。可在他到了十分鐘後，我就已經在精神上屈服了，承認了他的駕馭能力。

本該說的話，一句都沒有說出來。他的確是神明，意識到自己的力量；而我的表現，也更令他相信自己擁有神明的力量。在俗人眼裡，他矮小醜陋，但對像我這樣的人而言，卻光彩照人。他怎麼看待我的呢？我表現窘迫，笑得過多。他說，他嫉妒聖‧瑪索。偉大的勝利！

8 月 21 日，星期二

不，我要像科利尼翁小姐那樣，活到 40 歲，才可以死去。35 歲時，我會病入膏肓；36 或 37 歲時，整個冬天都將躺在床上，然後結束一生。

遺囑？我所要求的，就是我的一尊雕塑和一幅畫，雕塑是聖·瑪索做的，畫是巴斯蒂昂·勒帕熱畫的；放在巴黎某個教堂中顯眼的位置上，周圍簇擁著鮮花。在我的誕辰，為了紀念我，最著名的歌手會唱起威爾第 ① 或佩爾戈萊西 ② 的彌撒曲。

另外，我將為兩種性別的藝術家都設立獎項。

我的確喜歡活下去，但我非天生的天才，最好還是死掉。

8 月 29 日，星期三

雖然天很熱，但我還是不停地咳嗽。模特兒休息時，我斜躺在沙發上，迷迷糊糊地打著盹。這時，出現了一種幻覺，看見自己躺在沙發上，一根點著的大蠟燭立在我旁邊。

那將結束所有的痛苦。

死亡？我驚恐不已。

我不希望死掉，這太可怕了。快樂的人們，是怎樣對待死亡的，我不

① 威爾第（全名：朱塞佩·福圖尼諾·弗朗切斯科·威爾第，Giuseppe Fortunino Francesco Verdi，1813-1901），義大利作曲家。

② 佩爾戈萊西（全名：喬瓦尼·巴蒂斯塔·佩爾戈萊西，Giovanni Battista Pergolesi，1710-1736），義大利作曲家、小提琴家、管風琴家。

知道。對我來說，我真的非常可憐，因為我已不再指望上帝給予我任何幫助。當至高無上的避難所令我們失望的時候，我們就一無所有了，只有死掉。沒有了上帝，就沒有了詩歌、真情，也沒有了天才、愛情和抱負。

9 月 13 日，星期四

司湯達說，一旦悲傷得到美化，似乎就不那樣苦澀了。他的這一發現入木三分，可怎樣才能美化自己的悲傷呢？簡直如天方夜譚！悲傷是那麼苦澀，那麼乏味，又那麼可怕。即使現在，每次提到它時，我都會痛苦萬分。我有時耳背，怎樣才能把這種悲傷表現出來呢？願上帝的旨意成全！司湯達的這一說法，反復出現在我的腦海之中，引起了我的共鳴。無論給予自己怎樣的關心，我終將死去，自然而平靜。這樣也不錯，眼睛給我帶來太多的煩惱了。過去的兩周裡，我既沒畫畫也沒讀書，沒有一點好轉的跡象，眼睛一跳一跳的，總感覺黑色的小斑點在眼前浮動。

也許這是因為在過去的兩周裡我犯了支氣管炎。這種病，無論是誰，都要臥床休息的。可我，還是如以往一樣到處閒逛，好像沒事人兒似的。

畫戴娜的肖像，帶有悲劇的色彩。完成時，我也許會雙鬢染上華髮。

9 月 15 日，星期六

今天早晨去工作室看巴斯蒂昂的畫作。怎麼評價它們呢？美得不能再美了。今晚，朱利安要和我們一起進餐。他說，有三幅畫給藝術家帶來了絕望。是的，絕望。從未有任何作品可以與這三幅畫相媲美，它們栩栩如生，彷彿靈魂附體。其技法也令人讚嘆，簡直無與倫比，它們就是真實的世界。看到這些作品之後，如果還要繼續畫畫，一定會瘋掉的。

一幅是小型畫作，叫做〈麥子成熟了〉（Les bles Murs）。一個男人背對著觀眾，正在收割。這幅畫不錯。

其餘兩幅畫真人大小：〈垛草〉和〈收穫馬鈴薯〉（Les ramasseuses de pommes de terre）。

多麼美妙的色彩！多麼精巧的構思！多麼高超的技法！這些畫作，色彩豐富，只有在真實的大自然中，才可以找到；其中的人物，極富生命力！

把各種色調簡單地混合在一起，這才是完美的藝術，令人感嘆連連。

進入房間時，沒有意識到畫作就放在那裡。看見〈垛草〉時，我才在它面前停下腳步，就好像一個人停在了突然打開的窗子前，透過窗戶，看見了

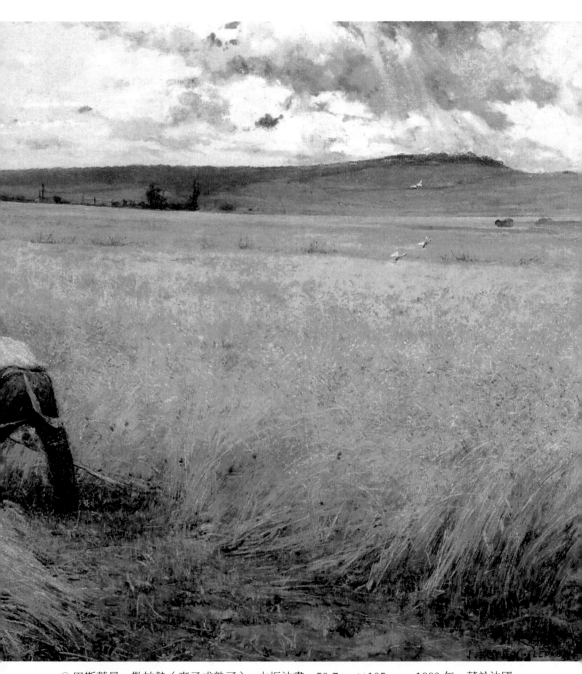

⊙ 巴斯蒂昂‧勒帕熱〈麥子成熟了〉，木板油畫，50.7cm×105cm，1880 年，藏於法國
巴黎奧賽博物館

⊙ 巴斯蒂昂・勒帕熱〈收穫馬鈴薯〉或〈十月〉，木板油畫，180cm×196cm，1878年，藏於澳大利亞墨爾本維多利亞國立美術館

美麗的自然風光。

　　大家對巴斯蒂昂不公平，他比其他畫家不知好上多少倍，無人可與他媲美。

　　我病得非常、非常嚴重，胸前塗了大量的起皰膏。你怎麼還會質疑我的勇氣和對生存的渴望呢？除了羅莎莉，沒有人知道這些。我在工作室走來走去，讀書，聊天，唱歌，聲音美妙。因為我周日通常不工作，我的表現並沒令大家感到吃驚。

9 月 18 日，星期二

　　俄國報界對我的關注，似乎引來了許多人的目光——其中就有大公夫人凱薩琳。媽媽與她的大管家及其家人非常熟，經過慎重考慮，他們才選我當伴娘的。

　　首先必須要把我引薦給大公夫人。該做的事情都做了，但媽媽錯就錯在任由事情發展，才落得了回到原點的地步。

　　然後——我的閨蜜需要一個靈魂姐妹。我永遠不會有朋友的，克雷爾說我不會有女友，因為我沒有其他女孩的那種小祕密和風流韻事。

　　「你太規矩了，」她說，「什麼都不隱藏。」

1883 年

10 月 1 日，星期一

　　我們今天參加了屠格涅夫①遺體運回俄國的儀式。他是偉大的作家，兩周前去世的。儀式之後，我們去了畫展。看到巴斯蒂昂・勒帕熱的作品時，我無法抑制住自己的崇拜之情——由內而發的崇拜之情；可是，我擔心大家以為我愛上了他。

　　梅松尼爾？梅松尼爾簡直是魔術師！他畫的人物如此細膩，需要放大鏡才可以欣賞。他的畫會令你先是驚訝不已，繼而又讚嘆不止。可一旦背離這種細膩的風格——頭部只有一公分那麼大——他的畫風就生硬而普通了。雖然他參展的畫其實只能說不錯，還行，可沒有人敢這麼說，因為大家都欽佩他。

　　可是，他畫的那些人，都西裝革履的，要麼在撥弄琴弦要麼在騎馬——這是藝術嗎？畢竟有許多風俗畫家也可以畫這些東西。

　　但是，梅松尼爾的那些畫，的確令人欽佩。首當其衝的，就是〈在昂提布的路上〉（Jouersde boules sur la route d'Antibes），雖然人物的服裝有點古樸，可臨摹的卻是真實的生活場景，明亮、透徹。接下來是他父親和他本人騎馬的那幅畫；再就是〈版畫家〉（Graveur a Teau-forte）了，畫中的一個人，正陷入沉思之中；另外，他還抓住了版畫家的動作和表情，而且真實地表現了出來。這幅畫饒有趣味，令人感動；其中的細節也很完美。還有那幅路易十三時期騎士的畫，真人大小，騎士正向窗外望去，動作很合理，很人性化，簡單自然——真的有些真實生活的意味。

① 屠格涅夫（Ivan Turgenev，1818-1883），俄國 19 世紀批判現實主義作家、詩人和劇作家。代表作：《父與子》、《前夜》、《貴族之家》、《獵人筆記》等。

頭部兩公分長的那些畫，只是些草圖；人物越大，畫的就越糟糕。

梅松尼爾的才華令我肅然起敬，但他沒有打動我的心。反過來，再看看巴斯蒂昂·勒帕熱的作品！要是我說它們比梅松尼爾的好，許多人會驚呼出來。然而，事實就是如此。巴斯蒂昂·勒帕熱的畫無與倫比。隨你怎樣反對他的其他作品——也許，你沒有理解而已——可看看他的肖像畫！再有沒有比他畫得更好的了。

⊙梅松尼爾〈在昂提布的路上〉，木板油畫，24cm×32cm，1850年，私家收藏

⊙梅松尼爾〈畫家與父親〉，木板油畫，24.3cm×19.7cm，1865 年，藏於英國倫敦華萊士收藏館

⊙梅松尼爾〈版畫家〉（上），木板油畫，
　105cm×90cm，1855年，藏於英國倫
　敦華萊士收藏館
⊙梅松尼爾〈路易十三時期騎士〉（下），
　木板油畫，65cm×45cm，1861年，藏
　於法國巴黎奧賽博物館

10 月 6 日，星期六

剛剛讀完一部法文版小說，是才華橫溢的屠格涅夫寫的。這本書，讓我知道了外國讀者對他的印象了。他是位偉大的作家，睿智而敏銳的思想家、詩人，又一位巴斯蒂昂·勒帕熱。他的段落描寫，文字優美。他是用語言，而巴斯蒂昂·勒帕熱是用色彩，兩者都在闡釋著最細膩的情感。

米勒——多麼與眾不同的藝術家啊！巴斯蒂昂同米勒一樣，都充滿了詩意。我用這一愚蠢的詞彙，就是為了讓那些無法理解我的白痴能夠聽得懂。

在音樂上、文學上或藝術上，只要是偉大的、浪漫的、美麗的、細膩的和真實的，都會令我想起這位傑出的藝術家和詩人。他選擇的題材，那些時尚人士會以為粗俗，可他從中汲取的卻是最為精華的詩意。

一個女孩在放牛，或者一個女人在田裡耕作，還有比這樣的題材更司空見慣的了嗎？「這些早有人畫過了。」你會說。可是，他卻獨具匠心選擇了它們，僅僅在一幅畫裡，他卻給予了我們無限的浪漫情懷。遺憾的是，我們當中，也許不超過十個人能夠理解他。

屠格涅夫描寫的也是鄉村生活——俄國農民的悲慘生活，卻那麼真實，那麼質樸，那麼真誠！他所描繪的場景，多麼動人，多麼富有詩意，多麼壯觀啊！

不幸的是，這一點只有俄國人才能欣賞到，只在社會科學領域，他才高人一籌。

10 月 22 日，星期一

要是能證明自己的病情是幻想，我該不勝欣喜。

曾有一時，患上肺結核好像成為了一種時尚，大家都試圖表現出病快快的模樣，甚至說服自己得上了肺結核。啊，但願這種病最終只是憑空幻想！無論如何，我都渴望活著。無論因為正在遭受失戀的痛苦，還是因為個人的多愁善感，或者其他什麼理由，我都不希望自己死掉。我渴望出人頭地，享受這個世界上最極致的幸福。

11 月 5 日，星期一

樹葉掉了，不知道怎樣才能完成自己的畫。我不走運。運氣啊！多麼可怕啊！多麼神祕且可怕的力量！

啊，是的，一定要畫完它，而且要快，要快！兩周之後，給羅伯特 - 佛勒里和朱利安看，嚇他們一跳。

要是能做到這一點，我就恢復了生命力。我痛苦，因為今年夏天沒做什麼有意義的事情，內心充滿了深深的懊悔。我願意更精准地為自己定位——好像總是無精打采的，卻又那麼心安理得。我猜想，剛剛失血過多的人，才會有我這樣的感覺。

我已下決心——要等到 5 月。為什麼這種狀況要 5 月才會改變呢？不管怎樣，誰知道呢？

想到了自己的才華，雖然是碩果僅存的才華，卻仍讓我找到了一絲

內心的安慰。這種安慰，讓我在晚餐時像其他人一樣融入談話——一副和藹可親的樣子，神態平靜而莊重，就好像第一次盤起頭髮變成了淑女時的樣子。

總之，我體會到了一種內在的平靜，我要心平氣和地繼續工作。從今往後，我所有的行為都要在平和中進行，充滿柔情地俯瞰整個世界。

我一如既往的平靜，也許因為我強大了，有耐心了，彷彿預知了自己的未來——誰知道呢？我真的感覺自己又被給予了新的尊嚴，對自己有了信心，我就是力量——然後呢？這難道不是愛情嗎？不是的，可除了這種情感，我看不到自己感興趣的東西。小姐，全身心投入到藝術當中，這才是你需要的。

每當幻想自己出人頭地時，就好像被閃電閃花了眼，又好像觸著了電，於是，情不自禁地從座位上跳起，在房間裡來回踱步。

據說，要是 17 歲就嫁了人，就會變成另外一個人，這種說法錯了。為了讓我像其他人那樣嫁了，才有必要讓我變成另外一個人。

你真認為我曾經愛過？我不這麼認為。那些飛逝的幻想看起來像愛情，但它們不可能是愛情。

那種過分的軟弱，我還是能感受得到。也許，可以將自己比喻成松了弦的樂器。為什麼會這樣？朱利安說，我讓他想起了秋天的景象；或者，在冬天的濃霧裡，一個人在淒涼而人煙稀少的野外散步。我親愛的先生，這正是我的寫照！

11 月 12 日，星期一

《自由報》的杜蒙先生過來看我們。他不喜歡我所選擇的畫風，但他還是說了許多誇獎我的話。談話期間，他吃驚地問我，像我這樣生活在高雅環境中的人，怎麼會喜歡醜陋的東西呢？他認為我的那些小男孩醜陋。

「你為什麼不選擇漂亮的事物呢？」他問道，「它們也會達到同樣的效果。」

冒昧地說，我選擇的是富有表現力的臉，可有人卻沒有看見，無法體會到在街道四處跑跳的孩子們身上煥發出來的那些美麗的奇蹟。這些人，應該去香榭麗舍大街，畫些繫著絲帶的可憐的嬰兒。他們一定可以找到那些嬰兒的，當然，會有保姆守候在嬰兒身邊。

那麼，哪裡去尋找姿態呢？哪裡去尋找原始社會才有的古樸的自由呢？哪裡去尋找真正的表現力呢？因為即使是上層社會的孩子，也要學習表現力的。

總之，我做的沒錯。

11 月 22 日，星期四

俄國的《插畫世界》在首頁登出了我的油畫作品——〈讓與雅克〉(Jean et Jacque)。

這是俄國最有名的插畫期刊。可以說，有種回家的感覺。

難道不該欣喜若狂嗎？為什麼要欣喜若狂？這讓我開心，但我不會因此忘乎所以的。

為什麼不呢？因為這還不足以實現自己的抱負。如果兩年前獲得了提名，我會激動得暈倒的。如果他們去年給我頒了獎，我會將激動的淚水灑在朱利安的胸前。但現在——天啊！人生所有的事情，都環環相扣，緊密相關，互為鋪墊。如果明年獲了三等獎，這再正常不過了。可如果他們什麼獎都不給我，我會怒不可遏的。

只有意外獲得的東西——尤其是意外的驚喜，才會令人欣喜若狂。

12 月 1 日，星期六

到底可不可以不再欺騙自己了？誰會將那些最美好的歲月——也許，都白白浪費了！——返還給我呢？

沒有更好的事情可做，這足以回答那些庸俗的疑惑了。無論何時何地，讓我過別人的生活，我都會苦不堪言。另外，我就不應該在道德上有所進步，它賦予我的是令人尷尬的優越感——對自己而言。司湯達至少與一兩個心靈相通的人保持聯繫；而我，可悲的是，卻發現每個人都平淡乏味。即使那些原本以為睿智的人，到頭來也令人感到乏味。這是因為我走入所謂的誤區了嗎？不是的，但我想，當人們認為我有能力做些事情，從而給自己帶來尊嚴、精緻甚至高雅時，我有充足的理由表示吃驚和不滿。

要知道，我需要有人真正懂我。這個人，我可以向他袒露一切，從他的話中看到自己的思想——那麼，我的孩子，這就是愛情。

也許如此，可並不一定是愛情——有些人，他們對人有睿智的看法，你也想與之交談——即使這樣，已經夠開心了。我不認識這樣的人；唯一認識的人，就是朱利安，可他變得日益不好相處了。當他開始那些無聊且拐彎抹角的嘲諷時，尤其有關藝術方面的，我會恨得牙咬得嘎嘎的。他不明白，我並不眼瞎，我想要成功。他認為我有些自我陶醉。

　　可是，不管怎樣，他有時還是個好知己。情感的絕對平等是不存在，那種情感只存在於戀人之間！只有愛情，才能創造奇蹟。難道不是情感的絕對平等，才產生愛情的嗎？——是靈魂知己。而我，發現這一比喻，雖然已被人糟蹋了無數遍，卻非常恰當合理。誰會是那個靈魂知己呢？那個人，即使你踮著腳尖也難覓到。

　　他的每一句話，每一種表情，都不應該令我對他產生反感，這是必要條件。不是因為我要求他達到無法實現的完美，也不是因為他應該高人一等，而是因為我要求他的善變應該是那種有趣的善變，不會降低他在我心目中的形象。他應該與我的理想相吻合——不是希望他成為那種天方夜譚般陳腐的神明，而是希望他身上的一切都應令我開心，我不會發現他有什麼意想不到的呆笨、麻木、孱弱、愚蠢、卑鄙、虛假或唯利是圖。這些瑕疵，無論多麼不起眼，都足以毀掉他在我心目中的形象。

12 月 2 日，星期日

　　總之，我的心空虛，空虛，空虛。但為了開心，又必須要沉迷於夢想之中。我幾乎體驗到了司湯達所提及的所有情感，可還是沒有體會到真正的愛情，他所謂的激情之愛——數不勝數的異想天開和幼稚蠢行。

而我們常常看見的情景卻是，最令人討厭的人在享受著快樂，因為他們在特定的某一天恰巧邂逅了真愛。

如果一個人——無論男女——總忙於工作，或者一門心思只醉心於功名，就不可能像一心一意地只想著愛情的那種人去愛別人。

12 月 3 日，星期一

我聰明，有智慧，有洞察力。事實上，具有所有良好的道德品質，而且沒有偏見。雖然具備了這些素質，卻為什麼不能對自己有清醒的判斷呢？

我有藝術才華，或者說，會在藝術上有所建樹，對吧？對我自己，毫無偏見的看法到底是什麼呢？

這些問題比較可怕，因為與努力奮鬥的理想相比，與其他人相比，我幾乎很少想到自己。

人不可能對自己形成恰當的判斷，所以——只要我不是天才。我從未創造出任何作品，可以使人們——即使是自己——對自己做出清醒的判斷。

12 月 10 日，星期一

數以百計不知名的人，取得了像我一樣的成功，可他們從未抱怨過自己沒有發揮出才能。如果你發現自己的才華令你感覺尷尬，那是因為

你沒有才華。有才華的人，就有能力支撐起才華。

「才華」這個詞，與「愛」一詞相像，第一次寫出來時總是感覺很難。可一旦寫了出來，就會在任何時刻、在任何場合都可以揮灑自如。與許多事情一樣，開始時似乎艱難得令人感到可怕，覺得難以實現——可一旦了解了它們，就會全然投入其中，完全沒有了之前的那種猶豫和恐懼。這一有趣的發現，似乎並不一目了然。不管怎樣，必須竭盡全力。一直工作到 7 點，既然還有沒寫完的話，就必須讓這些話從筆端流出。

我瘦了。好吧——上帝，憐憫我吧！

12 月 23 日，星期日

真正的藝術家永遠不會快樂的。首先，他們意識到，大多數人是無法理解他們的。他們知道，自己只在為少數人工作，而大多數人要麼只知道追尋自己糟糕的品位，要麼盲從於《費加羅報》的觀點。

在所有階層中盛行的無知，只要與藝術相關，都很可怕。

大談特談藝術的人，大多數都是在重複著道聽塗說的觀點；而這些觀點，則來自於那些人們認為對藝術有鑑賞力的專家。

我認為，終有一天，人們會更敏銳地感受到這些——那時候，再沒有人會為胡言亂語的評論捧場了；那時候，愚蠢的發現才會真正令人感覺痛苦；那時候，聽人們花費好幾個小時交流著愚蠢的看法——既無新鮮感，又無可圈可點之處——成了一種十足的折磨。

我不屬於那些與眾不同之人，對來訪者的陳詞濫調難免要敷衍幾句，客廳裡的他們裝腔作勢、互相吹捧，話題除了天氣，就是義大利歌

劇的套話，著實令我作嘔。但要求所有的聊天都應該有趣，我還沒愚蠢
到這地步。社交場合常有的客套話，雖然有時有趣，但經常枯燥無聊，
可至少沒有打擾我平靜的心情。我偶爾，有時甚至帶著喜悅，聽著這些
套話。我所痛恨的，是那些名副其實的蠢行，不可救藥的愚蠢，真正缺
乏——總之，那些世故且愚蠢之人常有的聊天方式。

　　傾聽這種聊天，就像在慢火上遭受炙烤。

12 月 31 日，星期一

　　昨天，瑪瑞夏爾（Marechale）和克雷爾與瑪蒂爾德公主一起進了
餐。克雷爾告訴我，列斐伏爾對她談到了我，說我曾經質疑過自己的才
華，列斐伏爾說我與眾不同，社交廣泛；另外，還說我受到一位著名畫
家的關注和指導（說這話時，她的眼神意味深長）。

　　克雷爾（盯盯地看著他）：「什麼著名畫家？朱利安？」

　　「不，是巴斯蒂昂‧勒帕熱。」

　　克雷爾：「噢，您完全錯了，先生，她一直在畫畫，很少外出。至於
巴斯蒂昂‧勒帕熱，她只在她媽媽的客廳裡與他見過面，他從未去過她
的工作室。」

　　克雷爾是個可愛的女孩，說的全是大實話。上帝作證，這位朱爾斯
沒有給予過我任何幫助。可是，列斐伏爾卻不這麼認為。

　　現在是凌晨 2 點鐘，新年開始了。午夜時分，在劇院裡，我手裡
拿著表，許下了只有兩個字的心願——這兩個字，無論寫下來還是說出
來，都響亮、美麗、偉大，令人陶醉——名望。

渴望
榮耀

烏克蘭天才女藝術家瑪麗婭‧巴什基爾采娃的日記

MARIE
BASHKIRTSEFF

1884年

海倫姑姑一周前去世了，保羅拍電報告訴了我們這個消息。

今天，收到了另一份電報：叔叔亞歷山大死於中風。這個消息對我們是個打擊。他對家庭盡忠盡職，愛自己的妻子幾乎愛得發瘋。他從未讀過巴爾札克的作品，也未讀過任何小說家的作品，對戀人間用來表達愛情的浪漫話語知之甚少；然而，回想起他曾經說過的一些話，我還是為他的離世感到極度悲傷。有一次，有人試圖讓他相信，他的妻子受到了鄰居的格外關照，我記得他說：「好吧，假設他們告訴我的這件可恥的事情是真的！我的妻子，我與她一起生活了 15 年的時間，她難道不是我的肉中之肉、血中之血、靈魂中的靈魂嗎？我們難道不是一體的嗎？如果我犯了過錯，難道我不會原諒自己嗎？那麼，為什麼我不會原諒自己的妻子呢？如果我不這麼做，就像在挖自己的眼睛，砍自己的胳膊。」

1 月 4 日，星期五

那麼，我得了肺病，這事是真的了。而且，病情很嚴重。

我感覺病得厲害。我從未說過這件事，我每晚都發燒。

1 月 5 日，星期六

今天，在美術學院要舉行馬奈畫展的開幕式。

我要參加。

⊙ 馬奈〈草地上的午餐〉，布面油畫，208cm×264.5cm，1863 年，藏於法國巴黎奧賽博物館

　　馬奈去世還不到一年，我對他不是非常了解。一般來說，這種畫展的藏品會與眾不同。

　　它既幼稚，又奢侈、壯觀。

　　展出的畫中，有些荒誕不經，有些恢宏壯觀。還差那麼一點點，他就會成為偉大的畫家。總體來看，他的畫令人感到不舒服，有些純粹就是繪圖，但還算栩栩如生，其中不乏非常出色的速寫。即使在最離譜的作品裡，也會有引人關注甚至令人讚嘆的東西——清晰地揭示了藝術家的自信，自信到了自負的程度；當然，還伴有毫不遜色的無知。這些畫作，也許是傑出的天才在其童年時期創作的，有些幾乎就是提香（比

如，女性人物的速寫和黑人）、維拉斯奎茲、庫爾貝[1] 或戈耶[2] 的臨摹作品，因此可以說，所有這些畫都是從別人那裡偷來的。難道莫里哀沒有從其他人那裡大段大段地摘取過文章嗎？

<div align="center">1 月 14 日，星期一</div>

感覺好像去過當維賴爾[3]。埃米爾‧巴斯蒂昂講了許多有關當維賴爾的事情——有關作品的，還有他哥哥的生活方式，等等。據埃米爾說，要是這位藝術家沒有邀請我們去看他在孔卡爾諾[4] 的習作，那是因為他從未邀請過任何人看過。埃米爾甚至認為，邀請某人去看他哥哥在鄉下休假時畫的瑣碎習作，是他驕傲的象徵。最後，他說，鑑於我們是好朋友，就沒有必要再客氣了，我們要是去那裡，他哥哥一定會很高興的，等等。他說，即使那些更為重要的作品，他也從未邀請別人去看過，他只是要求哥哥畫完時，告訴一下自己的好朋友。

還有一件更重要的事情。當他哥哥跟他談到我的作品時，他哥哥說：「我在巴黎的時候，你為什麼不告訴我呢？我會去看的。」

「在巴黎時，我沒有告訴他，」弟弟補充道，「因為要是他去了，按照你的行事風格，會將所有的畫都藏起來。那麼，除了在畫展展出的作品之外，他什麼都看不到。如果你繼續這麼表現的話，他就永遠不會再

[1] 庫爾貝（Gustave Courbet，1819-1877），法國畫家，現實主義畫派的創始人。主張藝術應以現實為依據，反對粉飾生活，他的名言是：「我不會畫天使，因為我從來沒有見過他們。」
[2] 戈耶（全名：法蘭西斯科‧何塞‧德‧戈耶 - 盧西恩特斯，Francisco José de Goya y Lucientes，1746-1828），西班牙浪漫主義畫派畫家。
[3] 當維賴爾（Damvillers），位於法國默茲省的一個市鎮，是巴斯蒂昂‧勒帕熱的出生地。
[4] 孔卡爾諾（Concarneau），位於巴黎以西，法國菲尼斯特雷省的一個市鎮，旅遊勝地。

關注你的畫了，知道嗎？」

「他會的，如果我希望的話——如果我讓他給出建議的話。」

「他總樂意提建議的。」他說。

「不幸的是，我不是他的學生。」

「為什麼不會呢？這是再好不過的要求了。你要是和他商量一下，他會感覺非常榮幸，會給出明智的建議——不偏不倚的建議。他的判斷總是恰如其分，沒有偏見，不偏袒任何一個學派。有你這樣有趣的學生，他會非常高興的。我向你保證，他一定會感到非常自豪，非常榮幸的。」

1 月 16 日，星期三

建築師告訴我，他哥哥的畫裡，有一幅〈伯利恆的牧羊人〉。過去的兩天裡，我一直在思考這一題目，它給我留下了深刻的印象，令我無法釋懷。也許，只有牧羊人懷有的情感——崇高的熱情與深深的熱愛，兩者兼而有之的情感——才可與之媲美。

這一題材，他用怎樣神祕、溫柔、高貴而質樸的情感來描繪，怎不會令人浮想聯翩？熟悉他作品的人，透過觀察〈聖女貞德〉和〈鄉村夜色〉兩者之間存在的神奇的相似之處——兩者的效果，在〈牧羊人〉裡一定程度上也展現了出來——就可以想像出來。也許你會認為，對這樣從未見過的作品，甚至可以說根本不存在的作品，就抱有如此高的期望，是不是有點荒唐啊？好吧，假設在大多數人眼裡，我看起來荒唐，可總有一些夢想者會與我感同身受。而且，即使沒有這些作品，我也一

⊙ 巴斯蒂昂‧勒帕熱〈伯利恆的牧羊人〉，布面油畫，148cm×115cm，1875 年，藏於澳大利亞墨爾本
維多利亞國立美術館

樣會浮想聯翩。

〈聖女貞德〉沒有得到法國人的欣賞，可在美國卻大受追捧。無論在構圖上還是在情感上，〈聖女貞德〉都不愧是一幅傑作。

〈聖女貞德〉在法國的遭遇，是在丟法國人民的臉。

難道只有〈淮德拉〉[1] 和〈黎明女神〉[2]，才會大獲成功嗎？米勒、盧梭和柯羅[3]，只是在出名之後，其作品才為公眾所欣賞。

今天，最可悲的事情，莫過於那些屈指可數接受過啟蒙的人，他們假裝沒有看見當代藝術中的嚴肅與光華，卻將那些追捧傳統大師的畫家捧上了天。對於藝術觀中的謬誤，指出來或者堅持下去，都有必要嗎？有些藝術作品能完美地展現人物、服飾和景色，完美得讓我們想去觸碰它，想看看它們是否真實；與此同時，它們還被賦予了靈魂、精神和生命。如果這樣的作品都不屬於高雅藝術，那麼，什麼才算是高雅藝術呢？有人說，〈聖女貞德〉不是高雅藝術，因為藝術家描繪的人物，沒有身披鎧甲，貞德也沒有女士該有的那種嬌嫩白皙的雙手，而只是一個生活在簡陋環境裡的農家女孩。

雖然〈鄉村愛情〉要比〈聖女貞德〉遜色，可愚蠢而奸詐的批評家還是讚揚了它，他們就是想表現一種假像：該藝術家只擅長這種風格的作品，因為令他們耿耿於懷的是：專攻鄉村生活的畫家，居然還想畫其他題材的作品——比如說，像〈聖女貞德〉那樣歷史上有名的出自農村的女英雄。

偽君子！

[1] 淮德拉（Phaedra），古希臘神話中的人物，米諾斯與帕西法厄之女，忒修斯之妻。

[2] 黎明女神（Aurora，也譯作奧羅拉），奧羅拉是一位美麗的女神，每天早晨飛向天空，向大地宣布黎明的來臨。不過大多數時間她都還是被稱為黎明女神，因為奧羅拉的希臘文就是黑夜轉為白天的那第一道光芒。

[3] 柯羅（全名：讓 - 巴蒂斯‧卡米耶‧柯羅，Jean Baptiste Camille Corot，1796-1875），法國著名的巴比松派畫家，也被譽為 19 世紀最出色的抒情風景畫家。畫風自然，樸素，充滿迷蒙的空間感。

⊙ 亞歷山大・卡巴內爾〈淮德拉〉，布面油畫，194cm×286cm，1880 年，
藏於法國蒙波利埃法布林博物館

　　任何藝術家，都可以畫人物，可誰能像巴斯蒂昂那樣畫出人物的靈
魂和神聖的火花呢？沒有。從這些人物的眼睛裡，我可以讀到他們的人
生，感覺他們似曾相識。在看其他人的作品時，我也試圖這麼感受，可
總會無功而返。

　　一個小女孩，在街道上與你擦身而過時，用清澈的目光看了你一
眼。與這一題材相比，誰還會選擇〈簡・格雷的處刑〉[1] 或《巴亞
捷》[2] 呢？

　　這位藝術家所擁有的才華，只有在藝術家也是信徒的義大利宗教畫
裡才偶然一見。

　　有沒有過這種感受：在一個鄉村的旁晚，獨自一人立於清澈的藍天
之下，感覺自己充滿了神祕的渴望──一種對造物主的莫名的憧憬，彷

① 〈簡・格雷的處刑〉（*Lady Jane Grey*），法國畫家保羅・德拉羅什（Paul Delaroche）的作品。
② 《巴亞捷》（*Bajazet*），17 世紀法國劇作家拉辛的悲劇代表作。

⊙ 保羅‧德拉羅什〈簡‧格雷的處刑〉，布面油畫，246cm×297cm，1833 年，藏於英
國倫敦國家美術館

彿自己就要與一椿偉大而超自然的奇蹟不期而遇？在夢裡，你是否曾幻想過進入了一個未知的世界？

如果沒有，那麼，你就無法理解巴斯蒂昂‧勒帕熱了，建議你買一幅布格羅的〈黎明女神〉或卡巴內爾的歷史題材畫去體會一下。

這一切，只是為了說明我崇拜巴斯蒂昂‧勒帕熱嗎？

千真萬確。

⊙ 布格羅〈黎明女神〉，布面油畫，214.9cm×107cm，1881 年，藏於美國伯明罕藝術博物館

1884 年

1 月 20 日，星期日

我沒有女性朋友。沒有女人喜歡我，我也不喜歡女人；承認這一點有點尷尬。

我非常清楚，之所以沒有女性朋友，是因為——沒有人甘願受到羞辱。真正的偉人從不為人所愛戴，我藉此安慰自己。偉人身邊總是簇擁著崇拜者，雖然崇拜者沐浴在偉人榮譽的光環之下，可從他們內心，卻又對偉人充滿了鄙視。一旦時機成熟，他們就會原形畢露。剛才，他們還在談論為巴爾札克樹立雕像，報紙上也登滿了巴爾札克朋友的回憶文章。這樣的朋友，是人類的羞恥。

他們爭先恐後，看誰最先能將偉人的隱私暴露在公眾面前。這些人，我寧願他們成為敵人，也不與他們成為朋友。這樣，至少他們的污蔑就不會被人那麼相信。

2 月 23 日，星期六

大約一點鐘時，瑪瑞夏爾和克雷爾過來與瑪德琳·勒梅爾 [1] 見面；瑪德琳·勒梅爾想看我的畫。這位女士，除了朋友眾多之外，還是位出名的水彩畫家，獲得過許多高水準的獎項。她對我的畫，說的只是些恭維話。

[1] 瑪德琳·勒梅爾 (Madeleine Lemaire，1845-1928)，法國女畫家。以經常舉辦文化沙龍而著稱。

我想，自己一定不久就離別人世了，因為我的整個一生，所有愚蠢的點點滴滴，都浮現在眼前——這些點點滴滴，只要回想起來，就會讓我流下委屈的眼淚。像其他女孩那樣去參加舞會，不是我的習慣。我一年也許就偶爾——有那麼三四回——參加過。過去的兩年裡，我想開了，也許該選擇多去參加一些。

　　夢想成為藝術家，為沒有獲許參加舞會而遺憾，你會問，這是我嗎？的確是我。我現在的遺憾是什麼呢？不是舞會，而是其他類型的聚會，因為在那裡可以見到思想家、作家、藝術家、歌唱家、科學家——總之，所有知識界的精英，他們都是最理性、最具有哲學頭腦的人；渴望一週一次或兩週一次與巴黎知識界的精英見面，有什麼可害羞的呢？在所有事情上，我總是不走運！依靠自己的才能，有幸與巴黎最優秀的人相識，可得到的往往是羞辱。

　　不幸的是，我不信仰上帝。如果他願意，他會可憐我的。但如果真的有上帝，他會允許這種不公存在嗎？我這麼不走運，我到底做錯了什麼？

　　我所信仰的，並不是《聖經》裡的上帝。《聖經》敘說的是遠古時期的故事，所有有關上帝的描述都是從孩子的角度出發的。而我唯一信仰的上帝，是哲學意義上的上帝——一個抽象的人——是玄之又玄的奧祕——地球、天堂、宇宙、自然界的靈魂。

　　但是，這個上帝絕不會給予我們幫助。當我們仰望星空、幻想進入精神世界的中心時，這個上帝，會令我們頂禮膜拜。可是，上帝能看見發生的一切，喜歡插手世間事務，我們可以為自己的渴望向他祈禱——我真的願意信仰這樣的上帝。但如果它真正存在的話，還會讓萬事萬物像現在這樣遭受痛苦嗎？

3 月 11 日，星期二

下雨了，但讓我沮喪的，並不只是下雨，而是我病了——上帝用厄運徹底打敗了我。

我這個年齡，可以在任何事情上發現欣喜，即便是死亡。

我想，沒有人會像我這樣對一切都樂在其中——藝術、音樂、繪畫、書籍、社交、服裝、奢侈品、快樂、獨處；淚水與歡笑、悲傷與欣喜；愛情、寒冷、酷熱；俄國冷峻的平原、環繞那不勒斯的山脈；冬天的雪，秋天的雨，春天令人陶醉的快樂，夏日平靜的日子和星光閃耀的夜晚——我愛這一切，並樂在其中。大自然的一切，呈現在我面前的，要麼興趣盎然要麼宏偉壯麗。我渴望看到一切，渴望抓住一切，擁抱一切，進入一切的中心，然後死去——我一定會死去，無論一年之後，還是三十年之後，我都不在乎。在解開了最後一個祕密——它既是萬物的終結，也是神聖的開端——的狂喜之中，我呼出了自己的靈魂，然後溘然長逝。

這種博愛之心，不是疾病高燒的產物。一直以來，我都像這樣強烈地感受到了它。我記得，十年之前，在 1874 年，在列舉了不同季節的快樂之後，我寫下了下面這段話：

「我無法抉擇，所有的季節，人生的各個階段，都同樣美麗。」

今晚，好心的羅伯特 - 佛勒里與我們共進晚餐。他說，我的這幅流浪兒的畫，改進很大，的確不錯，畫展會接受的。

我忘記說了，這幅畫取名為〈見面〉。

3 月 12 日，星期三

戴娜的肖像不能按時完成了，所以，我要先報送〈見面〉。

今晚，奧松夫人（Hochon）在家裡舉行了聚會。來賓除了我們之外，還有於澤斯公爵夫人（Duchess d'Uzes），科爾內伯爵夫人（Countess Cornet）和瑪瑞夏爾。此外，還有一些藝術家，如卡巴內爾，雅拉貝爾[1]，希爾伯特[2]，費里爾[3]，布朗熱[4]等。聚會上還有音樂，薩拉瓦伊爾[5]演奏並歌唱了《亨利三世》中的一些選段。所有這些客人，包括卡巴內爾在內，都對我非常友善。

3 月 15 日，星期六

今天早晨，阿貝瑪過來看我的畫。

我以為 15 日永遠不會到來。天氣棒極了，週一或週二要去鄉下采風。對巴斯蒂昂・勒帕熱的欽佩，不會再白白浪費掉的。我的確對他還是知之甚少，他性格是如此的——內斂。另外，將精力花在工作上，要比花在崇拜上更好。

① 雅拉貝爾（Charles Jalabert，1819-1901），法國學院派畫家。
② 希爾伯特（Edward S. Siebert，1856-1944），法國畫家。
③ 費里爾（Gabriel Ferrier，1847-1914），法國肖像畫及東方主義畫派畫家。也是巴什基爾采娃同學。
④ 布朗熱（Gustave Clarence Rodolphe Boulanger，1824-1888），法國學院派和古典東方主義人物畫家。
⑤ 薩拉瓦伊爾（Gaston Salavyre，1847-1916），法國作曲家。

3 月 16 日，星期日

畫送走了。我 6 點半左右回的家。雖然精疲力竭，但心裡感覺甜滋滋的。也許你不相信，對我來說，每種無法抗拒的感覺，即使是痛苦的感覺，都是快樂。

記得幾年前，曾有一次弄傷了手指，那種尖利的刺痛足足持續了半個小時，可我卻以此為樂。

今晚感到的倦怠，也是如此。先是泡了個澡，然後上床睡覺。我四肢無力，腦海裡胡思亂想。睡著後，不停地胡言亂語——卡巴內爾，畫展開幕，瑪瑞夏爾，布萊斯勞，藝術，阿爾及利亞，赤道，沃爾夫。

3 月 19 日，星期三

為了畫畫，我找了一個果園，在塞夫勒。回到家時非常疲倦。晚上，和朋友一起吃的飯。

昨天，俄國藝術家俱樂部當選會員產生了，大家一致推選了我。

克雷爾今天看見了一位熟人，他告訴克雷爾，不久之前去看巴斯蒂昂‧勒帕熱了，他病得很厲害。第二天，他見了巴斯蒂昂的醫生，醫生告訴他：「這個人病情嚴重，我認為不是風溼病，問題出在這裡，。」他拍了拍胸前。那麼，巴斯蒂昂病得真是嚴重了！三四天前，在母親的陪同下，巴斯蒂昂去了卜利達 ①。

① 卜利達（Blida），阿爾及利亞北部城市，羅馬帝國時代的軍事要站，16 世紀起成為貿易中心。

3 月 22 日，星期六

塞夫勒的工作還沒開始，但已準備就緒。

朱利安寫道：「你的畫已經被畫展接受了，至少是 3 號。」

這究竟有什麼意義呢？

感謝上帝！我的畫被接受了，我對此絲毫沒有懷疑過！

3 月 24 日，星期一

過去的幾天裡，生活在不和諧的氛圍中，令我與他人隔離開來，但也給我一個機會，好好審視一下自己的內心。不，一切都糟糕透了。但一味地抱怨，沒有任何意義。我已徹底屈服。

剛剛重新讀了幾年前曾讀過的一本書。當時並不喜歡它，可現在卻喜歡得不得了。這本書的寫作風格，尤其是敘事手法，可謂完美無瑕。可這本書所要表達的關鍵問題，並不僅僅在風格上——烏雲遮蔽了我的思想視野，卻令我越發清晰地看見了生活現實——而是現實如此艱難，如此殘酷，若是寫下來的話，我根本無法阻止自己的淚水；我真的無法將其寫下來。寫下來，又有什麼意義呢？做任何事情，又都有什麼意義呢？我花了六年的時間，每天工作十個小時，又為了得到什麼呢？藝術方面的知識，我還沒來得及學到——就得了不治之症。今天早晨，去見醫生。我談起話來活力十足，醫生對我說：「看，你活得還蠻滋潤的。」

名望，會彌補所有的痛苦。如果我仍然渴望出人頭地，就必須

活下去；而為了活下去，就必須照顧好自己的身體。

美夢，總是與殘酷的現實相行相伴。

只有麻煩真正來臨時，才相信它真的來了。記得很小的時候，第一次乘火車出行——也是第一次與陌生人接觸。剛剛坐下，我就用行李將挨著我的兩個位置占上了。這時，有兩位旅客進入了包廂。「這些座位有人。」我冷冷地對著其中一個男人說道。「很好，」這個男人說，「我跟乘務員說說。」

我以為這種威脅毫無意義——好像家人常對我說的那樣。乘務員來了，將我的行李從座位上挪開，然後讓兩位旅客坐了下來。我當時吃驚的樣子，簡直無法描述。這是我面對的第一個現實。

很長時間，一直對自己說，我要病了，可實際上卻並不相信自己病了——夠了，我不該一有機會就對你說這麼瑣碎的事情。要不是在等模特兒，讓我無所事事，我是不會發這種牢騷的。

三月的風開始刮了，天空灰暗低沉。

昨天，在塞夫勒一座古老的花園裡，我開始畫畫了——一幅巨畫。畫的是一個小女孩，坐在蘋果樹下的草地上。女孩坐在那裡，半閉著眼睛，陷入沉思。她的頭依靠在左手掌心上，胳膊倚在膝蓋上。蘋果樹果實累累，周圍是鮮花盛開的樹林。草地上栽種著紫羅蘭和一些小黃花，星星點點。

手法要簡單，觀眾必須能分享到女孩從春天的氣息裡所感受的那種陶醉之情，還有播灑在樹枝之上的那些溫煦的陽光。

畫大約五尺寬，長度更長一些。

這麼說，我只獲得了 3 號，甚至不會被掛在觀眾一眼可及的位置上——連這裡都不行！

我感到灰心洩氣，失望甚至絕望。我不是天才，這賴不著任何人。我沮喪的心情表明，我不再相信自己的才華了，也就沒有再活下去的必

要了。是的，如果我所渴望的成功，像今晚這樣再一次令我失望的話，那麼，我的確沒有什麼可以留戀的了，只有選擇死亡。

3 月 27 日，星期四

腦子裡一直在想著畫。為什麼現在畫不出來可與三年前的蠟筆畫一樣出色的作品呢？

3 月 31 日，星期一

今天幾乎什麼都沒做。擔心自己的畫掛的位置不好，什麼獎項都拿不到。

在熱水裡泡了將近一小時，肺部都有點出血了。

你會說，我真是愚蠢；你說的很對，但我不再對自己的身體謹小慎微了，我有那麼多的事情要抗爭。我心情沮喪，心煩意亂。

好吧，沒什麼可說的——沒什麼可做的。

如果這種狀態持續下去，我可以活一年左右。可如果我心態放鬆下來，可以再活 20 年。

是的，這個 3 號很難忍受。既然齊爾哈特和布萊斯勞都得了 3 號，那麼，我為什麼不能得到 2 號呢？委員會裡有 40 位評審，我好像收到了許多 2 號的票，大家都認為我會得到 2 號。假如有 15 張票投給了我，那

麼，就有 25 張票給我投了反對票。雖然委員會有 15-20 位專家，可還有 20 位卑鄙的藝術家通過玩弄伎倆得到了委員的位置；這眾所周知，而且足以對我造成毀滅性的打擊。可是，它無法阻止我看到事實真相，我知道自己是怎樣的人。我開始認為，如果我的畫真的那麼好的話——

啊，從未，從未，從未像今天這樣，我跌入了失望的深淵。只要這不是最深的深淵，就存在希望。可是，如果有人像我一樣，已陷入了黑暗而泥濘的深淵，像我一樣對自己說：「不該責怪環境，不該責怪周圍的人，也不該責備世界，是自己沒有才華。」，那麼，他就再沒有了希望，也就沒有了可以求助的向上的力量，無論這種力量是來自人類還是來自天堂。我不再畫畫了，一切都結束了。

這是一種無法抗拒的情感。好吧，按照我的理論，我該從中找到快樂的。我作繭自縛！

沒關係，來點鎮靜劑，有助於睡眠。上帝是仁慈的，巨大的悲痛都能帶來安慰。

無法想像，我不能向任何人訴說悲傷，甚至不能與任何人傾心交談獲取安慰——是的，真的沒有人，沒有人！

簡單的人，是快樂的；信仰上帝的人，是快樂的，因為他們可以從上帝那裡尋求安慰——我應該為了什麼尋求上帝的安慰呢？因為我沒有一生下來就是天才。

你看，這才是無底的深淵。而我，應該樂在其中的。

應該有人能看見我的慘狀。

那些名人，他們可以通過朋友向世界訴說自己的悲痛——他們可以向朋友盡訴衷腸；而我，卻沒有朋友，即使應該向人傾訴自己的哀怨，我也只會說：「是的，我不會再畫了。」那又怎樣？即使我恰好沒有天賦，也沒有人會成為輸家。

沒有人可以尋求同情，只好把痛苦隱藏在心中；而其中最大的也是

最令人感到羞恥的痛苦，就是，感覺而且知道，自己一無是處！

如果這種狀態繼續持續下去，就無顏再活下去了。

4月2日，星期三

今天去了小皇宮舉行的畫展——在塞澤街上。在那裡待了一個小時，欣賞了巴斯蒂昂‧勒帕熱和卡贊的那些無與倫比的畫作。

然後去了羅伯特 - 佛勒里家，帶著無所謂的表情問他：「委員會的事情進展如何？」

「噢，非常好，」他回答道，「審查你的畫時，有些委員——不只一兩個，有好幾個——說，等一下，這幅不錯，應該給它2號。」

「噢，先生，是真的嗎？」

「是的，不要認為我說這些是為了取悅你，事實就是這樣。然後就計票了。如果那天主席腦子正常的話，你就是2號了。」

「他們發現什麼問題了嗎？」

「沒有。」

「怎麼，沒有。那麼，還不錯了？」

「不錯。」

「然後呢？」

「然後，就是運氣不好，僅此而已。現在，如果你能找到委員會的人，讓他給你掛在好位置，他會這麼做的，因為這幅畫的確不錯。」

「那麼——難道你不能那麼做嗎？」

「我的職責只是保證號碼的順序不被打亂。但如果其他委員要求我

這麼做的話，我是不會反對的。」

接下來，我去看了朱利安。他嘲笑了羅伯特 - 佛勒里的建議，說我不必放在心上；說如果我沒有掛在好位置，他會感到吃驚的，等等。羅伯特 - 佛勒里曾告訴我，他負責地認為，我應該得到 2 號；而且，從道義的角度講，我應該得到 2 號。從道義的角度講！——那才是公平啊！

噢，不，本該屬於自己的東西，還特意請求別人關照，哪有這樣的道理？！

4 月 4 日，星期五

巴斯蒂昂‧勒帕熱的畫展真是太棒了。唯一的遺憾是，幾乎都是舊作。其中有：1，〈德魯埃夫人的肖像〉，去年的；2，一幅 1882 年的作

⊙ 巴斯蒂昂‧勒帕熱〈德魯埃夫人的肖像〉，布面油畫，31cm×36cm，1883 年，藏於法國巴黎維克多‧雨果故居博物館

品；3，一幅1882年的風景畫：兩位婦女在洗漱，後面有棵盛開的蘋果樹；4，一幅1875年的參賽作品，獲得了藝術大獎（這是他第二次獲藝術大獎）；5，還有一幅素描，去年在孔卡爾諾——總共五幅；6，〈三月的當維賴爾〉（Le Mar de Damvillers）；7，〈收割的農婦〉（Les Bles ou les Faucheurs），只露出了割草機的背影；8，一幅流浪漢的畫，流浪漢在樹林裡拾柴。〈三月的當維賴爾〉〈收割的農婦〉和流浪漢那幅畫，光線明亮充足。風景畫裡的人物，同樣值得稱道，因為真正偉大的藝術家絕不僅僅只擅長一個方面。

在巴斯蒂昂・勒帕熱的畫室，我看見了《安德洛墨達》[1]，有點小，是一幅裸體人物習作；只有鳳毛麟角的藝術家才能畫出來這樣的作品。這幅畫，輪廓清晰，人物外形高貴，神態典雅，色調精妙——可謂美輪美奐。另外，在技法上，它集粗獷與細膩於一體，展現了真實的世界和鮮活的人物。在描繪黃昏的作品中，〈鄉村夜色〉堪稱傑作。巴斯蒂昂詩一般的畫風，有點像米勒，但他走的更遠。我說像米勒，只是為了讓大家理解方便。其實，巴斯蒂昂就是他自己。雖然米勒畫過日落和月光這些場景，但這並不意味著其他人就不能再畫了。

這幅〈鄉村夜色〉的效果美妙極了，我為什麼不買下來呢？

巴斯蒂昂還畫了一些英國風景畫——泰晤士河的風景，似乎可以看見水在流動——渾濁厚重的河水在河床裡像蛇一樣向前流動。但是，無論何種畫，都沒有他的微型肖像畫好，它們像古代大師的肖像那樣精美。他母親的肖像（真人大小），手法完美，栩栩如生，無論怎樣審

[1] 安德洛墨達（Andromeda），希臘神話人物，衣索比亞公主。她的母親凱西俄珀亞曾驕傲地說安德洛墨達比所有的海中神女都美，因而觸怒海神波塞冬之妻安菲特裡忒，安菲特裡忒要波塞冬幫她報仇。波塞冬派出海怪刻托（鯨魚座）摧毀衣索比亞。其父親克普斯為此感到憤怒卻別無他法，只能請求神諭。神諭揭示解救衣索比亞的方法就是獻上安德洛墨達，為此她被拴在海岸邊一塊岩石上準備獻給刻托。碰巧珀耳修斯經過此地，用美杜莎的人頭（據說任何生物對上她的眼就會石化）將她救出，之後兩人成為夫妻。仙女座的傳說由此而來。

⊙ 巴斯蒂昂・勒帕熱的素描（左）

⊙ 巴斯蒂昂・勒帕熱〈三月的當維賴爾〉（右上），布面油畫，33cm×40.5cm，
 1882 年，藏於美國三藩市藝術博物館

⊙ 巴斯蒂昂・勒帕熱〈收割的農婦〉，布面油畫（右下），45cm×60cm，1878
 年，藏於美國聖巴巴拉美術館

⊙ 巴斯蒂昂・勒帕熱〈泰晤士河〉，布面油畫，56.7cm×77.2cm，1882 年，藏於美國
　費城藝術博物館

視，都有一種似曾相識的感覺。〈聖女貞德〉，更是天才靈感的結晶。

巴斯蒂昂‧勒帕熱 35 歲。拉斐爾是 37 歲去世的，身後留下了大量的作品，比巴斯蒂昂目前創作的還多。但拉斐爾可以說是在公爵夫人和紅衣主教膝上的搖籃裡成長的，他們為他爭取到了偉大的佩魯吉諾的親傳。

拉斐爾 15 歲時就臨摹自己老師的作品了，幾乎與原作難分真假——15 歲，他就已經是藝術大師了。這些偉大的畫作，我們欽佩的不僅是它們創作的年代，還有它們取得的輝煌成就，可這些作品的主要部分都是由其學生創作的。許多作品，除了漫畫之外，其實跟拉斐爾毫無關係。

相比之下，巴斯蒂昂‧勒帕熱為了謀生，很早就開始在巴黎的郵局挑揀信件。我猜，他第一次參加畫展是在 1869 年。

在這方面，他絕不會比我更糟糕了。我生活在與藝術幾乎無緣的環境裡。的確，童年時的我像所有孩子那樣上了點繪畫課，後來又上了十四五次課，時間跨度足有三四年。之後，繼續在這種環境裡生活。在這裡，我有六年零幾個月的時間專心學畫，可接下來就被旅遊和重病打斷了。不管怎樣，我算是有所成就嗎？

我所取得的成就，跟巴斯蒂昂在 1874 年所取得的成就可以相提並論嗎？這個問題有點不可理喻。

要是讓我在公眾面前重複——即使面對的是藝術家本人——在這裡所寫的有關巴斯蒂昂的話，人們會說我瘋了——有些人出於信念，有些人出於原則；否則，他們就不得不承認，一位年紀輕輕的藝術家居然取得了如此過人的成就。

4 月 5 日，星期六

我的計畫如下：

首先，在塞夫勒完成畫作；然後，上午認真研究一下雕塑，下午研究裸體畫——今天的速寫已經做完了。這樣，就到了 7 月，開始畫《夜晚》。這幅畫描繪的是一片牧場，有一條光禿禿的公路，一直延伸到一眼望不到盡頭的日落之處。路上有一輛馬車，由兩頭牛拉著，裝滿了乾草。馬車上趴著一位老人，臉枕在手上，老人的輪廓清晰地映襯在日落的天空之下；還有一個鄉下小孩，牽著一頭牛。

這幅畫的效果，要質樸，壯觀，富有詩意。

一旦完成這部作品，還有兩三幅小型作品，我就動身去耶路撒冷，在那裡過冬，既有助健康也對畫畫有好處。

明年冬天，朱利安就會稱呼我為偉大的藝術家了。

我寫下這些，是想在日後看看自己的計畫最終結果如何，那一定有趣。

4 月 6 日，星期日

索菲姨今晚動身去了俄國。

4 月 12 日，星期六

朱利安寫信告訴我，我的畫掛在了好位置。

4 月 16 日，星期三

每天都去塞夫勒，畫完全佔據了我。蘋果樹在盛開，周圍的樹木在發芽，陽光灑落在上面，小黃花點綴著草地。蘋果樹下面，有一個小女孩坐在那裡，「倦怠而陶醉，」如安德列·德瑞埃①所言，「沉浸在春天和煦的氣息裡。」

4 月 29 日，星期二

明天是畫展的開幕日。早晨，要看《費加羅報》和《高盧人》。他們會怎麼評價我呢？說好話，還是說壞話，還是根本什麼都不說？

① 安德列·德瑞埃（Andre Theuriet，1833-1907），法國詩人和小說家。

4 月 30 日，星期三

事情還不賴，《高盧人》說了我不少好話，還專門給我發了一篇評論。

評論是富爾科 [1] 寫的，他號稱《高盧人》（Gaulois）裡的伏爾泰。

《伏爾泰報》（Voltaire）與《高盧人》一樣，同樣誇獎了我，它們的兩篇評論意義重大。

《藝術雜誌》（Journal des Arts）也提到了我，《不妥協派報》（L'lntransigeant）誇獎了我，其他的期刊將每天關注畫展，但只有《費加羅報》、《高盧人》和《伏爾泰報》簡要介紹了開幕式當天的情景。

我滿意了嗎？回答這個問題，很容易，我既滿意也不滿意。這次成功，只是讓我不再不快樂了，僅此而已。

剛從畫展回來。直到中午我們才過去，5 點時——閉館前 1 小時才離開的。我頭疼。

我們在畫前的長凳上坐了許久。我的畫引起了許多人的關注，我暗自發笑，沒有人會想到，這個坐在畫前衣著優雅、露著腳尖的女孩，就是畫這幅畫的藝術家。

啊，這比去年強了不少！

就成功的真正意義而言，我成功了嗎？我想，幾乎算吧。

布萊斯勞有兩幅畫，我只見過其中的一幅，令我大吃一驚。這是一幅臨摹馬奈的畫——我不喜歡——沒有她之前的好。也許你會對我的直率感到吃驚，但是——我沒有感覺不好意思，可也並不感到高興，畢竟

[1] 富爾科（Louis de Fourcaud，1851-1914），法國作家、藝術評論家、記者。

每個人都有進步的空間。但我必須說，她的畫不太好，讓我的心情好了不少。

巴斯蒂昂‧勒帕熱只送來了去年的小幅作品《鐵匠鋪》（La Forge）參展。他身體還沒好，無法畫畫。可憐的建築師看起來非常沮喪，說他要投河自盡。

我也很難過。雖然有畫作、雕塑、音樂和書籍為伴，可我相信自己已厭倦了人生。

5 月 3 日，星期六

埃米爾‧巴斯蒂昂今天大約 11 點半過來的。我下樓見他，對他的到訪非常吃驚。

他有許多好事要告訴我，說我真的取得了成功。

「我指的不是與你之前的畫相比，也不是與你畫室裡的同學相比，」他說，「而是與所有的藝術家相比。我昨天見到了歐倫托夫[1]，他說如果這幅畫是法國人畫的，國家願意買下來。」「是的，巴什基爾采娃小姐畫的的確不錯，」他補充道。（這幅畫署名是巴什基爾采娃小姐）。「我告訴他，你是位年輕女孩——而且是位漂亮的女孩，可他不相信。大家跟我談論這幅作品時，都認為它是一幅偉大的成功之作。」

啊，我開始有點相信了。對於好運，我總是半信半疑，以免自己失望。

簡而言之，人們開始相信我是天才了，可自己還是無法相信；似乎

[1] 歐倫托夫（Paul Ollendorff，1851-1920），法國出版商、策展人。

大家終於相信了。

「這是真正偉大的成功，」埃米爾‧巴斯蒂昂說。這次成功，堪比朱爾斯‧巴斯蒂昂在 1874 年或 1875 年的成功嗎？但願如此！可還是無法令我欣喜若狂，因為我還是有點將信將疑；我想，我該欣喜若狂的。

這位非常要好的朋友，讓我簽署一份檔案，同意授權給查理斯‧包德，一位雕刻家，也是他兄弟的好朋友，允許包德將畫的照片和雕刻版發給《世界畫報》，這會給我帶來許多收益。

他還告訴我，弗里昂（Friant）——一位才子——對我的畫極其感興趣。

還有不少從未見過的人，他們談論我，對我產生了興趣，探討我的成就。多麼幸福啊！啊，我已等待並期望這一時刻好久了。現在夢想成真，可自己仍然無法相信。

昨天，收到了一封陌生人的來信，請求將畫的照片版權授予他。可是，我更願意包德做這些事情，然而——巴斯蒂昂‧勒帕熱稱包德為吝嗇鬼夏洛特，曾給他寫了封 8 頁長的信。

現在，要去媽媽的客廳了，接受那些白痴的祝賀。她們把我的畫當成世俗女子的作品，給予我的誇獎還會給予任何傻子的。

羅莎莉，我認為，是對我的成功最高興的人，她簡直是欣喜若狂。談到我的畫時，她表現出來的那股高興勁兒，就像老保姆看到自己養大了孩子一樣。她見誰跟誰說，有點像女詩人那樣囉裡囉嗦的。對她而言，這非同尋常，好運已經降臨到她頭上了。

5 月 5 日，星期一

死亡，談起來時總會輕描淡寫，可真想到即將死去，就另當別論了。那麼，我認為自己要死了嗎？不，可我害怕死掉。

事實無法掩蓋，我得了肺結核。

右肺早已感染，左肺感染也有一年了。那麼，是雙肺了。要是我的身體有所不同的話，應該看起來瘦了。可是，我不但比許多女孩子瘦許多，而且比過去還要瘦了不少。一年前，我身材完美——既不胖也不瘦。可現在，胳膊上的肉鬆弛了，肩膀附近曾經光滑軟潤的那部分胳膊筋骨清晰可見。總之，我的身體再難恢復了。

「可憐的人啊，」你會說，「為什麼不好好照顧自己呢？」我就是過於照顧自己了。我採用前後胸火療治法，在未來四個月裡不能穿低領的衣服。為了能夠入睡，要不時繼續這種療法。現在的問題，不是能不能治好的問題。有人會以為我在誇大其詞，不，我說的都是事實。另外，除了火療之外，還有許多事情要遵守，我都做了。我要吃魚、肝油、砷鹽和羊奶——他們還為我買了頭羊。

我也許可以苟延殘喘一段時間，可終歸宿命難逃。

問題在於，我有太多的事情要抗爭了，它們隨時都會要了我的命。這在預料之中，根本就不可怕。

我還可以做許多事情，讓人生富有意義。而且，單單讀書就足以讓人生充實起來。

剛剛收到《左拉全集》和《勒南全集》，還有丹納[1] 的部分作品。

[1] 丹納 (Hippolyte Adolphe Taine，1828-1893)，法國歷史學家、批評家，實證歷史的代表。代表作：《拉·封丹及其寓言詩》、《英國文學史》、《評論集》、《藝術哲學》等。

相比於米什萊的《革命》一書，我更喜歡丹納的作品。雖然米什萊同情革命英雄主義，可還是說得有些離譜，缺乏思想深度。丹納，則目的明確，就是為了闡述革命糟糕的一面，所以，我才最喜歡丹納的。

如何評價藝術呢？啊，但願我們信仰的上帝是仁慈的，請他在關心自己的同時，也關心一下我們吧，將我們安排得妥妥當當！

5 月 6 日，星期二

所有的時間都花在了讀書上，讀了左拉所有的作品。他真是位思想巨人。

他是天才，可惜並未得到法國人的欣賞！

剛收到了一封來自迪塞爾多夫的信，請求允許他雕刻並發表我的畫，還有一些其他事情。真是開心，可我還是不敢相信。不管怎樣，不得不承認，自己取得了成功——每個人都這麼說，去年他們就沒有這麼說過。去年，因為蠟筆畫，我獲得了藝術家該有的名聲，可無法與今年這幅畫所給予的偉大聲望相比。當然，這次成功並不令人吃驚。我的名字，今晚會在每個客廳響起，引起的可不是一般的轟動。

讓自己確信已取得成功，讓自己徹底快樂起來，十分必要。

提到我的名字時，全場頓時要肅靜下來，大家都將目光轉向了我；只有這樣，我才會心滿意足。

自從畫展開幕以來，不只一家報刊提到了我，但還是覺得不夠。今天早晨，《巴黎報》上登了一篇埃當塞爾的文章，真的非常有創意！她把我放在了克雷爾之後，寫我的字數跟寫克雷爾差不多！我變成了另一

個熱魯茲！一頭金髮，高傲的額頭，眼睛水靈靈的，注定會功成名就。我衣著高雅，才華出眾，追尋的是巴斯蒂昂·勒帕熱的畫風，代表了典型的現實主義流派，等等。我有著孩子般的微笑，臉上展現的是勝利者的榮光。我是不是有點忘乎所以了？不，根本不是。

5 月 8 日，星期四

沃爾夫壓根兒就沒提我，這是怎麼回事？！有可能他的確沒有看過這幅畫。在畫展觀賞畫時，他的注意力也許被分散到其他地方了。我不可能不引起這種名人的關注的，因為他注意到了其他人——甚至是沒我重要的人。

那麼，怎麼回事呢？像 3 號一樣，運氣不佳？將運氣不佳變成沒有成功的藉口，我認為不好，這太容易安撫受傷的自尊心了。另外，這讓人看起來有點傻；我寧願將其歸因於自己功力不夠。

最令人吃驚的是，事實的確如此。

5 月 9 日，星期五

正在讀左拉的作品，非常佩服他，尤其是他的評論和研究，我樂在其中。為了獲得這個男人的愛情，還有什麼不能做的呢？你認為我會像別的女人那樣，有能力去愛嗎？噢，天啊！好吧，我對巴斯蒂昂·

勒帕熱的愛，與我對左拉的愛別無二致。左拉，我從未見過，有 45 歲了，肥胖，還有妻子。我問你，如果與這樣的男人——你所期望結婚的男人——交往，難道不荒唐嗎？對這樣的男人，整天該找什麼樣的話兒說啊？

今天，埃米爾·巴斯蒂昂和我們一起進餐。他告訴我，下週四早晨，他要帶海姆[1] 先生——一位有名的藝術鑑賞家——過來見我。

德拉克洛瓦、柯羅以及巴斯蒂昂·勒帕熱的畫，海姆先生都買了。他獨具慧眼，能發現潛在的天才。

在巴斯蒂昂·勒帕熱祖父的畫像展出的第二天，海姆就去了這位藝術家的畫室見他，給出了他祖父畫像的報價。海姆似乎有著令人驚嘆的敏銳嗅覺，總能發現天才。今天，埃米爾·巴斯蒂昂看見他站在了我的畫前，在欣賞我的畫。

「你認為它怎麼樣？」他問海姆。

「我認為非常好，」鑑賞家回答道，「認識這位藝術家嗎？她年輕嗎？」等等。

從去年起，這個海姆就在追蹤我。他曾經看過我的蠟筆畫，今年又看見了我的油畫。

總之，他們週四要過來，海姆先生想買我的畫。

⊙ 巴斯蒂昂·勒帕熱〈祖父〉，布面油畫，107cm×70cm，1874 年，私家收藏

① 海姆（Charles Hayem，1839-1902），法國著名藝術品收藏家。

1884 年

5 月 12 日，星期一

經歷了一段極端寒冷的天氣之後，過去三天的氣溫升到了二十八九度，熱得讓人受不了。

在等待海姆來訪期間，完成了一幅習作，畫的是一個小女孩在花園裡的場景。

忘記說了，我們在義大利大道的臺階上碰見了赫奇特（Hecht），他熱情地談到了我的畫。

我還沒有取得自己所渴望的那種成功。可是，在巴斯蒂昂‧勒帕熱沒有展出祖父的畫像之前，他也沒有取得他自己所渴望的成功。的確，可是——我注定不久就要死去，想要成功來得快一點。

所有的跡象都表明，巴斯蒂昂‧勒帕熱得了胃癌。那麼，他的一切就都結束了。也許醫生錯了，這個可憐的傢伙不會睡過去的；這太殘酷了。連他的護工也許都非常健康；這太殘酷了。

5 月 15 日，星期四

今早，埃米爾‧巴斯蒂昂陪著海姆過來看畫。這就像天方夜譚，我簡直無法相信這是真的，我成了一名藝術家。認真地講，不是開玩笑，我是有才華的。像海姆先生這種名人都來看我的畫，都在乎我畫了什麼，不是在做夢吧？

埃米爾‧巴斯蒂昂對一切都滿意。幾天前，他對我說：「在我看來，

好像受到關注的是我本人。」這個可憐的傢伙非常難過;他的哥哥熬不過這一關了。

整個下午,都在房間裡踱步。我欣喜若狂,一想到獲獎,就感覺一陣陣的悸動。

事實上,與某種形式的獎牌相比,我更喜歡自己的成功,這不需要獎牌。

5 月 17 日,星期六

剛從公園回來,和斯塔里茨基(Staritsky)小姐一起去的;她來巴黎好幾天了。我在公園裡遇見了巴格尼斯基(Bagnisky)小姐,她告訴我,她們正在討論在博戈柳博夫(Bogoluboff)家裡舉行的畫展,有人提到了我的畫,說它很像巴斯蒂昂‧勒帕熱的風格。

總之,我的畫產生的震動令我受寵若驚。開始有人嫉妒我了,也有人開始誹謗我了。我是名人了,如果願意,可以裝腔作勢了。

可是,我還無法這麼做,我的心都碎了,我要大聲疾呼:「摧毀別人的信心,難道不可怕,、難道還不夠嗎?我花了六年的時間——人生中最美好的六年——像奴隸一樣在畫室裡畫畫,不見任何人,沒有任何娛樂。終於,畫出了一幅好作品,可他們竟然說有人在幫我畫!我付出的所有努力,都被別有用心的人詆毀得一乾二淨!」

這些話,半是認真,半是玩笑。我躺在一張熊皮上,雙手無力地垂在兩邊。可是,媽媽卻當真了;簡直不可理喻。

設想一下,假如將榮譽獎頒給了 X,很自然地,我會抗議說這不公

平，令人感到恥辱，令人義憤填膺，等等。

媽媽說：「看在上帝的份上，不要這麼激動，還沒有頒獎呢，這不是真的，他們還沒有頒給他。如果他們這麼做了，那就是故意的。他們知道你的脾氣，知道你一定會怒不可遏的。他們是故意這麼做的，你不要像個小傻瓜那樣上當受騙。」

記住，這不是指控，只是一個假設。讓我們一直傻等著 X 得獎吧，等著瞧吧！

還有件事。有位可憐的 Y 先生寫了部小說，剛剛流行起來，發行了——不知道多少版了。自然而然地，我又被激怒了。「你看，」我叫道，「這就是公眾喜歡的東西，這就是他們的精神糧食。噢，什麼是時尚啊！噢，什麼是德行啊！」跟對待 X 的情形一樣，媽媽又開始了苦口婆心的規勸。這種情況發生不止一次了，她擔心我哪怕受到最微不足道的驚嚇都會一蹶不振，甚至會要了我的命，就想方設法幫我避開這種狀況，因為我會高燒不退的。

還有一次。不知道是誰，來家做客時不經意間說道：「拉羅什福科家裡舉行的舞會真是棒極了，你知道嗎？」

我頓時怒不可遏。媽媽發現了，幾分鐘後，她說了一些事情，好像是隨意說的，其實是在故意貶低這個舞會——或者是為了證明壓根就沒有這個舞會。

所以，就有了這些——編造的謊言和幼稚的托詞。一想到他們竟以為我就這麼輕易相信了這些鬼話，氣就不打一處來。

5 月 20 日，星期二

今早 10 點鐘，我和 H 先生一起去了畫展。他說我的畫非常棒，所以人們才認為是有人幫了我。

駭人聽聞。

他居然敢說巴斯蒂昂從未創作過畫，只是肖像畫家，畫的都是肖像，從不畫裸體畫。這個猶太人的膽量令我吃驚。

他還談到了獎牌，說他自己也感興趣，他認識委員會的所有人。

我們從畫展走到羅伯特 - 佛勒里家。我情緒激動，告訴他有人指控我的畫不是自己畫的。

佛勒里說，從未聽說過這件事，委員會裡沒有人提到。如果有人提到，他當場就會反駁的。他認為我不該這麼自尋煩惱，就跟我一起回家吃早飯，以示安慰。「你怎麼會讓那些事情搞得這麼緊張呢？」他說，「這種事根本不值一提。」

「我只是在想，如果委員會裡有人在我面前說這事，」他補充道，「我會當場反駁的，駁他個啞口無言。」

「啊，謝謝您，先生。」我說。

「不用謝，」他回答道，「你不必謝我。這不是友誼的問題，它事關公正。我知道，你能做的比任何人都好。」

他一遍又一遍地重複著這些讓人開心的話，還說我獲獎的可能性非常大。當然，誰也無法肯定，但好像我機會很大。

1884 年

5 月 24 日，星期六

今晚要頒發一、二等獎，明天發三等獎。

今天，天氣暖和，我卻感覺疲憊。《法蘭西畫報》請求我允許他們複製我的畫。有個叫列卡德（Lecadre）的人也寫信要求複製我的畫。兩個我都同意了，他們想複製多少就複製多少吧。

獎勵頒給了那些沒有我畫得好的畫。噢，根本無所謂，真正的天才在任何情況下都會得到人們的認可的。只是，等待的過程有點折磨人。最好不指望它了，提名肯定是板上釘釘的事。雖然獲獎還不確定，但我要是不獲獎，那就有些不公平了。

顯而易見。

5 月 25 日，星期日

從 5 月 1 日起，我得到了什麼？什麼都沒有。為什麼呢？啊，我的命好苦！

剛從塞夫勒回來。那裡真糟糕，不再是春天了，風景全變了，不再適合畫畫了。我那（在畫裡）盛開的蘋果樹，已經枯黃了。我混雜了太多的油彩。我是白痴，改變了初衷。好吧，走著瞧吧。這幅畫必須完成。畫展、報紙、雨水、H，還有其他的這類亂七八糟的事情，都怎麼樣了？我已經 25 天沒露面了，一切都令人發狂，可現在都要告一段落了。

今天發獎，現在 4 點了，瓢潑大雨嘩嘩在下。去年我注定要得獎，當時我所煩惱的，就是等待。而今年，雖然無法確信獲不獲獎，卻比去年平靜得多。

今年的關鍵，是獲獎還是不獲獎。如果獲獎了，今晚 8 點前就會知道。這段時間，我躺在窗旁的安樂椅上，在等待消息的同時，欣賞著外面的路人。

現在 5 點 20 分了。雖然整段時間都無所事事，也不需等待什麼，可我還是感到一如既往的勞累。想到油彩將蘋果花染成了黃色，就心煩意亂。第一次看到時，我驚得一身冷汗；還是希望這黃色不那麼引人注目。再過兩個小時，我就知道結果了。也許你認為我現在非常緊張，不是的，我保證。我現在的這種緊張，還趕不上整個下午無所事事獨自打發時間時的那種緊張。

不管怎樣，從明天的報紙上會知道結果的。

等待，令我厭倦死了。我發燒，還有點頭疼。

啊，我不會得獎了。一想到媽媽會說些什麼，我尤其鬧心！不希望有人窺探自己的隱私，隨意評價我的情感。這種作法令我如坐針氈，好像自己做了什麼虧心事一樣。無論我的情感如何，只希望自己能安安靜靜地沉溺其中。媽媽會想當然地以為我正在傷心，這叫我尤其氣憤。

空氣凝重，霧氣濛濛，幾乎無法呼吸。

現在 7 點 35 了，有人叫我吃飯。

一切都結束了。

5 月 26 日，星期一

這樣更好。我沒有傻傻地等著，現在的我已經義憤填膺。這種情緒不必隱藏，更激人奮進。

昨天頒發了二十六個獎，還有六個獎沒頒。M 畫的朱利安的肖像得了獎。

我沒有獲獎，到底是為什麼呀？那些顯而易見沒有我好的畫都得獎了。

不公平？這不是我喜歡的藉口，每個傻子都會這麼說。

他們可以欣賞或者不欣賞我的畫，隨他們便，但有個事實誰也無法否認：這幅畫畫了七個人，每個都真人大小，在可圈可點的背景映襯下聚在一起。思想有見地的人，都認為它非常好，至少認為還不錯；有人甚至說，我畫畫時得到了他人的協助。雖然老羅伯特 - 佛勒里不知道這幅畫是誰的，還是認為它非常好。布朗熱曾對不認識我的人說過，他不喜歡這幅畫的風格，這不假，但這幅畫技法出色，令人刮目相看。

那麼，沒得獎的理由是什麼呢？沒有什麼優點的畫反而獲獎了，我非常清楚，經常出現這種情況。但另一方面，但凡值得稱道的藝術家都得過一兩個獎項。那麼，這是怎麼回事？怎麼回事？我有眼睛，還能看到，我的畫是純粹的自我創作。

假設畫的是穿著中世紀服裝的流浪兒，只需在畫室裡——比在戶外容易多了——處理花紋圖案的背景了。

那麼，就可以輕而易舉地畫幅歷史題材的畫，而且會在俄國受到大力追捧。

我該相信什麼呢？

又有人來函請求複製我的畫，是一位叫巴謝（Barschet）的，他是位著名的編輯。

這是我收到的第五封了，那又能怎樣？

5 月 27 日，星期二

完了，我沒有獲獎。

真是丟人！今早之前我還抱有希望。真希望知道獲獎的那些內幕啊！

為什麼這個消息沒有令我心情沮喪呢？但我還是感覺非常驚訝。如果我畫得好，為什麼得不到獎呢？

陰謀，你會說。

但不管怎樣，如果我畫得好，為什麼得不到獎呢？我不希望表現得像未經世事的孩子，看不到陰謀之類的事情。但在我看來，如果我的畫真的可圈可點——

要麼就是這幅畫不好了？不，不是這樣的。

我親眼看到的——那麼，報紙又是怎麼回事呢？

5 月 29 日，星期四

整晚都在發燒，精神焦躁不安，幾乎要發瘋了。我的這種狀況，不僅因為一夜未眠，更因為沒有獲獎。

心情鬱悶，真希望可以相信上帝。生病時，處於悲慘的境遇時，求助於上天的力量，這難道不正常嗎？如果有個人，他無所不能，你就會向他求助，想獲得他的幫助；你會向他傾訴衷腸，而不必擔心受到冷漠或羞辱；你會總想與他保持聯繫；這時，你就會假裝信仰這個人了。醫生不能幫助我們時，我們祈禱奇蹟的發生。奇蹟當然不會發生，可我們還是會等待。而在等待奇蹟時，就不再那麼悲傷了；等待，多少也算一種安慰。如果有上帝的話，他應該是公正的。如果他公正的話，他怎麼會允許發生這種事情？天啊？如果萌生了這些想法，就不會再信仰上帝了。為什麼活著？這種苟且殘喘的生活又有什麼意義？死亡，至少還是有好處的，可以知道人們經常談論的另一種生活到底是什麼樣子？就是說，假如有另外一種生活——也只有死了之後，才會知道它是什麼樣子。

5 月 30 日，星期五

一直以為，不去思考人生中唯一值得擁有的東西到底是什麼，看起來非常愚蠢——這件東西，可以彌補生活中的匱乏，叫人忘記曾經遭遇的悲慘境遇——用一個字來說，那就是愛。兩個相愛之人，相信對方無

論在道德上還是身體上都完美無瑕，道德上尤其如此。一個愛你的人，必須正直、忠誠、慷慨，隨時可以心無旁騖地展示其英雄本色。

兩個相愛之人，認為宇宙——比如說哲學家和我——就是自己夢想的樣子——完美無缺，令人無限嚮往。我想，這就是靈魂之愛的魅力所在。

與家人、朋友、社會交往的過程中，一定會發現人性的弱點，要麼貪婪，要麼愚蠢，要麼嫉妒，要麼卑鄙，要麼不公；也會發現，我們所摯愛的朋友，向我們隱藏了自己的想法。如莫泊桑所言，人總是孤獨的，因為即使在最親密的時刻，朋友之間也會有所隱瞞。

愛情會創造奇蹟，將兩個人融為一體。但這只是幻想，即使的確如此，又有什麼關係呢？我們認為存在的東西，就存在著。愛情讓世界呈現了它本來的樣子。如果我是上帝——

好吧，那又如何呢？

5 月 31 日，星期六

維勒維耶伊爾告訴我，我之所以沒獲獎，是因為我對去年的提名有點小題大做，公然說委員會的人是白痴。我的確這麼說過。

我的畫既不是大幅巨制，風格上也不大膽。如果大膽一點的話，〈見面〉會成為一幅傑作。如果它是一幅傑作，可獲的是無關緊要的三等獎，又有什麼必要呢？包德的木刻版登出來了，還附上了一篇文章，說公眾為我沒有獲獎感到失望。有人說，我的畫枯燥乏味，但他們對巴斯蒂昂的畫也是這麼說的。

世界上有沒有這樣一個人，說 M 的肖像要比我的好？

巴斯蒂昂・勒帕熱的〈聖女貞德〉得到了 8 票；M 的肖像得了獎，他真了不起，居然得到了 28 票，正好多了 20 票。世界真的沒有了良心，更沒有了公正，我真的不知道該怎麼想。

H 來時，我下了樓，就為了讓這個猶太人看看我並不沮喪。

我們談論了攝影、雕刻、藝術贊助等話題；我表現高傲，而且不動聲色。最終，這位以色列的兒子決定與我做筆交易——哪怕我什麼獎都沒有得到！「我要買你的蠟筆畫《阿曼蒂娜》（Armandine），」他說，「還有《開心寶寶的頭像》（Head of the Laughing Baby）。」兩幅！他和戴娜商量了購買事宜。相比之下，他比埃米爾・巴斯蒂昂的價格更令我們歡迎，我非常滿意。

6 月 1 日，星期日

過去的一個月，我什麼都沒做！是的，昨天早晨，我開始讀蘇利・普呂多姆[1]的作品，我一直在讀這些作品。我有他的兩本書，愛不釋手。

詩歌，讀起來並不費事，只有那些不好的詩歌，才令我心生煩惱。對於好詩歌，只需思考它要表達的思想。如果詩人喜歡韻律，做就好了，只是別讓韻律分散了對思想的關注。蘇利・普呂多姆的詩，最令我滿意的，就是它的思想。在其作品中，那些抽象的東西，如昇華了的風格，細膩的邏輯推理，都與我自己的思想不謀而合。

[1] 蘇利・普呂多姆（René-François-Armand (Sully) Prudhomme，1839-1907），法國詩人和批評家，曾獲 1901 年首屆諾貝爾文學獎。

我一會兒躺在沙發上，一會兒在陽臺上踱步，花了好幾個小時讀《盧克萊修》①的前言及其作品《物性論》。讀過這本書的人，沒有不喜歡它的。

　　要理解這部作品，需要全神貫注。即使熟悉這一題材的人，也認為它晦澀難懂。我讀過它，雖然有些部分意思還不太清楚，但能理解。一遇到讀不懂的地方，我就一遍一遍地讀，直至掌握了大概。雖然感覺這部作品很難讀懂，但蘇利・普呂多姆能寫出這樣的作品，我還是非常欽佩他。

　　他對思想的組織，與我對顏色的組織如出一轍，有種似曾相識的感覺。

　　他也應該非常欽佩我吧。因為除了一些「亂糟糟的色彩」，如格格不入的戈蒂耶所言，我還可以創造表情，表達人類的情感，能全方位反映自然風景——天空，樹木，氣氛。戈蒂耶很可能認為自己比畫家好上一千倍，因為他能夠挖掘出思想最深處的奧祕。但是，他本人或者其他人，又能從中學到什麼呢？

　　思想，是如何工作的呢？只是為了給那些迅捷而難以把握的思維過程賦予名稱——恕我無知，這就是思想所從事的活動，毫無意義的活動，它是一種娛樂活動，雖然有趣、高雅，而且需要運用技巧，但所欲何為呢？只有將陌生而抽象的東西賦予了稱謂，才能塑造出世界上偉大的作家和思想家嗎？

　　「人類，」那些形而上學者說，「只有與事物發生聯繫時，才能認知事物……」這種說法，讓許多讀者不明就裡。我再引述一段：「因此，人類知識，不能超越我們的認知範疇之外。」好吧，我們只能理解我們能理解的那些東西；這不言而喻。

①《盧克萊修》，為盧克萊修長詩，此指普呂多姆翻譯的法文版。盧克萊修 (Titus Lucretius Carus，約西元前 99- 約西元前 55)，羅馬共和國末期的詩人和哲學家，以哲理長詩《物性論》(De Rerum Natura) 著稱於世。

如果我接受過系統的教育，就會成為與眾不同的人。我所知道的東西，都是自學的。在尼斯時，自己制定學習計畫；呂克昂學園的教授，對我的計畫所展示出來的智慧，驚訝不已。制定計劃時，我的指導原則，一部分來自自己的思考，一部分來自閱讀過程中獲得的靈感。從那時起，我就開始閱讀希臘和拉丁作家，法國和英國經典，還有當代作家——總之，能讀到的一切。

雖然下了不少工夫，我天生又喜歡事物的和諧有序，努力想把自己的知識變得系統一些，但還是有些凌亂。

這位作家，蘇利·普呂多姆，到底有什麼吸引我的呢？六個月前，我買了他的書，當時就想讀，可還是耽誤了一段時間。當時認為，這些詩歌討人喜歡，但僅此而已。今天，法蘭索瓦·科佩 ① 來家坐客，在他的影響之下，我在普呂多姆的詩歌中發現了令我痴迷的思想，於是就廢寢忘食地讀起來。但無論是科佩還是其他人，我都從未對他們談過這件事。那麼，普呂多姆詩歌的魅力在哪裡，而我又如何發現了這種魅力呢？

也許經過絞盡腦汁的思考，我能成功地對這個人類智慧的偉大成就——《物性論》——進行了哲理分析，但這有什麼目的呢？它會改變我的一些想法嗎？

6 月 5 日，星期四

普拉特死了。它與我一起長大，家人在 1870 年在維也納買下了它。當時它只有三週大，總好藏在大行李箱後面；那裡有商店包裹行李用的

① 法蘭索瓦·科佩（Francois Coppee，1842 –1908），法國非常有名望的巴納斯派詩人、小說家。
代表作：《遺物盒》、《親密》、《平凡人》、《紀事和悲歌》、《紅本子》、《為了王冠》等。

報紙堆。

它是一條戀人的好狗，我離家時他會哀叫，整天待在窗戶旁等我回來。後來，在羅馬時，我想要另外一條狗，媽媽就要了普拉特，可普拉特總把那條狗當成冤家對頭。可憐的普拉特，黃褐色的皮膚，像獅子一樣有雙漂亮的眼睛。一想到自己的冷酷無情，我就感覺無地自容。

我的新狗，叫蘋丘，巴黎時被人偷走了。我真傻，帶上了可哥，就是後來的那個可哥，卻沒有要回普拉特。因為我拋棄了它，它總是無法原諒自己。我的做法有些不道德，令人鄙視。四年了，這兩條動物恨不得隨時吞了對方。最後我們不得不將普拉特像囚犯一樣關在了樓上的房間裡，而可哥卻可以到處溜達，想做什麼就做什麼。普拉特是老死的。昨天，我陪它待了好幾個小時，它用力挪到我身旁，將頭枕在我的膝蓋上。

啊，我是條可憐蟲，總好多愁善感，我的性格多麼令人鄙視啊！寫字時我還在流淚，我想，這些淚水會讓那些讀到日記的讀者知道，我其實心地善良。總想要回這可憐的傢伙，從它身邊路過時，要麼給它糖果，要麼給它擁抱，但僅此而已。

你該看看它的尾巴！它能像輪子一樣一圈圈兒地快速搖擺。

總之，這個可憐的傢伙似乎並沒有死掉。曾有一段時間，我還以為它死了，因為沒在房間裡見過它；平時它不是藏在大箱子裡，就是躲在浴缸後面。在維也納時，它就愛這麼做。我以為他們已經帶走了普拉特的屍體，害怕告訴我。而這次，它肯定要死了，不是今晚就是明天。

今天，羅伯特-佛勒里看見我哭了。關於畫的複製問題，我曾寫信求教於他，他今天是過來答覆我的。我似乎忘記簽署了什麼檔案；有了這些檔案，其他人就不會再隨意複製我的畫了。因此，我也許捲入了法律糾紛。你必須知道，對於這些想複製我的畫的請求，我感覺非常自豪。即使捲入訴訟，這種自豪感也絲毫未減。

6 月 6 日，星期五

一直在琢磨大使館的晚會，只是擔心會發生什麼事情掃了我的興。從不相信會有什麼好事發生在我身上。開始時，事情似乎都挺順利的，可最終總是要發生點事，成為我實現願望的絆腳石。過去很長一段時間，這種情況屢見不鮮。

今天，為了看那幅得獎的畫，我們去了畫展。在畫展，遇見了羅伯特‧佛勒里。我們站在獲得二等獎的畫前，我問他，如果我給他看的是這幅畫，他會說什麼。

「首先，我希望你特別注意不要畫這樣的畫。」他認真地回答。

「但得獎是怎麼回事？」我問。

「噢，好吧，」他回答道，「他參加畫展很長時間了，那麼——你明白了吧——」

6 月 7 日，星期六

大家都在默默地為今天的晚會準備著。

我要穿白色的絲綢禮服，上身點綴著兩片人造絲帶，交叉打褶垂放在胸前，在肩膀處繫上結。禮服的袖子有點短，也裝飾有絲帶。腰部繫著的是那種白色的寬絲帶，兩端長長地垂落在身後。裙子也是人造絲的，從左邊披到右邊，然後落在腳面上。後身有兩片飾帶，一塊垂到地上，一片稍短一些。鞋是白色的，比較簡單。就整體效果而言，堪稱光

彩照人。我的髮型如普賽克[1]，沒戴飾物。胸前的吊帶也非常漂亮，簡單而又典雅，讓我看起來很迷人。媽媽總是穿著黑色的緞子禮服，上面裝點著烏黑發亮的珠寶，拖著一條長長的拖裙；媽媽還佩戴上了鑽石。

6 月 8 日，星期日

我一如既往地光彩照人，或者說，這是我最光彩照人的時刻。長禮服驚豔動人，肌膚跟在尼斯或羅馬時一樣嬌嫩如花。平日裡看見我的人，都驚訝得目瞪口呆。

我們到的有點晚。弗雷德里克斯夫人（Madame Fredericks）沒有和大使夫人待在一起，於是，媽媽就和大使夫人聊了幾句。我端莊大方，彬彬有禮。我們見到了許多熟人，A 夫人，在加維尼夫婦的家裡見過，她從未向我行過鞠躬禮，可昨天卻行了，非常優雅。我挽上加維尼的胳膊，他身著緞帶和徽章，看起來非常英俊。他將義大利部長門納布利亞（Menabrea）介紹給了我，我們一起談論起藝術。後來，德‧雷賽布[2]先生和我聊了很長時間，都是關於他的孩子和保姆的事情，還有蘇伊士運河的股票。然後，在謝弗羅（Chevreau）的邀請下，我們跳起了舞。

至於其他官員和隨從，我都顧不上了，我一心關注的是那些佩戴勳章的上了年紀的人。後來，趁在名人殿堂燒香的機會，我與一些藝術家聊了一下，他們都想與我結識，爭著找人認識我。我長相漂亮，衣著得

① 普賽克（Psyche），在希臘神話中，普賽克是人類靈魂的化身，其髮型向後盤起，中間分開。
② 德‧雷賽布（全名：斐迪南‧瑪利‧維孔特‧德‧雷賽布，Ferdinand Marie Vicomte de Lesseps，1805-1894），法國外交家、工程師、實業家，蘇伊士運河的開鑿者。

體。他們確信,我畫的畫一定得到了別人的幫助。他們當中有切裡莫提耶夫 (Cheremetieff),雷曼 (Lehman) ——一位非常和藹的老人,有點才華,還有才華橫溢的埃德爾費爾特[1]。

埃德爾費爾特是個英俊的年輕人,但有點俗氣——他是俄國人,來自芬蘭。總之,我度過了一個非常愉快的晚上。你看,重要的事情,就是要打扮得漂漂亮亮的,一切都取決於漂亮。

6 月 10 日,星期二

看見路人在街上行走,注意到他們臉上的表情以及每個人的與眾不同之處,瞥見完全陌生的靈魂,賦予所有的一切以生命,抑或親自描繪出每個陌生人的生活。這些都多麼有趣啊!

有人依據巴黎的模特兒畫出了羅馬角鬥士決鬥時的場景。既然如此,為什麼不按照巴黎人的樣子畫巴黎的角鬥士呢?五六個世紀之後,這些都會變成古董;那個時代的傻子們就會帶著無比崇敬的目光審視這些角鬥士。

[1] 埃德爾費爾特(全名:阿爾伯特·古斯塔夫·阿裡斯蒂德斯·埃德爾費爾特,Albert Gustaf Aristides Edelfelt,1854-1905),芬蘭瑞典族畫家、平面設計師及插畫家。埃德爾費爾特的作品涵蓋從歷史畫和肖像到描寫普通民眾生活的自然主義畫作和描寫巴黎市井生活和美女的印象派畫作。

6 月 14 日，星期六

今天是媽媽的生日，來了許多客人。我穿著漂亮的長裙——灰色的塔夫綢料子，還仿照路易十四時期的款式做了一件白色薄綢坎肩。

6 月 16 日，星期一

今晚，我們去看莎拉‧伯恩哈特主演的《馬克白》（黎施潘[①]翻譯的）。加維尼夫婦和我們一起去了。我很少去劇院，非常珍視這次機會。可是，演員們辯論式的演出風格損害了我的藝術感受。要是這些演員說話再自然一點，該有多麼好啊！

馬雷（飾演馬克白）有時演的不錯，可他的語調如此戲劇化，如此做作，聽他講話叫人不得不皺緊眉頭。莎拉，雖然聲音已不復之前那麼悅耳了，可還是令人欽佩。

6 月 17 日，星期二

一想到自己的畫，就備受煎熬，手頭還沒有畫兒呢！盛開的蘋果

① 黎施潘（Jean Richepin，1849-1926），法國詩人，小說、戲劇作家。1908 年，黎施潘當選法蘭西學術院院士。代表作：《星星》、《窮途潦倒之歌》、《詛咒》、《撫摸》等。

樹，那些紫羅蘭，那個似睡非睡的農家女孩──再也引不起我的興致
了！三尺長的畫布足夠了，可我把它畫得有真人大小，它一無是處。三
個月的時間白白浪費了！

6 月 18 日，星期三

還在賽夫勒！每天都發燒，痛苦不堪。儘管每天喝六七杯牛奶，可
似乎再也胖不起來了。

6 月 20 日，星期五

建築師從阿爾及爾寫信給我。在給他的回信中，我畫了我們三個人
的畫像，每個人的脖子上都掛著獎牌。以明年畫展的名義，我給朱爾斯
頒發了榮譽獎，給自己頒發了一等獎，給建築師頒發了二等獎。我還送
個他一張〈見面〉的照片版。建築師告訴我，他給哥哥看了，哥哥很高
興，說曾聽說過這幅畫，認為畫得很好。

「不給這幅畫頒獎，他們多麼愚蠢啊！」他哥哥大聲說道，「我認為
它真的很棒！」

他哥哥非常願意寫信給我，埃米爾補充說，可是，已經寫不了了，
他正遭受巨大的痛苦。儘管如此，他哥哥還是決心今年回家待上一周。
他託付建築師給我帶好，感謝我的刺繡。

他哥哥願意寫信給我！要是在一年前，我會高興的。而現在，只在回憶過去時，它才帶給我快樂；我對這些事情已無動於衷了。

信結尾處，是我的畫像，脖子上戴著 1886 年的榮譽獎牌。

我在信裡費盡心機安慰他哥哥，這一點他一定有所感動吧。我通常的寫信習慣是：開始時，一本正經地安慰人；結尾時，再談些高興事。

6 月 25 日，星期三

一直在讀自己的日記，發現 1875、1876 和 1877 這三年中，自己對未知的目標充滿了莫名的幻想。晚上的時間，都處於瘋狂而絕望之中，企圖找到發洩的管道。我應該去義大利嗎？還是待在巴黎？結婚？畫畫？我要努力成為什麼？如果去了義大利，應該就不待在巴黎了，我渴望想去哪裡就去哪裡。浪費精力，又算得了什麼？

如果生來就是男人，我會征服歐洲。因天生是女人，只會將自己的精力消耗在與命運抗爭的長篇大論中，消耗在稀奇古怪的禮節之中。有時候，人相信自己無所不能。「如果有時間，」我寫道，「我會成為雕塑家、作家、音樂家！」

我的內心烈焰騰騰，無論沉溺於這些虛幻的渴望與否，死亡是所有這一切必然的結局。

如果我一文不名，也終將一事無成，為何從開始能思考伊始，就充滿了對榮耀的夢想？為什麼對偉大的瘋狂渴望，總以財富和榮譽的形式，呈現在我的想像之中？

為何從開始能思考伊始，從 4 歲開始，我就對榮耀、輝煌和宏偉充

滿雖然模糊卻又那麼強烈的渴望呢？在童年的憧憬中，曾經經歷了多少次角色的轉變啊！首先，是舞蹈家——著名舞蹈家——為所有聖彼德堡的人所崇拜。每個晚上，我都讓家人給自己穿上舞蹈服，頭上戴上鮮花，來到客廳，在家人的注視下一本正經地跳舞。那時，我是世界上最出色的女主角，在豎琴的伴奏下獨自歌唱，成就感令我飄飄欲仙，不知飛向哪裡飛向何處。後來，我雄辯的口才叫大家震驚。再後來，我嫁給了俄國國王，成為他鞏固皇位的賢內助。我與我的人民和睦相處，我用演說向他們闡述自己的政治主張，人民和皇室都感動得熱淚盈眶。

然後，我戀愛了，卻愛錯了人。在愛情變淡之時，愛人卻發生了意外，從馬上摔下來，丟了性命。愛人死了，我可以安慰自己。可當證明自己愛錯了人，我即可陷入了絕望，最終在悲傷中死去。

每一種人類的情感，每一種世間的歡樂，我都描繪出來了，而且描繪得比現實更美好。如果夢想永遠也實現不了，最好讓我死掉。

我的畫為什麼沒有獲獎？

獎牌！一定是有委員會的人認為我得到了別人的幫助。之前碰巧有一兩次，獲獎者是女人，而後來發現，她們得到了他人的幫助。一旦得了獎，獲獎者就有權在下一年展出自己的作品。只要他願意，無論怎樣一文不值的作品都能展出。

可是，我年輕，有品位，報紙還表揚過我！但這些人都是一丘之貉。比如說，布萊斯勞對我的模特兒說，要是我減少點社交活動，我就會畫得更好了；他們以為我每晚都出去。外表多麼具有欺騙性啊！可懷疑我的畫不是我獨立完成的，這事非同一般。感謝上帝，他們沒有公開表達過懷疑！羅伯特-佛勒里告訴我，他感覺吃驚，我居然沒有獲獎，因為每次他跟委員會的同事提到我時，他們都說：「這幅畫非常好，是一幅很有意思的畫。」

「你認為他們說這話是什麼意思呢？」他問我。

是懷疑。

6 月 27 日，星期五

剛要開車去公園，建築師居然出現在了馬車旁！他們今天早晨到的巴黎，他過來告訴我，朱爾斯好點了，一路上都不錯，可惜還是不能離開家。他哥哥說，在阿爾及爾，當他把畫的照片給人家看時，大家欽佩得不得了；他真希望能親口告訴我這些事情。

「那麼，我們明天去看他。」媽媽說。

「那再好不過了，」建築師回答道，「他說你的畫──不，還是明天讓他親口告訴你吧，那樣更好。」

6 月 28 日，星期六

按照約定，我們來到了勒讓德爾路（Rue Legendre）。

朱爾斯起身迎接我們，向前邁了幾步。外表發生的變化，似乎讓他感覺難堪。

他的確變了，變化非常大。他的病不是在胃部，我不是醫生，但他的表情足以說明一切。

長話短說。我發現他變化這麼大，所能說的就是：「那麼，你又回到我們中間了。」他毫不拘謹，相反，熱情友好的不得了。他對我的畫極盡

讚美之詞，一遍又一遍地告訴我，不必為沒有得獎而煩惱——這幅畫的成功本身已不言自明。

我逗他笑，告訴他生病對他有好處，他變結實了。建築師看見他的病人如此高興、如此和氣，也非常高興。受到大家的鼓舞，我變成了話癆。他稱讚我的長裙，甚至還誇了我的太陽傘把，讓我坐在他的躺椅旁邊。他可真瘦啊！眼睛比過去大了，目光炯炯，頭髮好像沒有打理過。

但他看起來還是挺不錯的，讓我常去看他。我一定會經常去看他的。

建築師陪我們下樓，也邀請我們常來。

「這會讓朱爾斯非常高興，」他說，「看見你們，真是非常榮幸。我向你保證，他認為你很有才華。」

他們接待我的每個細節，我都不厭其煩地寫下來，因為這讓我心情愉快。

我對他的感情如母愛一般，雖平靜如水，卻柔情萬種，我為之自豪，好像它增添了我的尊嚴。他會恢復的，我確信。

6 月 30 日，星期一

今天，情不自禁將自己的畫剪成了碎片，沒有一個地方令我滿意。

還有一隻手沒畫！可這只手畫完時，就再也沒有可畫的地方了！啊，可悲啊！

它花費了我三個月的時間——三個月啊！

畫草莓籃子，尤其是自己之前從未見過的草莓籃子，感覺挺開心的。我親自挑的草莓，為了顏色搭配好一些，還專選了幾個青色的。

葉子多漂亮啊！那些水靈靈的草莓，是一位藝術家專門採摘的。這位藝術家，正神態妖嬈，小心翼翼地做著自己未曾做過的工作。

草莓當中，居然有枝紅色的鵝莓。我提著草莓籃子穿過塞夫勒的街道，來到車廂裡，把籃子放在腿上，稍稍抬高一點，這樣籃子就會透氣，衣服上的熱氣就不會捂壞了草莓；不止一個草莓上已經染上了瘢痕。

羅莎莉笑著說道：「小姐，真希望有人能看見你這個樣子！」

「這可能嗎？」我想。

「那麼，為了他的畫，就值得；可為了他的臉，就不值得。為了他的畫，做什麼都值得。」

「那麼，是他的畫，要把草莓吃掉了？」

7月1日，星期二

還在可惡的塞夫勒！但回家的時間還不錯，5點之前。畫，差一點就完了。

可是，我還是處於極度的沮喪之中，一切都不對勁兒了。有必要做些與眾不同的事情，才能將這種沮喪驅趕走。

我，這個不信仰上帝的人，卻把希望寄託在上帝身上。

之前，心情沮喪時，總有些事情可以將生活的樂趣帶給我。

我的上帝，為何您給予了我理性分析能力？要是盲目跟從的話，就不會這麼痛苦了。

我既有信仰，也沒有信仰。能夠理性分析的時候，我就不信仰。可在欣喜若狂或萬分悲傷的時候，卻總是首先認為是上帝對我這麼殘酷。

1884 年

7 月 2 日，星期三

我們今天去看朱爾斯・巴斯蒂昂了——這次是去他的畫室。我真認為他好點了。他母親也在，大約六十歲左右，看起來卻只有四五十歲，比她的畫像看起來更漂亮。一頭漂亮的金髮，偶爾有一兩處的銀絲，笑容和藹可親。她穿著黑白相間的長裙，看起來非常迷人。她正在刺繡，手法嫺熟，圖案都是自己設計的。

巴斯蒂昂的兩顆上門牙像我，都是豁牙子。

7 月 3 日，星期四

今天早晨大約 7 點時，去見了波坦。他粗略地檢查了一下，然後命令我去奧博內 ①。他說，以後再看看情況。可是，我讀過他給同事寫的信。在信裡，他說我的上部右肺已經不見了，我是最不聽話、最魯莽的病人。

之後，因還沒到 8 點鐘，我就去見了棋盤路 (Rue de la Echiquier) 的小醫生。我認為，他做事非常認真。我的狀況令他震驚不已，強烈建議我去諮詢一下這個行業裡的專家，比如說，布沙爾 (Bouchard) 或者格朗謝 (Granchard)。

起初我拒絕了，可他主動提出陪我去，我不得不同意了。

波坦宣稱，我的肺部一直以來都比現在的狀況要糟糕，但發生了不

① 奧博內 (Eaux-Bonnes)，法國比利牛斯 - 大西洋省的一個市鎮。

可思議的好轉；可是現在，老問題又出現了；希望不久就會好的。

波坦處事樂觀，他說這話時，我的狀況一定已經非常糟糕了。

可是，小 B 醫生卻跟他意見不一樣。他說，我的病的確曾經有段時間比現在嚴重，但那次發病是急性的，本該要我的命，幸好沒有，而且出現了好轉。然而，現在變成了慢性病，病情反而惡化了。總之，他堅持要我去見格朗謝醫生。

我會去見的。

那麼，我得的是肺結核了！

這種病，還有其他的一切，前景都不樂觀。

對於這一切，沒有什麼可以安慰我。

7 月 4 日，星期五

塞夫勒的那幅畫兒，一直放在畫室裡，我也許會給它起名〈春天〉。如果畫兒本身好的話，叫什麼名字都無所謂，可惜它不好。

畫兒的背景有一片綠，既明亮又模糊，而且女孩這個人物根本不是我當初打算畫的樣子。

我匆匆忙忙畫完它，等不及修改了。可是，我在畫裡想表達的情感卻沒有──根本沒有──畫出來。總之，三個月白白浪費了。

7 月 5 日，星期六

買了一條漂亮的灰色呢絨長裙，腰部有個罩衫，沒有任何的修飾，

只在頸部和袖子周圍佩有花邊。帽子非常漂亮，點綴著一個很俏皮的大蝴蝶結，手工繡的花邊，帽子看起來與我很搭。我真想去勒讓德爾路，只是擔心去的太頻繁了。可為什麼會這麼想呢？我去那裡，只是作為同行的藝術家和崇拜者，在他重病的時候，幫助他快樂地打發時間啊。

最終，我們還是去了那裡。他母親看見我們很高興，拍著我的肩膀說我的頭髮很漂亮。建築師仍然情緒低落，可偉大的畫家情緒好點了。

他在我們面前喝了湯，吃了雞蛋。他母親跑來跑去拿他要的東西，親自伺候他，這樣僕人就不必進來了。他認為這一切都是很自然的事情，泰然自若地接受我們的服務，沒有表現出絲毫的驚訝。談到他的外表時，有人說他的頭髮該剪了。我媽媽說，兒子小時候，就是她給剪頭髮；我父親生病時，也是她剪的。「想讓我給你剪髮嗎？」媽媽問道，「我有只幸運的手。」

我們都笑了，他馬上同意了。他母親跑去拿來了理髮用的披衣。媽媽馬上開始剪髮，而且剪得可圈可點。

我也想搭把手，可這愚蠢的傢伙說，我一定會幫倒忙的。為了報復他，我將他比喻成了落在大利拉①手裡的力士參孫②。這就是我的下一幅畫啊！

他笑著屈尊就範了。

他的好心情也感染了他弟弟，他自告奮勇要剪他的鬍鬚。他剪的很慢，很仔細，手還有點發抖。

剪髮後，他像換了個人，之前的病態一掃而光。他母親看見他時，高興地叫道：「又看見我兒子之前的樣子，我的小寶貝，我的寶貝兒子！」

① 大利拉（Dalilah），《聖經》中的人物，力士參孫的情婦，後參與計畫使參孫失去神力。
② 力士參孫（Samson），《聖經》中的人物，以色列士師，力大無比，被其所愛的女人大利拉出賣。

她真是位完美的女人——和藹可親，真摯自然，對她了不起的兒子充滿了敬佩。

他們都是非常了不起的人。

7 月 14 日，星期一

開始治療了。對於結果如何，我相當看得開。

連我畫畫的前景都似乎有了好轉。

巴蒂尼奧勒大道（Boulevard des Batignolles），還有瓦格拉姆大街（Avenue Wagram），都為藝術家呈現了多麼難得的創作機會啊！

你注意到那些經常光顧這些大街的那些人的臉了嗎？

在每條座椅上，都可以感受到悲傷或浪漫。那些社會的棄兒，他們坐在那裡，一隻胳膊倚在椅背上，一隻胳膊放在膝蓋上，用躲躲閃閃的目光四處觀望；那位婦女，將孩子放在了膝蓋上；還有那個女人，她一路匆匆，正坐在那裡短暫休息；水果商的孩子正在讀報，一副世上的愁事都與己無關的逍遙神態；有個工人在座位上睡著了；那個人，如果不是哲學家，就是陷入了絕望，正悶聲抽菸。這裡的一切，都令我心馳神往。只要每天晚上五六點鐘的時候看看這裡的一切，就會對世間百態了然於胸。

的確，千真萬確！

我想，我已找到了繪畫的素材。

是的，是的，是的！我也許不會給它畫出來，但有了這個素材，就已心滿意足、手舞足蹈了。

境況不同，人的心情是多麼不一樣啊！

有時，人生好像就是虛無；有時——我卻開始產生了興趣——對自己周圍的一切。

生命的洪流，彷彿突然湧入了我心靈的港灣。

雖然沒有任何值得高興的事情。

而且還在雪上加霜。既然如此，我何不找些歡樂，讓自己即使想到死亡，仍然心滿意足。

人之本性，都是快樂的。可是，——

　　為何在你絕世的作品中，

　　有那麼多不和諧的元素？ [1]

7 月 15 日，星期二

每次看見人們坐在公園裡或者大街上的長椅上，一個想法就會突然冒了出來——在這裡可以找到絕好的機會創作藝術。主角安靜的時候，要比主角動的時候，更適合描繪場景。不要認為我反對有動作的場景，但當畫面呈現出的是狂野的動作場景時，稍有品位的人既無法發揮出想像力，也產生不了愉悅感。許多場景，如正要抬起但還沒打上人的胳膊，或者雖然在奔跑卻還要保持某種姿態的大腿——都會令畫家痛苦不堪（儘管他自己沒有意識到這一點）。還有一些動作激烈的場景，需要把主角想像成暫時靜止的樣子。為了藝術效果，短暫的靜止就已足矣。

[1] 出自法國浪漫主義作家繆塞的詩。

抓住激烈動作之後的瞬間，比抓住它之前的瞬間，更為畫家所讚賞。在巴斯蒂昂‧勒帕熱畫的〈聖女貞德〉中，貞德一聽到那些神祕的聲響，就趕緊來到前面，匆忙之間還弄翻了紡車，可突然間她又停下腳步，靠在了樹旁。而在描繪抬起胳膊打人的場景中，動作雖然畫出來了，卻缺少了藝術品位。

　　以〈凡爾賽宮授旗儀式〉（Distribution of Flags by the Emperor at Versailles）為例。

　　每個人都在抬臂向前衝，可這些動作並未削減人們的藝術感受，因為畫裡的人物正滿懷期望，我們為他們的情感所感動、所痴迷，體會到了他們急迫的心情。這幅畫給我們帶來了巨大的精神力量，因為我們可

⊙ 雅克－路易‧大衛〈凡爾賽宮授旗儀式〉，木板油畫，610cm×931cm，1810 年，藏於法國巴黎凡爾賽宮

以想像到動作停止時那一瞬間的場景——在這個瞬間，我們可以冷靜地審視這一場景，彷彿這就是一個真實的場景，而不是一幅畫作。

因此，動作場景，無論在雕塑中還是在繪畫中，都無法像靜止場景那樣傳遞高超的技法。

將米勒的畫與那些你熟悉的手法最高超的動作畫進行一下比較，就會一目了然。

看一下米開朗基羅的〈摩西〉。雖然摩西沒有動作，可他是鮮活的。而米開朗基羅的〈沉思〉，既沒動作也沒話語，因為畫家就想取得這種效果：他就是一個活生生的人，沉迷於自己的思考之中。

在巴斯蒂昂‧勒帕熱的〈無所事事〉中，那個孩子正看著你，好像有話要跟你說，他是有生命的。在勒帕熱的〈垛草〉中，有個人仰躺在地上，帽子蓋著臉，正在睡覺，可他仍是鮮活的！坐在那裡的婦女，正陷入沉思，也是一動不動的，但我們感受到了她的生命力。

只有人物處於靜止狀態的場景，才會滿足藝術家的感官。這給予了我們時間，可以抓住它的美麗，領會它的意義，再通過想像力賦予它生命。

要是我死了，罪魁禍首就是人類的愚蠢，我是被人類的愚蠢氣死的。如福樓拜所言，人類的愚蠢沒有底線。

在過去的二十年裡，俄國文學產生了許多令人讚嘆的作品。

在讀托爾斯泰的《戰爭與和平》時，我深受感動，情不自禁地大喊道：「哇，他比左拉毫不遜色！」

這是真話。今天的《兩個世界》（*Revue des Deux Mondes*）雜誌登載了一篇有關托爾斯泰的專稿，讀到這篇文章時，作為俄國人，我的心幾乎高興得跳了出來。文章的作者是德‧沃格埃[1]先生，他是法國大使館的

[1] 德‧沃格埃（Eugène-Melchior de Vogüé，1848-1910），法國外交家、旅行作家、考古學家、慈善家、文藝評論家。

⊙ 米開朗基羅〈摩西〉，大理石雕像，位於義大利羅馬聖伯多祿鎖鏈堂

⊙米開朗基羅〈沉思〉，大理石雕像，位於義大利佛羅倫斯洛倫佐‧德‧美第奇之墓

祕書，一直在研究俄國文學和俄國禮儀，已經發表了好幾篇非常公正而且深刻的文章，讚頌祖國的偉大和它所取得的輝煌成就。

我，真是可憐——生活在法國。可是，相比於生活在自己的國家，我更喜歡作為陌生人生活在異國他鄉！

但是，因為我熱愛祖國——美麗、偉大而壯麗的俄國——我應該去那裡生活。

雖然成不了托爾斯泰那樣聞名天下的巨擘，我也要為祖國的輝煌而努力工作！要不是為了畫畫，我就會去那裡生活的。是的，我會去的！但藝術已經主宰了我全部的才華，其他的一切不過是插曲和娛樂。

7 月 21 日，星期一

今天走了四個多小時，只為了尋找畫的背景。背景是一條街道，可還是沒有確定下來。

顯然，城市周邊大道上的公共座椅，與香榭麗舍大街上的座椅有著天壤之別。香榭麗舍大街的座椅上，有搬運工、馬夫和護士，悠閒地坐在那裡。

可這裡，沒有藝術家的天地。這裡，沒有靈魂，沒有浪漫。除了極個別的情況，這裡的人就是機器人。

可遠處椅子上坐著的那個流浪漢，卻勾起了我的無限遐想！這才是真正的人——如莎士比亞所描述的真正的人。

現在，雖然發現了這個寶藏，卻為不可理喻的恐懼所控制，唯恐還沒將這場景固定在畫布上，它就會從這裡消失。如果天氣不那麼順人心

意，如果它超出了掌控之外，該怎麼辦呢？

　　如果沒有才華，那就是老天故意在嘲弄我，因為它給我帶來的痛苦，只有天才才有資格遭受到的啊！

<center>7 月 23 日，星期三</center>

　　畫已經打好草圖了，模特兒也已經找到了。從早晨 5 點鐘起，我就在維萊特大街 (Villette) 和巴蒂尼奧勒大道之間來奔波，羅莎莉忙著跟我指給她的人談話。整個過程下來，既不輕鬆也不愉快。

<center>8 月 1 日，星期五</center>

　　當我用動人的語句寫給你時，你一定不要聽任自己為它們所感動……

　　我知道什麼是愛情嗎？

　　像我這樣的人，總是拿著放大鏡看待人性，要想獲得愛情——是不可能的。只看到自己希望看到的東西，這樣的人才是幸運的。

　　要我告訴你一件事嗎？好吧，我既不是藝術家，也不是雕塑家；既不是音樂家，也不是女人、女孩或朋友。我生活的唯一目的，就是觀察、分析和反思。

　　一個目光，一張偶然見到的臉，一種聲音，一件樂事，一椿痛苦，

只要為我所遇所知，就會立刻被我衡量、審視、證明、分類或標注。只有完成了這一切，我才會心境坦然。

8月2日，星期六

週二、週三、週四、週五，連續四天，我把畫畫完了。克雷爾和我同一天開始畫的，同樣的素材，在一張 3.4 寸 ×3.3 寸的畫布上——你看，不算小吧——畫的是畢耶夫街 (La Bievre)，維克多·雨果曾為其寫下不朽的詩歌。畫的背景有一座農舍，前景是位年輕女孩，她正坐在河邊，與一個站在對岸的小夥子說話。

這畫還行嗎？不好說，畫裡的情感元素有些過於老套了，所以，我希望速戰速決。聽到有人批評它，還是挺有趣的。有人說：「多麼漂亮的景色啊！」還有人說，這幅畫根本沒有什麼值得可說的。可還有人說：「這幅畫的確不錯，真的非常不錯！」克雷爾還沒有畫完。

天啊！還有多少事情能令我震驚啊！在這方面，幾乎所有真正的藝術家都與我一樣，對那些能吃掉大塊生羊肉的人，總是充滿好奇。

對那些能一口吞下整個山莓，卻對山莓上顯而易見的蟲子根本毫不在乎的幸運兒，我也充滿好奇。

要是換成我，會仔仔細細地檢查一遍，然後再吃。所以，吃山莓帶來的快感，與其帶來的麻煩相比，根本不值一提。

對那些雖然不知道燉菜裡到底有什麼，卻仍吃得津津有味的人，我充滿好奇。

總之，對所有單純、健康的普通人，我充滿好奇，甚至可以說是嫉妒。

1884 年

8 月 7 日，星期四

我們給勒讓德爾路郵去了一個小冰箱；他希望床旁放一個冰箱。

我只是希望，他不會認為，我們這麼關注他，只是為了免費得到一幅畫！

畫開始上顏色了，但我並不著急，認為有必要躺下來，不時休息一會兒。起身時，感覺有點發暈，甚至有那麼一小會兒幾乎看不見東西。最後，大約 5 點鐘時，我不得不停下工作，到公園裡人跡罕至的路上散步。

8 月 11 日，星期一

今早 5 點，離開家去給畫打草稿。可街上到處都是人，不得不鬱悶地回家了。雖然馬車門是關著的，可至少有二十多個人堵在它周圍。下午，我又駕車來到路上，可還是沒有成功。

我去了公園。

8 月 12 日，星期二

總之，我的朋友們，所有的跡象都表明，我病了。我仍在與病魔作

鬥爭，在努力拖動自己的身體。但今天早晨，我想，我不得不屈服了——就是說，我該放棄工作，躺下來休息了。突然感覺好了點，於是，又走出門尋找靈感。雖然我身體孱弱，萎靡不振，與這個世界格格不入，可是，卻從未像現在這樣把它看得如此清楚。它所有的卑鄙，所有的無恥，都可悲而清晰地呈現在我眼前。

雖說是外國人——還年少無知——可我發現，即使最出色的作家或詩人，也可以在他們的作品中找到許多地方進行評判。至於報紙，往往讀不到半行，我就會厭惡得把它們扔到一邊，不僅僅因為它們風格卑劣，更因為它們喜歡攪動是非。此外，它們從不說真話，要麼別有用心，要麼為金錢所驅使。

在報紙的任何地方，都找不到信仰和真誠。

更何況那些所謂的人類，他們自稱是正直之人，卻總是為了一黨私利故意歪曲事實。

令人噁心。

離開巴斯蒂昂之後，我們回家吃飯。巴斯蒂昂，雖然眼睛能看見了，身體也似乎不再疼了，可還在臥床。他灰色的眼睛，有著無法言說的魅力，是粗俗的靈魂根本無法欣賞的。你知道我為什麼這麼說嗎？他的那雙眼睛，能夠穿透聖女貞德的目光。

我們談到了畫，他抱怨自己的畫沒有受到足夠重視。我告訴他，有靈魂的人都能讀懂他的畫，〈聖女貞德〉所得到的讚譽，遠遠比它當面得到的表揚要多得多。

8 月 16 日，星期六

　　第一次可以在小馬車裡畫畫。回家時背部疼得厲害，不得不洗了又洗，揉了又揉。

　　現在的感覺多好啊！建築師把我的畫安排好了；他哥哥好多了，讓人用安樂椅把他抬到樓下，去公園曬太陽去了。今天下午，菲力克斯過來取羊奶時，告訴了我這些情況。

　　過去的一周裡，巴斯蒂昂一直在喝羊奶——我們家的羊奶。你想像不到，家人是多麼快樂啊！此外，他不惜屈尊與我們交朋友，想要喝羊奶的時候，就會親自派人來取，真令人高興。

　　他的病情在好轉，這意味著，我們就要失去他了。是的，我們的美好日子馬上就要結束了。一個身體無恙、可以自己走動的人，再去拜訪他，就不容易了。

⊙瑪麗婭·巴什基爾采娃（1884 年攝）

我不是在誇大其詞。他去了公園，是用安樂椅抬去的，回家後又一頭兒倒在了床上，他還沒有好到可以出去曬太陽的地步。

8 月 19 日，星期二

我精疲力竭，根本沒有力氣穿著長裙去看巴斯蒂昂。接待我們時，他媽媽責怪了我們。三天了！她說，三天了，我們沒有來看他！真是可怕！在他房間時，埃米爾叫道：「都結束了嗎？我們不再是朋友了嗎？」他親口說的。啊，我不該離開這麼久的。

虛榮心，誘使我在這裡重複著他善意的責怪。他讓我們承諾，一定要、一定要、一定要來的次數多一些。

8 月 21 日，星期四

除了早晨幾個小時——從 5 點到 7 點——來到戶外，在馬車裡畫畫之外，我整天無所事事，到處閒逛，

對著選好的場景，我照了一張相，這樣就能夠準確地複製下來人行道線了。

今早 7 點鐘都做完了，建築師是 6 點鐘到的。後來，我們駕車回家。我，羅莎莉，建築師，可哥，還有照片。

不是說他哥哥在場是必要的，只是有他和我們待在一起，大家都高

興。我總是喜歡有個儀仗隊陪伴在我身邊。

一切都結束了！他在劫難逃！

包德和建築師在這兒待了一晚上，他告訴了媽媽。

包德是他最要好的朋友——他從阿爾及爾給包德寫的信，我讀了。

一切都結束了。

可能嗎？

這個令人心碎的消息對我的影響，我還沒有意識到。

看見一個人被判了死刑，是一種從未有過的感受。

8 月 26 日，星期二

那些胡思亂想，曾經充斥著我的大腦，令我心煩意亂。現在，在這個不幸來臨之時，都塵埃落定了。

總之，看見一個人，一個了不起的畫家——這是一個未曾有過的感受——

在劫難逃！

這絕不是輕描淡寫就可掩飾過去的。

每一天，陽光降臨時，我就會想到：「他要死了！」

太可怕了！

我鼓起所有的勇氣，站起身來，高昂著頭，隨時準備迎接這個打擊。

它一輩子也不會到來了吧？

打擊來臨時，我要毫無畏懼地迎接它。

有時，我拒絕相信它，與之進行著抗爭。可當知道一切都已結束時，我就恣意發洩著自己的悲憤。

已無法連續有邏輯地說出兩句話了。

請不要想當然地認為我屈服了，我只是在深思如何與它相處——在今後的日子裡。

8 月 30 日，星期六

似乎病情在惡化，我什麼都做不了了。自從塞夫勒的畫完成之後，我什麼都沒做——什麼都沒做，只有兩幅可憐的板面油畫。

大白天的，我可以睡上好幾個小時。已經打完了草稿，可笑啊！畫布還在，一切都準備就緒，缺的就是我這個人。

但願能把自己的所有感受都寫下來！可怕的恐懼不斷襲來！

現在 9 月了，冬天不遠了。

哪怕一點點的寒冷，也會把我困在床上好幾個月，而康復……

我的畫！我寧願犧牲自己所有的一切——

現在是時候了，該相信上帝了，該向他祈禱了。

是的，生病的恐懼令我無法動彈。我現在所處的狀況，一次重感冒都會在六周之內要了我的命。

我終於要這樣死掉了。

無論怎樣，我都要畫畫——天氣轉冷了，不是畫畫著的涼，就是散步著的涼。有多少人，雖然沒畫畫，還是一樣死掉……

⊙ 瑪麗婭‧巴什基爾采娃（1884 年攝）

終於結束了，我所有的痛苦都結束了！那麼多的抱負，那麼多的希望，那麼多的計畫——在我 24 歲時，壯志未酬之時就都結束了。

我知道，自己命該如此。上帝沒有給予我一生所需要的一切，可他卻從未停止過公正做事，他會允許我死掉的。一生有如此之多的歲月，如此之多——可我卻活得如此短暫——還一事無成！

9 月 3 日，星期三

正在為《費加羅報》構思素材，但還是不得不時常中止工作，休息一兩個小時。我經常發燒，而且沒有絲毫減輕的症狀。從未像現在這樣病得這麼厲害，可我卻沒對任何人說過。我出門，畫畫。還需要再多說什麼呢？我病了，那就足矣。談論病有什麼好處嗎？你會說，能出門就不一樣了。

這種病，讓我可以在身體相對好點時偶爾出去走動一下。

9 月 11 日，星期四

週四，開始畫裸體習作了，是一個男孩的。如果手法處理好的話，是幅相當棒的作品。

昨天，建築師來了。他哥哥想知道，為什麼我們冷落了他這麼久。所以，我們去了公園，希望看看他，可惜來晚了；他正如往常一樣別處散步，於是我們就等他。你該看看，這三個人看見我們時驚訝的樣子。他抓住了我的雙手，放在了他的手中。我們回家時，他坐在我們的馬車裡，而索菲姨，則陪他媽媽回的家。這也成了他的習慣。

9 月 13 日，星期六

我們是朋友，他喜歡我，尊敬我，覺得我有趣。他昨天說，我不該這樣折磨自己，我應該認為自己非常幸運。「還沒有哪個女人，」他說，「在這麼短的時間裡，取得了這麼大的成就。」

「你出名了，」他還說，「大家都知道巴什基爾采娃小姐是誰。毫無疑問，你成功了，應該每隔半年就給畫展送幅畫。為了實現目標，你太心急了。但那也正常，人們在雄心勃勃的時候都這樣，我自己也經歷過這樣的階段。」

今天，他說：「他們看見我和你一起坐車了。幸運的是，我病了。否則，他們會指責我給你畫畫。」

「他們早就指責過了，」建築師答道，「還在報紙上說了！」

「噢，不！」

9 月 17 日，星期三

對父親的回憶，幾乎沒有一天不折磨著我。我應該在他彌留之際去看他，照顧他。他沒有抱怨，他的本性如我，但我對他的冷漠一定會讓他痛苦不堪。我為什麼不去看他呢？

自從巴斯蒂昂‧勒帕熱回來之後——自從我們經常看他，對他表現出如此之多的關照，給予他如此之多的愛護之後——我的感觸尤其深刻。

媽媽的情況完全不同，他們分居很多年了——父親去世前五年他們才又在一起——可是我，我是他的女兒啊！

那麼，上帝懲罰我，是公平的。可話說回來，如果從來到這個世界伊始，父母既沒有保護過我們，也沒有照顧過我們，那麼，我們對他們就沒有任何責任。

可那並不能阻止——可惜，沒有時間分析這個問題了——是巴斯蒂昂‧勒帕熱讓我感覺懊悔的，這是上帝的懲罰。可是，如果我不信仰上帝呢？不知道自己信仰還是不信仰，但即使不信仰，我仍有良心，良心因我的冷漠而在譴責我。

說話不能太絕對了。「我不信仰上帝」，這取決於我們對上帝的理解。如果我們信的那個上帝、熱愛我們的那個上帝存在的話，世界就會與現在截然不同了。

雖然上帝沒有傾聽我的晚禱，可我還是不管不顧地每晚向他祈禱。

　　如果世界荒無人煙，那麼，我們就不會冒犯任何人；

如果上帝聽到了我們的聲音，那麼，他就會憐憫我們。

可是，怎麼相信呢？

巴斯蒂昂‧勒帕熱病得還是很厲害。我們在公園找到他時，他的身體正在痛苦地扭動。沒有醫生能緩解他的痛苦，以後最好把夏科醫生找來給他看看，還要裝出碰巧的樣子。我們單獨在一起時，他說，整整兩天我都沒有理他，真是可怕。

9 月 18 日，星期四

剛剛見到朱利安！我的確非常想念他，但因為好久沒見面了，一感覺沒有什麼話題可聊。他認為，我的表情寫滿了成功和滿足。畢竟，只有藝術才最重要，其他的一切都不值一提。

全家人，包括他姐妹和他媽媽，都和巴斯蒂昂‧勒帕熱待在一起，她們留下來等到最後時刻的到來。雖然她們喜歡嘮叨，可看起來都是好人。

巴斯蒂昂‧勒帕熱像暴君一樣，命令我照顧好自己，讓我一個月內治好感冒。他為我繫上大衣，他總是悉心關照我別凍壞了身體。

一次，大家坐在他的床邊兒聊天。其他人都坐在了他左邊，而我則坐在了右邊。他把臉轉向我，在把身體放在舒服的位置後，就開始跟我柔聲地談起了藝術。

是的，他當然對我很好——甚至好得有些自私，每當我說明天要開始繼續工作時，他就會回答：「噢，不，千萬不要拋棄我。」

9 月 19 日，星期五

他每況愈下。我們不知道該做些什麼，在他痛苦呻吟的時候，是留在房間裡，還是走出去。

如果離開房間，好像認為他已病入膏肓；而如果留下來，又好像希望眼瞧著他遭受痛苦！

我這麼說話，似乎讓你感覺震驚——好像我缺乏情感，好像我可以找到更多的話來說——或者更少的話。可憐的傢伙！

10 月 1 日，星期三

索菲姨週一去了俄國，她將在凌晨 1 點鐘到達那裡。

巴斯蒂昂·勒帕熱日漸嚴重。

我無法畫畫了。

我的畫完不成了。

這些不幸還不夠啊！

他要死了，他遭受了巨大的痛苦。和他在一起時，感覺他不再屬於這個世界了，早已翱翔在我們頭上。有些日子，我甚至感覺自己也在地

球上翔翔了，看見人們簇擁在我周圍，跟我說話，我也回答了他們，但我已不再屬於他們中的一員。對一切，我都感受到了一種被動的冷漠——這種情感，有點像鴉片產生的效果。

終於，他要走了。可我仍去看他；看他，成了一種習慣。留在那裡的，只是他的影子；而我自己，也不過是個影子。

我幾乎意識不到自己的存在了，我對他沒有用了。看到我時，他的眼睛不再明亮。他喜歡我在那裡，僅此而已。

是的，他要走了。這種想法沒有令我感傷，我對這已無動於衷。只是覺得，有什麼東西正逐漸從視線裡消失，僅此而已。

然後，一切終將結束。

我將隨著流失的歲月一道逝去。

10 月 9 日，星期四

如你所見，我什麼都做不了了；我高燒不退。我的兩個醫生，是一對白痴。我派人請來了波坦，又將自己交還到他手中。他曾經治癒過我一次。他善良，專注，有責任心。總之，我日漸憔悴。我的所有病症，不是來自肺部，而是來自某種傳染病。這種病，不知道何時感染的，我幾乎沒有在意，認為它會自行消失。至於我的肺部，並沒有比之前嚴重。

沒必要讓你們為我的病煩惱了。我所能確定的，就是我什麼都做不了了，什麼都做不了！

昨天，我打扮了一下，去了公園。曾有兩次想去，但都放棄了。我已弱不禁風。

終於，我還是去了。

從上週一起，為了治病，巴斯蒂昂·勒帕熱先生就住在了當維賴爾。雖然周圍的女人夠多了，可看見我們時，他還是很高興。

10 月 12 日，星期日

過去的幾天，我都無法出門。我病情嚴重，但還不至於下不了床。

波坦和他的替班醫生輪流過來看我。

啊，我的上帝！我的畫，我的畫，我的畫？

朱利安過來看我。有人告訴他，我病了。

天啊！這怎麼能隱瞞得住呢？我怎麼才能去看巴斯蒂昂·勒帕熱呢？

10 月 16 日，星期四

持續的發燒，正消耗著我的身體。我一整天都待在客廳，從安樂椅到沙發，再從沙發回到安樂椅。

戴娜給我讀小說。波坦昨天來了，明天還要來；他不再收費了。他這麼頻繁來看我，一定是因為他對我有點感興趣。

我根本無法離開房間，而可憐的巴斯蒂昂·勒帕熱還能出門。所以，他讓人把他送到我這裡，固定在安樂椅上，腳下支上墊子。我坐在

他身邊的安樂椅裡。就這樣，我們一起待到了晚上 6 點。

　　我穿著舒適的白色晨衣，衣服上點綴著白色的花邊，是另一種白色。巴斯蒂昂‧勒帕熱眼睛落在我身上時，立刻露出了驚喜的表情。

　　「啊，要是能畫畫兒就好了！」他說。

　　我！

　　今年的畫，已經到頭了！

10 月 18 日，星期六

　　巴斯蒂昂‧勒帕熱幾乎每天都來。他媽媽回來了，所以，今天他們三人都來了。

　　波坦昨天來了，我沒有見好。

10 月 19 日，星期日

　　托尼和朱利安今晚要和我們一起吃飯。

10 月 20 日，星期一

　　雖然天氣很好，可巴斯蒂昂‧勒帕熱並沒有去公園，還是到了我這裡。現在，他幾乎無法走動，他弟弟得用胳膊架著他，差不多是背他了。

　　剛剛在安樂椅上落座，這個可憐的傢伙就已精疲力竭。我的命，可真苦啊！有多少搬運工不知道生病的滋味啊！埃米爾，是令人稱讚的弟弟。正是他，扛著朱爾斯在這三級臺階上來回上下。戴娜同樣無微不至地照顧著我。在過去的兩天裡，我的床就放在了客廳。客廳很大，用隔斷、睡椅和鋼琴隔開，而且隔得不露痕跡。我發現自己已很難上樓了。

　　日記寫到這裡，就結束了。　11 天後，即 1884 年 10 月 31 日，瑪麗婭‧巴什基爾采娃與世長辭。

渴望
榮耀

MARIE
BASHKIRTSEFF

附 錄

拜訪瑪麗婭‧巴什基爾采娃 [1]

　　去年冬天，我去拜會一位熟識的俄國女士，她正路過巴黎，暫住在巴什基爾采娃夫人位於安培街的旅館裡。

　　我在那裡看見了一群非常招人喜歡的中年婦女和年輕女孩，所有人都說一口漂亮的法語，只是略微帶點口音。俄國人說法語時，帶著一種無法描述的輕柔感。

　　她們組成了一個迷人的社交圈，氛圍輕鬆愉快，我受到了熱情歡迎。我手裡端著茶，剛剛在俄式茶炊旁坐下，就看見一組年輕女士的肖像，其中的一幅肖像——非常完美，手法自由且大膽，畫筆間透露出大師般的熱情——吸引了我的目光。「是我女兒瑪麗婭畫的，」巴什基爾采娃夫人對我說，「這是她表妹的肖像。」

　　開始時，我還能說一些恭維話，可沒多久就無法再繼續下去了，因為接下來一幅又一幅作品，令我目不暇接，向我展示了一位非凡藝術家的高超技藝。客廳的牆上，掛的都是瑪麗婭的畫作。在每一幅作品前，我都不由自主發出驚嘆。巴什基爾采娃夫人，柔軟的腔調中不乏驕傲，對我重複著「這是我女兒瑪麗婭畫的」或者「這是我女兒的作品」。

　　這時，巴什基爾采娃小姐現身了。我只見過她一面，雖然僅僅持續了一個小時，卻讓我至今難以忘懷。儘管有 23 歲了，可她看起來要年輕許多。她身材不高，卻玲瓏有致，橢圓形的臉蛋精美無瑕，一頭金色

[1] 瑪麗婭‧巴什基爾采娃去世不久，她的畫於 1885 年在巴黎展出，畫冊中印上了這篇採訪。

的頭髮，黑色的眼睛閃爍著智慧的光芒——充滿著想要認知一切的渴望——棱角分明的嘴唇，說出的話輕柔體貼，鼻孔如烏克蘭馬駒般一張一翕。

初次見面，巴什基爾采娃小姐就給我留下難以磨滅的印象——柔情而不失堅毅，優雅而不乏莊重。這位可愛的小女孩做的每件事，都顯露了超人一等的智慧。在嫵媚的女性外表之下，隱藏著男子漢般的剛強意志，令人想起了尤利西斯①送給年輕的阿咯琉斯②的禮物——大衣裡裹著寶劍的女人。

巴什基爾采娃小姐用坦率而優美的聲音回應了我的祝賀——沒有任何虛偽的謙虛，她承認自己有遠大的理想——可憐的孩子！死亡的魔爪已伸向了她——正急不可耐地想獲取榮譽。

為了欣賞她的其他作品，我們上樓來到了她的畫室。在這裡，這位非比尋常的女孩真可謂「如魚得水」。

大客廳被分成了兩個房間，一間作畫，一間讀書。畫室裡，陽光透過巨大的窗戶灑進來，較暗的角落裡堆滿了報紙和書籍。

我本能地走向了她的代表作——那幅〈見面〉。上次畫展上，它引起了極大的關注。在街道拐角處的木籬前，一群巴黎的流浪兒在一起認真地商量著什麼。無疑，他們是在計畫著某個惡作劇。孩子們的表情和神態刻畫得栩栩如生，依稀可見的背景表現出這個貧窮地區的悲哀。我現在仍然認為這是一幅傑作。

畫展上，面對著這幅令人嘆服的畫作，公眾異口同聲要頒獎給巴什基爾采娃小姐——雖然她在前一年早已獲得過提名。為什麼這個裁決沒有被評審通過呢？因為這位藝術家是外國人？誰知道呢？是因為她富

① 尤利西斯（Ulysses），希臘神話中英雄奧德修斯的拉丁名，是希臘西部伊薩卡島之王，拉厄耳忒斯子，阿爾克修斯孫，刻法羅斯曾孫，狄奧尼索斯玄孫，埃俄羅斯 5 世孫，曾參加特洛伊戰爭。
② 阿咯琉斯（Achilles），希臘神話和文學中的英雄人物，參與了特洛伊戰爭，被稱為「希臘第一勇士」。

有？這個不公平的決定令她痛苦，可她仍在努力奮鬥著——了不起的孩子！——以雙倍的努力為自己復仇。

一小時後，看見有人支起了二十張畫布，上面畫了上百種圖案——素描、油畫、雕塑，這情景令我想起弗蘭斯・哈爾斯[1]，他的畫就是取材於戶外街道的真實場景。其中有一張風景畫，尤其引人注目——十月裡海灘上霧氣昭昭，樹葉斑駁，黃色的大樹葉鋪滿地面。總之，這些作品所尋求表達的，或者說經常表現的，是真摯的情感和最原創的藝術，還有最具個性的才華。

儘管如此，好奇心還是驅使我來到畫室陰暗的角落。在那裡，我看見書架上和工作臺上堆滿了數不清的書。我走上前去看它們的書名，都是彙集了人類最高智慧的偉大作品，有各種語言的版本：法語、義大利語、英語和德語，還有拉丁語，甚至有希臘語。它們既不是「圖書館藏書」，也不是世俗之人所謂的「裝點門面的架子貨」；它們被翻了許多遍，書的主人一遍遍地讀過、鑽研過它們。有一本柏拉圖的書放在書桌上，打開的是非常精彩的那一章。

還沒等我表現出驚訝，巴什基爾采娃小姐已經低垂下眼睛，好像擔心我把她看成「好賣弄的女子」，而她媽媽則自豪地告訴我，她女兒多麼多麼的博學多才，向我指著女兒四處留下筆注的手稿，還有打開的鋼琴；她美麗的雙手曾在上面演繹出各種音樂。

母親驕傲的表情顯然令女孩感到有些惱火，她笑著打斷了我們的談話。是時候了，我該離開了。此時，我突然體會到了一種莫名的恐慌——卻不知道這就是預感。

在這個蒼白而熱情的女孩面前，我想到了一種與眾不同的溫室植物，它美麗異常，香氣撲鼻。在我的內心深處，有一個甜美的聲音在呢

[1] 弗蘭斯・哈爾斯（Frans Hals，約 1582-1666），荷蘭黃金時代肖像畫家，以大膽流暢的筆觸和打破傳統的鮮明畫風聞名於世。

喃：「到此為止吧！」

天啊！的確到此為止了。在拜訪安培街的幾個月後，我收到了一份鑲著黑邊的噩耗：巴什基爾采娃小姐去世了，歿年 23 歲；因在戶外寫生時著涼，不幸離世。

再一次，我拜訪了現已荒涼的房子。傷心的母親，已為貪婪無情的悲傷所俘獲，流乾了淚水，再一次領我看了放在老房子裡女兒的書畫。她和我談了很長時間自己去世的孩子，一番似水柔情溢於言表，即使理智也無法令其枯竭。因為悲傷哽咽，她的身體在發抖。她甚至將我領到了女兒的臥室，來到了鐵床前。這是一位戰士的床榻，在這張床榻上面，那個勇敢的孩子永遠閉上了雙眼……

打動群眾，還需絞盡腦汁嗎？在瑪麗婭·巴什基爾采娃的作品面前，在被死亡的氣息吹落了的豐收的希望面前，所有人都一定會像我一樣感觸萬千，無限悲傷，彷彿高樓大廈在即將竣工之時毀於一旦，又好像鮮花和常春藤還未鋪滿，廢墟又再一次轟然倒塌……

法蘭索瓦·科佩

⊙ 瑪麗婭·巴什基爾采娃尼斯故居紀念碑，位於法國尼斯央格魯街 63 號

《親吻您的手》

——瑪麗婭・巴什基爾采娃與居伊・德・莫泊桑的通信

導　言

「在一個美麗的清晨，我從夢中醒來，心中充滿了渴望，想擁有世間所有的美好；這些美好，美學家點頭讚嘆，我也知道如何去描繪，於是我開始尋找，並最終選擇了他。」

這是瑪麗婭・巴什基爾采娃的心聲，她是在 1884 年春天的一篇日記裡道出這段心聲的，也由此開啟了兩個人的通信之旅。雖然通信時間不長，內容也瑣碎，卻揭示了兩個與眾不同的生命所表達的真情實感。

外人看來，她也許可以稱為幸運的天使。她是俄羅斯貴族的千金小姐，富有，美麗，才華橫溢，一生下來就浸潤在貴族圈子裡。她身份高貴，藝術成就出眾，本該感到滿足。可相反，她並不知足，她擁有狂熱的野心，斷然無法接受似是而非的真理，更不會屈居人下。

13 歲時，她開始潛心學習英語、義大利語、德語、拉丁語、希臘語，還曾投身於繪畫和音樂之中。她夢想成為傑出的歌唱家，曾對一位英國公爵一見鍾情，還喜歡上了賽馬，並強求要了一匹。16 歲時，去了俄羅斯，隨身攜帶的衣服足夠三十天穿的，還帶了不少柏拉圖、亞里斯多德、莎士比亞、普魯塔克的書籍和一些英國小說。她用機智和時尚征服了父親家族，用出眾的學識令家族裡的年輕人自慚形穢。17 歲時，她義無反顧地獻身藝術，進入了一所藝術學校。1880 年，學習還沒到三年

時，她的處女畫作就登上了藝術沙龍展。

　　她慷慨，快樂，但性格偏執，好衝動，愛嫉妒，容易自暴自棄，極其虛榮。「我太自戀了，我漂亮，有活力，世界為我露出了笑臉，我真是快樂、快樂、快樂啊！」但與此同時，「我也深深地厭惡自己，我做過的、寫過的、說過的一切，我都討厭。我恨我自己，因為我所有的願望都還未實現，都極其荒唐可笑。」雖然她為自己的美麗和智慧自我陶醉，但就繪畫而言，她誠實到了無可救藥的地步。老師對她的讚揚，只有她認為是發自內心的而且是真誠的，她才會坦然接受。

　　1884 年，是她藝術成就的巔峰之年，夢想開始逐一實現。她的畫作〈見面〉在沙龍畫展上吸引了公眾的目光，一些有影響力的報紙開始關注她了，有些法國、德國和俄國的繪畫雜誌也登載了她的畫作。畫商開始追蹤這位冉冉升起的新星，社交圈也開始對她的美貌評頭論足，她成了一流社交圈和藝術圈的常客。她舉止優雅，才華出眾，魅力逼人，無論走到哪裡，都引來了人們豔羨的目光。

　　1884 年，也同樣是莫泊桑的事業巔峰之年。在這一年，他出版了其代表作長篇小說《漂亮朋友》①，也在巴黎的《高盧人報》②和《吉爾·布拉斯》③定期發表了短篇小說《項鍊》和《伊韋特》。令他在法國迅

①《漂亮朋友》（法語：Bel Ami），法國作家居伊·德·莫泊桑的第二本長篇小說，在 1884 年出版。這部小說的故事發生在巴黎，退伍軍人喬治·杜洛瓦曾在阿爾及利亞服役三年，經友人福雷斯蒂爾介紹成為《法蘭西生活報》記者，逐漸升為主編。杜洛瓦最初的成功得益於福雷斯蒂爾太太的幫助，她與政要之間的關係，為他提供幕後的資訊，使他積極參與政治。杜洛瓦成為福雷斯蒂爾的朋友，另一個有影響力的女人馬萊勒太太的情人。杜洛瓦後企圖引誘福雷斯蒂爾太太，福雷斯蒂爾因肺病去世，杜洛瓦說服福雷斯蒂爾太太嫁給他。後來他勾搭了報社老闆窪勒兒爾的太太，離婚後迎娶報館老闆的女兒，邁入上流社會。
②《高盧人報》（法語：Le Gaulois），由法國記者、文人艾德蒙·塔貝和亨利·德皮內 1868 年創辦的日報，莫泊桑曾就任該報編輯。1929 年被《費加羅報》兼併。
③《吉爾·布拉斯》（法語：Gil Blas），由法國著名雕塑家奧古斯特·杜蒙於 1879 年創辦的文藝評論期刊，期刊名取自 18 世紀法國作家阿蘭-勒內·勒薩日所著的長篇流浪漢小說《吉爾·布拉斯》的主角名字吉爾·布拉斯。著名作家左拉、莫泊桑的一些小說出版前均在該雜誌先定期發表或連載過；此外，還對秋季沙龍展的一些畫家作品也做過藝術評論，被評論的畫家如保羅·塞尚、亨利·馬蒂斯、保羅·高更等。

速走紅。33 歲時，他突然間發現自己已成為公眾人物，受人追捧，為人擁戴。然而，即使事業已然成功，作品也在持續發表，他還是日益感到深深的孤寞。參加任何社交活動，都彷彿是一次令他身心俱疲的長途跋涉，只有抽身其外，才會渾身輕鬆。「無聊啊……做的所有事情，我都感到無聊，」他寫道。在給另一位朋友的信中，他還寫道：「任何人，但凡想保持尊嚴，必須要躲避所謂的社會關係；世俗的蠢行正在肆虐，沒有人可以獨善其身，逃避這種白痴哲學的影響。」

在這兩人的通信中，可以清楚地看見兩種氣質的衝突：一個生命如火，一個無聊乏味；一個熱情洋溢，一個戒心十足。莫泊桑的懷疑態度——「身處於一群戴著面具的人當中，我自己也戴上了面具」——還有他刻意表現出來的粗魯無禮，只為了驚走未曾謀面的感情脆弱之人，可最終卻為暴怒之中的瑪麗婭道出的肺腑之言所打動，繼而對她產生了濃厚的好奇心。而她，始而沉醉其中，繼而震驚不已，終而為他的魅力所傾倒。「我表現得像個小女孩，一旦親眼見了自己的偶像，那個與眾不同的人，就忘乎所以地任性妄為起來，終於遭受了當頭一棒，」然後，「這個未曾謀面之人，就佔據了我所有的思想。他會想我嗎？他為什麼寫作？唉，文學讓我意亂情迷。小仲馬，左拉，所有的人都統統在我眼中消失了！等著我，我馬上就到！」

這些信寫於四五月間。十月時，瑪麗婭・巴什基爾采娃因患上了肺結核而香消玉殞。在她生命的最後幾個月，她瘋狂地工作，畫畫，雕塑，譜曲，研究荷馬、李維和但丁。「我像一根蠟燭，被切成了四塊，一塊塊地燃成了灰燼……要是我的生活更安靜一些，也許還能再多活二十年。」她拒絕了醫生的建議，選擇留在了巴黎繼續創作。她關上了工作室的窗子，點燃了炙熱的爐火，開始廢寢忘食地投身於工作之中。在她的四周，彌漫著油料、松脂和碎布難聞的氣味，直至最後，她虛弱得再也拿不起筆了，「萬事俱備，只是我，必須要缺席了。」

要是他們在 1884 年的夏天相見了，又會如何呢？見面時的畫面，一定別有意味。莫泊桑從骨子裡就瞧不起漂亮的女人，而瑪麗婭卻風情萬種，無堅不摧，總能成為最後的贏家。雖然性格差異巨大，但他們有著一個很大的共同點：兩個人都對藝術創作充滿虔誠和敬意，兩個人都在描繪著生活，從政府職員到諾曼的農夫，甚至是〈聖女貞德〉裡衣衫襤褸的孩童，都是生活的真實寫照。兩個人都真心崇尚大自然，而且在真實地再塑著大自然，既不美化，也不歪曲。

　　那定將是一次意味非凡的見面。

<div align="right">安‧希爾</div>

瑪麗婭致莫泊桑的信

先生：

　　讀了您的書，一直沉浸在喜悅之中。您喜歡真實的大自然，在大自然中發現了美妙的詩意，並付之以細膩的情感，深深地打動了讀者。這些情感，充滿人性，讓我們在其中找到了自我，也讓我帶著自負之愛愛上了您。自負之愛，這說法很時髦，是吧？請盡情享受吧，這是我發自肺腑的真情實感。顯然，我該跟您說一些高雅難忘的話題，但現在一時還無法說出口。您如此與眾不同，令人浮想聯翩，都奢望卻又無法成為您精神上的知己。要是您人好心美，我會感到更加遺憾。可如果您的心靈不夠美好，又不善於表現自己，我也會感到遺憾的。但首先會為您感到遺憾，我會認為您只會創作文學而已，然後把我對您的情感一筆勾銷。一年以來，一直有給您寫信的衝動，但……好幾次，我認為自己美化了您，這麼做不值得。就在兩天之前，不經意間我在《高盧人報》上

看到有人極盡溢美之詞讚美您；而您，還想獲得這個好心人的地址給她回信，我立刻嫉妒起來。再說一遍，我為您的文學才華所傾倒，所以才寫了這封信。

現在，請牢牢記住我：我會一直（永遠）不暴露身份的，也不希望見到您，您的外表也許會令我失望，誰知道呢？我只知道至關重要的兩點：您年輕有為，至今未婚。但我提醒您，我可是魅力無窮啊，但願這一美好的念想會成為您給我回信的動力。在我看來，如果我是男人，絕不會跟一個邋邋遢遢的英國老女人交往的，即使是書信交往……無論大家怎麼想，隨便吧——

<div align="right">赫斯廷斯小姐</div>

莫泊桑從坎城的回信

夫人：

我的信一定不是您所期望的。首先，感謝您對我所表達的善意和讚揚。然後，讓我們像有理性的人那樣談一下吧。

您要求成為我的紅顏知己？憑什麼呢？我根本就不認識您。我為什麼與您——一個陌生人，一個思想、愛好等等一切我都一無所知的人——交往，而不是與已成為朋友的女人推心置腹呢？那樣的話，難道不是一個白痴、三心二意之人的所作所為嗎？

如果兩個人單憑通信建立起來關係，會有種神祕感，但這種神祕感又會增添什麼魅力呢？

男人和女人之間的甜蜜情誼（我指的是純真的情誼），難道不該是來自見面時的欣喜、面對面交談時的愉悅、心有靈犀時的快樂嗎？就像

給朋友寫信時，對方的音容笑貌會不時在眼前浮現。

那些親密的話語，那些只能對自己內心坦承的事情，怎麼可能對一個自己連她長什麼樣子，她的頭髮是什麼顏色，她的音容笑貌都根本不知道的人啟齒呢？……

我在信中描繪的場景會很無聊，只會告訴您「我做了這個，做了那個」，因為您根本就不了解我。明明知道這一切，通信又有什麼意義呢？

您提到了我最近收到的一封信，其實那是一個男人寫的，他在徵求我的建議，僅此而已。

回到陌生人的來信之事。最近兩年，我收到了大約五六十封這樣的信，我怎麼會像您說的那樣從中選擇哪些女人成為自己的紅顏知己呢？我們都身處在世俗世界裡，為人簡單，如果她們願意表現自我，想與我結識，就可以建立起朋友間的友誼和信任。如果事與願違，又何必無視那些令你著迷的朋友呢？這些令你著迷的朋友，也許不為您所知；也許醜陋，外表醜陋或者精神醜陋。我這麼說，是不是沒有紳士風度呢？但是，如果我臣服在您的石榴裙下，您會相信我對您的愛能保持道德上的忠誠嗎？

請原諒我，夫人，男人的這些理由雖說沒有詩意，卻是發自肺腑之言。相信我，我是您那心懷感激、一心一意的，

莫泊桑

請原諒信中的塗改之處，寫信時總難免寫錯，沒有時間重抄寫了。

瑪麗婭的回信

您的信，先生，並沒有讓我感到吃驚，我對您應有的反應沒有任何期待。但是，我最初並不是想成為您的紅顏知己——那有點太愚蠢了。如果您有時間重讀一下信，就會發現您沒有留意我使用的是諷刺挖苦、言不由衷的語氣。您說出了另一位知己的性別，謝謝您這麼寬慰我，但我的這種嫉妒純粹是精神上的，真的不要當回事。靠出賣知己給我回信，是朝三暮四的行為，因為您根本就不認識我，您說對嗎？毫無保留地告訴您亨利四世駕崩了，先生，您會因此喪失理智嗎？

我讓您回信，可您理解的卻是，我讓您即刻回信告訴我您紅顏知己的情況。如果我讓您這麼做了，是對我的智商的嘲弄。如果處於您的位置，我也會這麼做的。我有時非常快樂，而有時又非常悲傷，總是夢想靠書信與素未謀面的哲學家分享隱私，想了解您對這種情感狂歡的看法。

這部情感鬧劇，總體來說還不錯，讓人感動流淚。短短的兩行字，我反復讀了三遍，但為的卻是如何報復；一位老媽媽報復普魯士人，這樣的故事自古就有啊（這種事情，只有在您讀我的信時才會發生）！至於神祕感所增添的魅力，取決於一個人的品味。雖然這種神祕感沒有給您帶來愉悅，但無所謂，反正我體會到了其中的無限樂趣。出於真誠，我才坦白這一切，我從您的信中獲得了童年那種天真無邪的快樂，我說的可全是實話。

……那麼，如果沒有讓您高興，是因為與您通信的人沒有能夠引起您的興趣，僅此而已。我跟其他人不同，我能打動您的心扉，因為我非常理智，不會記恨您。不到六十歲？我該想到的，您遭的罪夠多的了。您給她們都回信嗎？……我過於知性，不適合您，很難取悅於您。可我

卻真的認為自己好像了解您（這種效果，是小說家描寫愚蠢的小女人時才會有的）。

　　還有，您總是一貫正確。我給您寫信，出於無比的坦誠（這種坦誠的後果，上面已經顯而易見了），也許我有年輕人的那種多愁善感，甚至有小女人的冒險心理，這令人徒增煩惱。好了，不要給自己找藉口了，說什麼自己缺少浪漫或紳士風度諸如此類的話兒。顯然，我寫了封愚蠢的信……那麼，為了不讓我後悔，能將這件事置之腦後嗎？至少，我表達出來了一種希望：不想在將來的某一天向您證明，像對待 61 號那樣對待我，真是不值得。您的推理，挺有道理的，但不是非常公正。我原諒您，也原諒您的塗改、老女人、普魯士人。祝您快樂！可是，如果我那陳腐的靈魂之中有什麼美好之處的話，我只能給予這樣模糊的描述，比如說金髮，中等身材，出生於 1812 和 1863 年間……至於道德……我的外表就足夠值得誇耀的了，您不久就會知道的，我住在馬賽。

　　附：請原諒信上的污漬和塗改，但我已經抄寫三遍了。

莫泊桑的回信

　　真是的，夫人，第二封信了！我感到吃驚，隱約覺得有一種衝動，想發洩一下心中的怒火。這種怒火情有可原，因為我不認識您，也幸好我不認識您，我給您寫信，只是因為我感到無聊至極。

　　您責備我，因為我談到了老女人和普魯士人這種老套的話題。但是，世間的一切都了無新意，我也別無選擇。我聽到的所有事情，所有

的想法，所有的措辭，所有的討論，所有的信條，都無任何新意而言。

　　給一個素未謀面的人寫信，難道不是性格極端且天真幼稚的行為嗎？

　　簡而言之，我從骨子裡就是一個簡單的人，這您多多少少了解一些。您知道自己在做什麼，在關注什麼。您聽說過我的一些事情，有好的有壞的，無關緊要……我有那麼多親戚，即使您沒有遇到過也無妨，興許您會在報紙上讀過我的文章——了解了我外表上或道德上的大概情況。總之，您在自娛自樂，而且還在為自己的所作所為得意忘形。但是我呢？誠然，也許您是位年輕迷人的女士，您的手，有朝一日我會很高興地親吻。但您也可能是位上了年紀的女管家，每天靠讀歐仁·蘇[①]的小說度日。或者，您也許是文學圈的女士，如白開水一樣枯燥乏味。說真的，您瘦嗎？不那麼瘦吧？與一位身材瘦弱的人通信，會令我心情沮喪。每次與陌生人打交道，我都心存疑慮。

　　我曾經掉進荒唐鬧劇的陷阱。一群寄宿學校的女孩子打著老師助理的旗號跟我通信，還在課堂上傳看我的回信。這場鬧劇，真是滑稽，當我聽到真相時——從老師本人那兒聽到的——難以控制自己，大笑不止。

　　您為人世俗嗎？還是多愁善感？還只是浪漫多情？或者，只是一位無聊的女士，想打發一下時間？您看，我並不是您要尋找的那個人。

　　我根本不懂得詩情畫意，對一切都漠然冷對，三分之二的時間心情枯寂，三分之一的時間進行寫作，只圖賣個好價錢。我為自己不得不從事這可惡的行業而沮喪，儘管它給我帶來了與眾不同的榮譽——道德方面的——與您有差別，這是我的隱私——夫人，您怎麼看呢？您一定會認為我非常無禮，請原諒。給您寫信，在我看來，好像自己正走在地下

① 歐仁·蘇（Eugene Sue，1804-1857），法國作家，其代表作《巴黎的祕密》首創了連載小說體裁。

的黑暗之中，隨時擔心掉入腳下的深淵。我用力敲打著拐杖，只為了聽見拐杖與地面撞擊的聲音。

您使用什麼香水？

您是美食家嗎？

您的耳朵什麼樣的？

您眼睛的顏色？

音樂家？

如果您結婚了，就當我沒問過。如果您結婚了，就回答說「是」；如果沒結，就回「否」。

夫人，親吻您的手。

居伊‧德‧莫泊桑
坎城，赫當路 1 號

瑪麗婭的回信

您真是無聊至極！哎！真是殘酷！沒有給我留下任何的幻想，激起我對您的尊重……這種尊重，會一點一點地累計，最後水到渠成，讓我掉入您的情網。我當然是在自娛自樂，但要說我對您只了解這麼一點，並不是事實。向您發誓，我對您的膚色和身材一無所知。而且，就您所謂的隱私方面，我只能從我所欣賞的書中捕捉一二，而且坦率地講，我沒有任何惡意，也不是故作姿態。

當然，作為有身份的自然主義作家，您絕不愚鈍。而我，出於對您的尊重，也絕不會信口開河答覆您。沒有必要讓您相信我把所有的精力都放在了這方面。

　　首先，如果您願意的話，讓我們了結所謂的老套的話題。這件事，頗費時間，因為您正是用這些老生常談的話題征服了我，您知道嗎？！您說的對……通常而言。但是，所謂藝術，就是通過讓我們對它永久地痴迷，從而使我們甘願忍受那些所謂的老生常談，比如大自然與永恆的太陽、互古的地球和棲息地球之上的民眾之間的相處之道，而這些民眾也都是按照同樣老套的模式創造的，並為幾乎同樣老套的情感所打動。可惜……有些音樂家，卻並不怎麼精通樂理；而有些畫家，也並不擅長揮毫潑墨……

　　然而，對於這一點，您比我要知道的更多，而且您希望得到我的認可……

　　老生常談，千真萬確啊！文學作品中的老女人和普魯士人，繪畫作品裡的聖女貞德！您確信邪惡之人（的確如此嗎？）發現不了文學作品中那新鮮而生動的一面嗎？

　　令您痛苦的老本行中也有不少老生常談啊！您把自己當成了詩人，卻錯把我看成了世俗之人，在費盡心思點撥我。喬治·桑為金錢寫作而自豪，福樓拜一邊奮筆疾書，一邊為異常艱辛的創作而嗟嘆。好好看看吧！福樓拜已深受其害。而巴爾札克從不像他這樣抱怨，總是對自己要做的一切充滿熱情。至於孟德斯鳩——原諒我這麼直呼其名——對研究充滿了無窮的樂趣，也許這就是他榮譽的源泉，也是他幸福的源泉——正應了您那荒誕不經的寄宿學院小女生的話。

　　能賣出好價錢，當然不錯，因為有當代約伯之稱的猶太人巴哈隆（Jew Baahron）（其殘存的遺作落在了柏林博學的竊賊手裡）說過：沒有黃金點綴的輝煌，算不上是真正的輝煌。至於其餘的一切，都是精心設計好的——美貌，天才，甚至信仰。上帝不就曾親自向他的僕人摩西解釋過諾亞方舟該如何點綴嗎？還曾建議給小天使鑲嵌上工藝精湛的金飾兒？……

這麼說，您感到孤寂無聊，漠然冷對一切，根本沒有一絲的浪漫情調！您居然想逼我退縮啊！……

現在，我了解您了：您一定身材高大，大腹便便，穿著材質粗糙的短馬甲，最後一顆扣子都扣不上了。啊，真不錯！您還是一如既往地引起了我的興趣。只是，我不明白您怎麼會感到無聊。我自己有時會悲傷，有時會沮喪，有時會氣惱，但從未感到無聊──從未！

您不是我要尋找的那個人？不幸啊！（您的「女管家」說的吧）。

您要是能表明如何尋找那個我中意的人，我不勝感激。我沒有尋找任何人，先生。我認為，男人只應該是女強人（乏味的老女人）的附屬品。最後，我回答您的問題，我會帶著百倍的虔誠回答，因為我不想戲弄一個晚餐後抽著雪茄打盹的天才。

瘦弱？噢，我不瘦弱，但也不強壯。老於世故，多愁善感，浪漫多情？您什麼意思啊？在我看來，似乎每個人身上都有這些特點，一切都取決於時間、地點、場合。總之，我是樂觀主義者，是道德污染的受害者，所以，有可能跟您一樣變得不那麼浪漫了。

我的香水？有品味的那種，但並不奢華，僅此而已。美食家？是的，更準確地說，幹吃不夠的那種。我的耳朵小巧，挺特別的，還挺好看，眼睛是灰色的。是的，我是音樂家，但不像您的那位老師那樣琴彈得那麼好。如果單身，能讀您那可惡的書嗎？

我這麼聽話，您滿意了吧？如果滿意，就再解開一個扣子，在夜幕降臨時想想我。如果不……那可是雪上加霜啊！您找錯了紅顏知己，我得到了心理安慰。

可以問下您中意的音樂家和畫家是誰嗎？

假如我是個男人，又該如何呢？

（上面的信後附了一幅速寫：一個粗壯的男人坐在海邊的長凳上打盹，還有一張書桌，一杯啤酒，一隻雪茄。）

莫泊桑的回信

夫人：

　　剛剛在巴黎待了兩個星期。沒有神祕感的指引，我就無法給您回信，可我偏偏把它丟在了坎城，所以現在才拾筆回復。

　　知道嗎，夫人，您嚇著我了。沒有任何徵兆，您就接二連三地提了那麼多名人：喬治·桑，福樓拜，巴爾札克，孟德斯鳩，猶太人巴哈隆，約伯，博學的柏林竊賊，還有摩西。

　　噢，我可了解您了，我好心的嘮叨鬼！您是路易大帝學院[①]的老教授。必須承認，雖然我對此還有懷疑，但信紙上殘留著淡淡的鼻煙味兒。那麼，我不需要再表現出什麼紳士風度了（我有過這樣的表現嗎？），我要把您看成來自大學的人，就是說，我的敵人。啊，狡猾的老頭兒，老助教，拉丁語的老學究，您還想把自己裝扮成美女！您居然還給我寄來了您的文章，那些闡述藝術和自然的文章，要我推薦給雜誌，還要我寫文章誇獎！

　　我去巴黎的消息沒有告訴您，多麼不幸啊！本應該看見您走進房間時的場景：某一天的清晨——一個衣衫襤褸的老人走了進來，他先把帽子放在地上，隨即從口袋裡掏出一卷捆好的草稿，對我說：「先生，我就是那位女士……」

　　啊，好吧，教授先生，我要回答您的問題了。首先感謝您給我詳細描述了您的外表和品味，同樣還要感謝您對我的描述，栩栩如生，彷彿就是一幅肖像畫！可是，我還是發現了一些錯誤：

[①] 路易大帝學院 (Louis-le-Grand College)，位於法國巴黎五區聖雅克路 123 號，在拉丁區中心。它設在原十六世紀耶穌會執掌的克萊蒙中學的建築物內。路易大帝學院周圍環繞著法蘭西學院、索邦大學、先賢祠等著名建築物。該學院以其出色的教學品質和優秀的學生而聞名。

1. 我不大腹便便；

2. 從不吸煙；

3. 既不喝啤酒，也不喝葡萄酒、酒精飲料，只喝水。

在「黑啤」前面享福，真不是我的風格，我更不會像東方人那樣常常躺臥在沙發裡。

您問我喜歡的畫家是誰？當代畫家裡，只有米勒了。我的音樂家？我恐懼音樂。

事實上，與藝術相比，我更喜歡漂亮女人。我會準備一頓豐盛的晚餐，真正豐盛的晚餐，世間罕有的那種，只為了配得上漂亮的女人。這就是我所信仰的事業，我親愛的老教授！我想，人要是還有激情，那種名副其實的激情，就該徹底釋放出來，為其犧牲一切也在所不惜。我所做的，僅此而已。我有兩種激情，而且有必要犧牲其中的一種——在某種意義上，我已丟掉了貪婪，變得異常清醒起來，卻不知道該吃什麼了，也許這樣也不錯。

您還想了解另一個細節嗎？我喜歡激烈的運動，划船、游泳、競走，而且戰無不勝。

那麼，我已經把自己的隱私和盤托出了，助教先生，告訴我您的一切，您的妻子，因為您結婚了，還有您的孩子，您有女兒嗎？如果有，我請求您，設身處地地想想我。

我祈求神聖的荷馬，讓您所敬畏的神，給予您世間所有的祝福。

居伊・德・莫泊桑

1884 年 4 月 3 日

瑪麗婭的回信

瑪麗婭·巴什基爾采娃的這次回信署名為「約瑟夫·薩萬廷」

不幸的左拉主義者！還挺有趣的。如果上天是公正的，您就會贊成我這麼說您了。我想，這不但有趣，而且其中蘊藏著難以言說的愉悅，是真正有意思的東西，但需要人們絕對真誠。的確，真正的朋友在哪裡？無論男女，這種朋友您可以毫無保留、肆無忌憚地與之交談。可是，與抽象的人──

不屬於任何國家，不屬於任何世界，但願夢想成真！人們會像莎士比亞那樣海闊天空地表現自我⋯⋯

但是，我厭倦了這種神祕主義。既然您已知道一切，我就不再有所隱瞞了。是的，先生，如您所言，我有幸成了校長，我會用長達八頁的訓詞向您證明這一點。但我還是有點心眼的，不會一下子把所有的內容都呈現給您，我會一點一點地享受我的教學樂趣。

先生，在聖周①的閒暇期間有幸重讀了您的全部作品，受益匪淺。您是一個快樂的傢伙，這毫無爭議。我之前從未讀全您的作品，這次終於如願了。因此，對您有了全新的印象，這種印象⋯⋯足以讓我的學生都大跌眼鏡，令基督教世界所有的修女心情跌落萬丈。

至於我自己，根本不知道什麼害羞，我只是感到困惑──是的，先生，困惑──為您深深地沉迷於小仲馬所謂的愛情而困惑。如果這讓您

① 聖周（Holy Week），基督教指復活節前的一周。

產生偏執心理，那就有些遺憾了，因為您才華橫溢，您的農民作品栩栩如生。我知道，您已經完成了《一生》①，在其中融入了了不起的情感：仇恨、悲傷和惆悵。這種不時出現在您作品中的情感，會讓人忽視其他的一切，被引入歧途，誤以為您遭受過多少人生的苦難，因而才會與眾不同；這正是令我心如絞痛之處。但我擔心，您的這種無病呻吟只是在應和福樓拜的聲音。

　　事實上，我們雖然為人簡單，但還有做事的勇氣。而您，是好心的笑劇作家（您發現素未謀面的好處了吧？），處境孤寂，披著長髮……愛情——正是擁有了這個詞，人們才擁有了整個世界。噢，天啊！天啊！吉爾·布拉斯，你在哪裡？正是在讀完您的文章之後，我才讀了《磨坊之役》②，它讓我彷彿置身於奇幻美妙、鳥語花香的森林世界。「和平永遠降臨在不快樂的地方」，這發自大師內心的警句，讓人回想起《非洲女郎》③最後一幕那耳熟能詳的旋律。

　　您厭惡音樂，可能嗎？他們用高深的音樂欺騙了您。值得高興的是，您的書還沒有寫完，那部書裡應該有個女人——是的，先生，一個女人，不需要粗暴的行為。年輕人，雖然你賽馬比賽跑了第一名，但跟你比賽的只是馬而已，無論馬多麼高貴，終究是動物。請允許一位老拉丁人給你推薦一段撒路斯提烏斯④曾經說過的話：沒有人希望天生就是男人⑤。我也會讓我的女兒阿納斯塔絲好好學學這句話的。說不準您會改變

①《一生》（法語：*Une vie*），或譯《女人的一生》，是莫泊桑於 1883 年創作並發表的長篇小說。小說在 1883 年 2 月 27 日至 4 月 6 日連載於《吉爾·布拉斯》期刊，同年集結出版，一年內銷量 25,000 本，在當時這個數字是大暢銷。《一生》發表前，莫泊桑即以《羊脂球》等短篇小說而小有名氣，但僅僅被認為是自然主義文學的二流作家，《一生》將莫泊桑正式推上大作家的地位。俄國作家托爾斯泰表示因為本書而「興奮狂喜」，可一窺時人對此書的評價。
②《磨坊之役》（*L'Attaque du moulin*），法國著名作家左拉的短篇小說。
③《非洲女郎》（*Africaine*），德國作曲家賈科莫·梅耶貝爾的歌劇作品。
④撒路斯提烏斯（Gaius Sallust Crispus，西元前 86- 西元前 34），羅馬著名歷史學家。主要作品：《喀提林陰謀》、《朱古達戰爭》等。
⑤「沒有人希望天生就是男人」，原文為拉丁語，Omne homines qui sese student praestari。

呢——

　　書桌，女人！可是，年輕的朋友，小心點，這種談話會令人產生懷疑的，校長的職責不會讓我跟隨你走向這個危險之地。

　　沒有音樂，不抽菸？魔鬼！

　　米勒不錯，但你對米萊的說法正如布爾喬亞[1]評價拉斐爾一樣：世俗之人。我建議你看看一位當代年輕人的作品，這個年輕人的名字叫巴斯蒂昂・勒帕熱，去塞澤街可以找到他。

　　你到底多大了？你說與所有的藝術家相比，你更喜歡女人，你真這麼認為的？是在跟我開玩笑吧？

　　那麼，女人殺手，祝你——希望驚恐中的我，成為你忠實的僕人。

<div style="text-align:right">約瑟夫・薩萬廷</div>

莫泊桑的回信

親愛的約瑟夫：

　　您信中所表現的道德不過如此，對吧？——我們根本就不認識，所以就不要客氣了，像兩個路人那樣面對面坦誠地說話吧。

　　我甚至想要舉個現實中的例子告訴您該如何徹底放棄。就我們現在的關係，無法友好交談，不是嗎？既然我跟您說了，如果您不滿意，就要說出來！如果致函維克多・雨果，他會稱呼您「親愛的詩人」。對於一個教員，天真無邪的年輕人的授業者，您告訴了我一些相當頑固的東西，您知道嗎？說什麼您根本就不扭捏害羞？在您的演講裡，在您的作品裡，在您的言辭間，在您的行動上，您扭捏害羞過嗎？好啊！我對此

① 布爾喬亞（bourgeois），「資產階級」的音譯。

心存懷疑。

　　您以為有什麼事情會令我高興！您以為我在捉弄公眾！我親愛的約瑟夫，在這個世界上，再也沒有比我更無聊的人了。任何事情，與花費力氣做事累得精疲力竭相比，似乎都沒有什麼價值。我的無聊沒有終點，永不停歇，無可救藥，因為我無欲無求——不會為自己無法改變的事情而哭泣——或者，我只希望變成無藥可救的白痴。所以，既然我們坦誠相待，我提醒您，這是我最後一封信了，因為我已開始厭倦了。

　　為什麼要繼續給您寫信？寫信現在沒有給我帶來快樂，將來也不會給我帶來快樂。

　　我不希望認識您，我確信您長得難看，而且我發現，實際上我已經給您寄了足夠多的親筆簽名了，就其含金量而言，每個簽名都值十到二十蘇，知道嗎？您至少有四十蘇了……

　　我再一次真的認為自己應離開巴黎了。在這裡，跟在任何地方相比，我的愚鈍已經達到了不可理喻的程度。我要換換環境，去埃特勒塔，好好享受一下獨處的時光。

　　我喜歡毫無節制地孤獨下去，至少，我厭倦了講話。

　　您問我準確的年齡，我生於 1850 年 8 月 5 日，還不到 34 歲，您滿意了？現在，打算要我的簽名嗎？我提醒您，我不會再寄給您了。

　　是的，我喜歡漂亮女人，但有時又非常討厭她們。

　　再見，我的老約瑟夫，我們的相識有始無終，非常短暫。您意如何呢？也許最好我們永遠不要見面。

　　把您的手給我，我會真誠地握住它，送去我最好的紀念。

<div style="text-align:right">

居伊・德・莫泊桑

都隆街 83 號

</div>

那麼，對於那些想要了解我的人，您可以提供真實的資訊了。感謝這種神祕感，我解脫了。再見約瑟夫！

瑪麗婭的回信

您的信太棒了，不必灑進這麼多的香水，我感到窒息。那麼，這就是您對一個您自認為冒犯了您的女人的回復了！漂亮！

約瑟夫無疑大錯而特錯了，正因為如此，他才感到煩惱。但是，他的腦子裡裝滿了……您書中的輕浮，就像抱怨一樣無法擺脫。然而，我還是狠狠地責備了他，因為必須要在把握對手的禮貌限度之後，才可以跟他推心置腹。

可是，我認為，您本可以更智慧地羞辱他。

現在，告訴您一件難以思議的事情，您根本不會相信，雖然來的遲一些，卻還有些歷史價值。啊，好吧，那就是我，我也受夠了這一切。在您寫第五封信時，我就心涼了……滿意了？……

可是，我偏偏要抓住那些要逃避的東西，我必須要抓住您？差不多吧。

為什麼寫信給您？在一個美麗的清晨，一個人醒來，突然發現自己成了稀有物種，周圍布滿了白痴，於是心如絞痛，彷彿看見珍珠被扔進了豬圈。

要是寫信給某位名人，一個能夠理解我的人呢？那會非常美妙，非常浪漫，他會知道，經過幾番書信來往，我們能成為朋友，可以在與眾不同的境遇裡收穫友誼。然後，我問自己，那個人是誰？於是，我就選擇了您。

這樣的通信只可能建立在兩種情況之下：一是無名者心存無比的仰

慕；二是他從這無比的仰慕中誕生了憐憫之心，從而說出一些無疑會打動和感染名人的故事。

但這兩種情況根本就不存在。我選擇了您，只希望有朝一日能培養出對您的無比仰慕之情！因為，如我所想，您相對而言還是非常年輕。

因此，我給您寫信時是冷靜的。我已經告訴過您，您有些話說的不太得體，甚至粗魯；但我必須承認，您曾發誓要注意言行。如您所言，就我們現處的這個階段，我可以坦白地說，您詆毀我的信讓我一整天心情難受。

我心緒不寧，就好像這種詆毀真實存在似的。真是荒唐。

再見，很高興。

如果您還保留我的簽名的話，請返給我；至於您的簽名，我早已在美國賣了個難以思議的好價錢。

莫泊桑的回信

夫人：

這麼說，我深深地傷害了您，請不要否認。我深感內疚，肯請您原諒。

我問自己，她是誰？一開始，她就寫了封多愁善感的信，信中能看見夢想家和狂熱者的影子。女孩常常這樣，那麼，她是女孩嗎？女孩做事往往不按常理。

於是，夫人，我在回信中用了懷疑的語氣。終究您比我反應快，您在倒數第二封信裡加了一些非同尋常的內容，我就不知道您到底是什麼人了。我一直捫心自問：她是個戴著面具自娛自樂的女人，還只是一個愛開玩笑的男人呢？

　　您知道，在舞會裡為了認識女人男人常用的方式嗎？只需要輕輕地捏她們一下。女孩對此已經習以為常，只會說「住手」。而其他年齡段的人遇到這種情況，就會生氣。我也捏了您一下，以一種不太禮貌的方式，這我承認，而且您生氣了。現在，我請求您原諒。更因為您信中有句話令我心痛，您說我詆毀您的話讓您一整天心情難受（令我心痛的，不是「詆毀」這個詞）。

　　夫人，一想到讓一位素昧平生的女人一整天難過，我就心感不安。

　　現在，您知道了這件事情後面微妙的緣由了。夫人，請相信，我既不如此粗魯，也不如此懷疑人生，更不是不知深淺，其實，我根本就不是對您表現出來的那樣。必須承認，我對所有的神祕感、未知的事情以及素昧平生的人，都心存戒備。

　　對未知之人……這個匿名寫信給我的人，他也許是我的敵人（我有敵人），也許只是愛開玩笑——說出真相，您認為怎樣？身處一群戴著面具的人中間，我自己也戴上了面具。真是可怕。但是，通過使用一些手段，我還是多少了解了您的性格。

　　再一次，請原諒！

　　那只寫信給我的手，我親吻它。

　　您的信，夫人，隨您處置，我會把它們寄到您手裡。哎，為此，我還要去巴黎一趟。

<div align="right">

居伊・德・莫泊桑

1884 年 4 月 22 日，埃特勒塔

</div>

瑪麗婭的回信

又一次給您寫信，是在貶低我在您眼中的形象，但無所謂了，我要報復自己。噢！只有說出您使出手段帶來的後果，才會發現真正的性格。

我想像到了各種可能性，極其害怕將信送到郵局。那個人會終止通信，通過……您的謙虛挽救了我。我一直在等回信，在打開信封的那一刻，我克制自己不要激動，可我還是被感動了，而且感動得一塌糊塗。

在您輕柔而高貴的懺悔之前，
尊貴的先生，我怎麼會停止愛您呢？

除非這是另一個伎倆：「人們誤把她當成了世界上最美的女人，她因此受寵若驚。於是，她開啟了人類新的一章，並為我扮演起這一角色；而我，也心甘情願按這樣描述她。」

那麼，是因為我生氣了？也許，但這並不是非常有說服力的證據，我親愛的先生！

那麼，再見！如果您希望的話，我想原諒您，因為我病了，而且得的是不治之症，我為自己感到遺憾，為所有人感到遺憾，為您感到遺憾，因為您曾想方設法惹惱我。我越是這麼否認，您就會越以為您自己喜歡這麼做。

怎麼證明我既不是愛開玩笑的人，也不是敵人呢？有什麼意義嗎？我不可能向您指天發誓說，我們天生就心有靈犀。如果您沒有與我心有

靈犀，我感到遺憾。在您身上——在您或在其他人身上——我已經發現了您所有的與眾不同之處，沒有任何事情比這更令我高興的了。

需要澄清的是，您上一篇文章挺有趣的，我甚至想問您一個問題，關於那個女孩的，但是……

您信中所說的事情，即使是最微不足道的，也令我浮想聯翩。您的信給我帶來了痛苦，這令您不安，這種心情要麼愚蠢要麼可愛——我想，是可愛。您可以嘲笑我，我怎麼會在乎呢？是的，您像司湯達一樣抨擊著浪漫主義，但放寬心，這次您不會獻身的。

晚安！您的疑慮，我明白，年輕、時尚而且漂亮的女人，是不可能靠寫信自娛自樂的，是嗎？但是，先生，怎麼……好吧，好吧，我們之間一切都結束了，我要忘記一切。

莫泊桑的回信

夫人：

剛在海邊過了兩周，所以沒有及時回信。出門避暑之前，已經返回巴黎好幾個星期了。

顯然，夫人，您不高興了，為了發洩您的惱火，您告訴我，我要比您卑微許多。噢，夫人，如果您了解我，就會知道在道德品質或者藝術成就方面，我從不自以為是。事實上，對這兩個方面，我都不屑一顧。

我的一生，所經歷的一切——男人、女人和任何事——都有相似之處。我可以如實表明自己的信仰，但我得補充說，您也許不相信，我既不相信別人也不相信自己。一切都是由無聊、鬧劇和痛苦組成的。

您說，您認為再次寫信就是傷害自己，怎麼會呢？您罕見地承認我的信傷害了您，您所表現出的煩惱、直率、純真和魅力，深深地打動了

我。告訴您原因，就是在給我自己找藉口。您還是沒有消氣，又一次答覆了我，信中流露出了善良，還夾雜著惱怒，惹人憐愛。還有什麼比這種真情流露更珍貴的呢？

噢，我非常清楚，應該用極度的不信任刺激您；可如果那麼做，只會雪上加霜，您就不想見面了。面對面的交談，即使只有五分鐘的時間，也要比寫十年的信更能了解一個人。在巴黎時，我每天都去應酬，為什麼我認識的人，您都不認識呢？也許，您會告訴我某一天您去誰誰的家，我也會去的。可如果我令您心生不悅，您就不會讓我認識您了。

但對我個人，不要有任何幻想。我既不英俊，也不優雅，更不與眾不同。可是，這對您也許沒有什麼關係。您認識奧爾良派分子①、波拿巴主義者②或者共和黨人嗎？走進過他們的圈子嗎？我對這三者都熟悉。您會讓我為您在博物館、教堂或街上占個座位嗎？那樣的話，我要定些條件，這樣，就可以確信我不是在等一位永遠不會出現的女士了。如果您願意，選擇一個晚上，在劇院，您不用現身，怎麼樣？我會告訴您我的包廂號，我會跟朋友待在一起。您不用告訴我您的包廂號。然後在第二天，您可以寫信跟我說：「再見，先生！」

我是不是比豐特努瓦戰場③上的法國士兵更大度呢？

親吻您的手，夫人。

莫泊桑

都隆街 83 號

① 奧爾良派分子（Orleanist），18 世紀到 19 世紀時期法國擁護波旁家族奧爾良系的君主立憲主義分子。
② 波拿巴主義者（Bonaparitist），支持拿破崙及其家族的歐洲軍國主義者，尤其是陰謀軍事政變奪取政權的軍人。
③ 豐特努瓦戰場（Battle of Fontenoy），法軍在奧地利王位繼承戰爭中最大的勝利，在政治、軍事以及國際地位上對路易十五統治的法國貢獻巨大。

渴望榮耀，烏克蘭天才女藝術家瑪麗婭·巴什基爾采娃的日記：

1881 年至 1884 年，患上絕症，仍希冀以任何方式留在世上

作　　者：[烏克蘭] 瑪麗婭·巴什基爾采娃（Marie Bashkirtseff）

翻　　譯：[美] 瑪麗·簡·塞拉諾（Mary Jane Serrano），王少凱

注　　解：孔寧

編　　輯：林緻筠

發 行 人：黃振庭

出 版 者：崧燁文化事業有限公司

發 行 者：崧燁文化事業有限公司

E-mail：sonbookservice@gmail.com

粉 絲 頁：https://www.facebook.com/ sonbookss/

網　　址：https://sonbook.net/

地　　址：台北市中正區重慶南路一段六十一號八樓 815 室
Rm. 815, 8F., No.61, Sec. 1, Chongqing S. Rd., Zhongzheng Dist., Taipei City 100, Taiwan

電　　話：(02)2370-3310

傳　　真：(02)2388-1990

印　　刷：京峯數位服務有限公司

律師顧問：廣華律師事務所 張珮琦律師

定　　價：750 元

發行日期：2024 年 01 月第一版

◎本書以 POD 印製

國家圖書館出版品預行編目資料

渴望榮耀，烏克蘭天才女藝術家瑪麗婭·巴什基爾采娃的日記：1881 年至 1884 年，患上絕症，仍希冀以任何方式留在世上 / [烏克蘭] 瑪麗婭·巴什基爾采娃 (Marie Bashkirtseff)；[美] 瑪麗·簡·塞拉諾 (Mary Jane Serrano)，王少凱 譯；孔寧 注解 . -- 第一版 . -- 臺北市：崧燁文化事業有限公司，2024.01
面；　公分
POD 版
譯自：Lust for glory.
ISBN 978-626-357-962-0(平裝)
1.CST: 巴什基爾采娃 (Bashkirtseff, Marie, 1858-1884) 2.CST:　傳　記
3.CST: 藝術家 4.CST: 烏克蘭
940.99482　　　　　112022815

電子書購買

臉書

爽讀 APP